U0103504

我的香港足球綠皮書

李德能　著

HONG KONG

一場疫症，帶來一個寒冬。

謹將本書獻給

仍然為香港足球打拼的

每一位

目錄

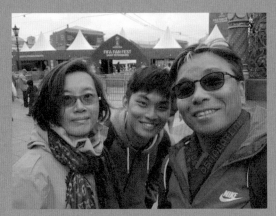

李德能、李梓維、杜安沂（從右至左）。

序 三個持份者

| 李德能

我一直相信，要做好香港足球，就要令足球成為尋常百姓的家庭生活。要寫本香港足球的書，我當然希望家人可以一同參與。於是，我邀請太太和兒子參與作序，因為他們都是持份者。

小兒梓維 6 歲左右開始踢足球，由興趣班到校隊，再到區隊和球會青年軍，U18 青年聯賽之後，正規訓練就結束了，玩票性質，他仍然沒離開足球，同期的隊友和對手倒有不少繼續邁向專業之路，甚至已經入選香港隊。梓維走過的是很多青少年球員都走過的路，肯定是香港足球的持份者。

對於太太安沂，足球本來是屬於火星的物種，無奈天意弄人，竟因為我而交上足球，梓維從少踢過的比賽，她一場都不曾缺席，安沂最能體會足球在我們的家庭生活中發揮了怎樣的維繫作用。

領導人說香港是本難讀的書，對於安沂，要讀我這本

「香港足球綠皮書」也絕非易事，其中部分章節大概跟火星文字相去不遠，難得她還是用心細讀了幾遍，辛苦了，衷心感謝。

| 杜安沂

　　打從有記憶開始，我已經很喜歡讀書，十分幸運，我生在一個愛閱讀的家庭，書種也多，同樣愛讀書的爸爸媽媽令家中書本從來不缺，《西遊記》、《水滸傳》、《三國演義》、《紅樓夢》等早已經讀完，德能最難明白為甚麼我還是個小女孩的時候，竟會讀完《三言兩拍》。母親訂閱的雜誌 National Geographic 我照樣來者不拒，對於我，不同書本只是一個又一個不同的閱讀領域。

　　長大到自己可以去圖書館，書單就進一步擴闊，那管是武俠小說、言情小說、科幻小說，通通看個不亦樂乎。沒想到在 2020 年病毒肆虐期間，我的閱讀世界又打開了一個新領域，看了一本我歸不了類的書。

　　《我的香港足球綠皮書》驟眼看來似乎是一份文件，卻沒有文件的格式。這應該不是一本推理小說，卻又有點推理成分，由香港足球的起步開始，起承轉合，故事娓娓道來，既分析當中原委，綜合經驗，抽絲剝繭，又運用邏輯判斷，作出假設，最後歸納成一些提案。

　　這應該不是一本言情小說，然而當中卻不乏有趣味和有

人情味的事件。細讀下來，不難發現書中洋溢著對香港足球的執著，像冰島一樣，是對足球熱情的一份釋放。

怎樣去理解這本書，怎樣去詮釋當中的提案，把它作為休閒書來讀，或者把它當成推理小說般，批判其結論是否成立，都不是最重要，重要的是德能用功用力地投下的一片小石，希望能在一潭靜水中作出最多次的彈跳，每次接觸水面都能令泛起的波紋逐漸波及很遠很遠的地方。

謹借歐陽修的《採桑子．輕舟短棹西湖好》，寄予祝願。

「無風水面琉璃滑，不覺船移，微動漣漪，驚起沙禽掠岸飛。」

| 李梓維

執得起呢本書嘅你，都應該離唔開幾類人：香港足球迷、鍾意踢波嘅香港人、港足圈中人，或者有心想搵份好禮物送俾老公嘅老婆大人。我就做過頭三個角色，阿媽就做過第四類，而老豆就係我地屋企鍾意足球最耐最深嘅一個。

喺香港出本書而又叫得做「綠皮書」，就預咗人家聽完，可能就算……但係，如果你好奇點解港足好似好耐冇威過，又覺得唔知點解搞極都搞唔掂，咁呢本書你應該可以睇吓。

稍為熟悉港足氣候嘅人，無論喺社交媒體辯論好，波友練完波傾計好，約埋班同學同事一齊睇波好，都耐唔耐會傾起港足呢啲主題，而個個都彷彿覺得，自己心目中嗰套答案

都會係成功拯救港足嘅靈丹妙藥。

　　我老豆接觸咗足球圈 30 幾年喇，喺佢探討其他地方嘅「成功例子」期間，除咗搵到值得參考嘅料，佢仲搵到好多問題，越搵就越明白，其實一劑救港足嘅靈丹妙藥係唔存在喇⋯⋯要救，就要出齊十八般武藝。

　　呢本書，只希望我地呢班有心球迷明白，搞好香港足球其實並冇啲乜嘢錦囊妙計。睇完呢本書，希望大家會繼續抱住好奇心，睇波踢波之餘齊齊思考，搵辦法將自己熱愛嘅運動喺自己主場進一步改進，希望有朝一日，功成名就。

第一章

何以要寫綠皮書？

初衷與由來

2016 年，有一位波斯尼亞球迷向英格蘭四級聯賽全部 92 間球會提出一個問題：「請告訴我，為甚麼我應該支持貴會？」

結果他收到 10 間球會回覆，這位球迷讀完所有回覆之後，得到他想找的答案，亦選擇了其中一間球會，公開表明成為他們的支持者。10 間球會的回應和這位球迷的選擇，容我暫且賣個關子，留在結語再詳談。不過，關係到這位球迷的選擇以及作出取捨的一些關鍵因素，我都融入了接著你會讀到的篇章中。

這件看似花邊新聞的小事件，為開始寫作本書提供了一點靈感，原來儘管人微言輕，但一個球迷的意願都可能會激起回響，引起關注。一個普通人的感受會否改變一間大球會的處事方式，我無從得知，但可以肯定的是，不掌握球迷的期望，就不會得到想要的支持。作為一個長期關心香港足球的人，我是否都應該做點事，嘗試引起多一點關注呢？若然有效，當然好，但即使只像一抹輕煙吹過，又有何妨？以分享構思、拋磚引玉為目的，綠皮書（green paper）3 個字就出來了。

較為年輕的讀者，對綠皮書這東西或者會感覺陌生，在一些西方國家的公共行政系統，這是一種常用的諮詢方式，在往日的香港都有過不少，例如 1977 年的《老人福利綠皮書》、1980 年的《香港地方行政的模式綠皮書》、1984 年的《香港代議政制綠皮書》、1992 年的《康復政策及服務綠皮書》等，中國內地偶爾亦有採用這種方式。

政府在推出一種新政策，或者在進行重要改革前，會將構思寫成一份以綠色做封面的文件，稱為綠皮書，用以收集公眾意見，一則作為公關手段，正正式式問問大家意見，二則看看民意傾向，收收風，將構思調整修訂之後，再發表白皮書（white paper），就成為一份有民意基礎和更貼近公眾期望的政策文件。

我不是政府，沒有任何公權力，憑甚麼寫綠皮書呢？不為甚麼，只因相信自己都是香港足球的持份者，多一個人總比少一個人好，所以，我將一點點想法整理闡釋，希望能夠引起更多討論，集思廣益。

本書開宗明義叫綠皮書，就是要先此聲明，收錄在書中的想法都只是意念和構思，不一定用得著，亦不一定行得通。不過，我相信先要大膽提出，才會引發思考，通過探討辯證，方可能得出成果。下一步，不會有「我的香港足球白皮書」，因為我沒有決策權，更加沒有資源，只寄望眾人的智慧和不同國家的經驗會凝聚出可行的方案，讓有心有力者付諸實行。

香港足球走過一段橫跨 3 個世紀，長達百多年的漫長歷程，這段日子，曾經風光過，亦都蕭條過，一輪淡風吹起，一吹就是 30 年。直至最近 10 多年，有點意外地見到「本地波」聚集了一群年輕支持者，難得這輩沒有見過香港足球風光日子的新一代，竟願意為香港足球打拼，有人整理歷史，保存逐漸散失的文化；有人寫書，又成功重印舊足球雜誌；亦有人探討政策，推動改革，組成民間團體，向政府和立法機關大力呼籲。

球場上，香港依然不乏擁有足球夢的青少年男女，他們

甚至不惜付出青葱歲月，走出香港，尋找突破；球場邊，看台上，亦有一群因為 We are Hong Kong 而走在一起的支持者，這群自嘲為「波台黐線佬」的新一代香港足球死忠派即使只得孤身一人，都不辭勞苦，老遠跑去耶加達亞運會為香港隊打氣，這份愛惜和堅持，令我感動，讓我相信香港足球會有明天。

香港面積有 1,100 多平方公里，不算太細，但弊在山多平地少，三面環海，一面是邊界，加上約四成面積是郊野公園，既限制了土地開發，亦大大限制了足球發展。全世界按人口排名，香港的 750 萬人大約排在 100 位左右，比香港足球的世界排名更前，體育運動市場說大不大，但單項體育總會有 60 幾個，每年都會主辦 10 幾項國際大賽，跨國會計師行畢馬威中國（KPMG China）的研究報告曾經推算，2017年香港大型體育國際賽的總產值約為 21 億港元。

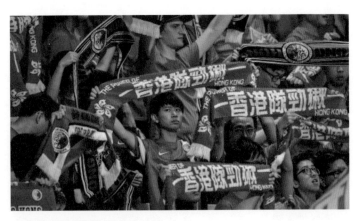

不為甚麼，只因支持，自發走在一起。

盤點早年跟隨英國人一起來到香港的運動項目，包括足球、欖球、網球、賽馬、板球和曲棍球等，足球是不折不扣的一哥，普及程度最廣泛。二次大戰後一度成為亞洲足球火車頭的香港，何以經歷百年發展，又會由盛而衰呢？淡風吹了 30 幾年，何解又始終有人堅持，努力爭取重振香港足運呢？香港足球應該怎搞呢？真會有否極泰來的一天嗎？

踏入 2020 年，香港足球總會發表了《展望 2025 策略計劃》，包含了不少願景。願景很重要，因為如果對前途沒有一個清晰意願，就難以選定方向，對準目標。不過，要如期達標，必需要有相配合的行動方案，本書就是嘗試著眼於方法。當然，面對一大串問題和限制，本書不可能逐一提出對策和建議，否則就不叫綠皮書，應該叫「秘笈」了。本書只希望成為一份議程、一份供討論的參考資料，無論足球總會敲定的策略和計劃如何，希望所有持份者都可以繼續商議，繼續探討。

香港足球從來不是世界級，沒甚麼不能搏、沒甚麼輸不起，明天將會如何，就要看今天付出多少努力和決心，希望香港在 2034 年打入世界盃決賽週，當然這是個宏願，但相信不少人會認為這不過是「白雲在青天，可望不可即」的夢想，但不管最終成功與否，2034 年都只是長遠發展的一個分站，並不是終點。

為香港足球出謀劃策，固然需要訂定目標，但亦不能只著眼於完成某些特定目標，更重要的是創造可持續性。我相信，站在起步線上，首先需要放下昨天，因為世界已經不一樣了，足球踢法不再一樣，足球的搞法亦不似舊時，自然亦不可能在舊書架上找到一本祖傳的無敵秘笈，依樣畫葫蘆，

寄望一朝神功練成，就可以縱橫天下。香港足球，人人有份，亦需要人人參與。一個人可以走得快，但要一群人才可能走得遠。

這是《我的香港足球綠皮書》的寫作初衷。

寫作動機其實萌生了一年多，卻總是礙於這樣那樣的猶豫，走一步，停一步，畢竟我並不算是真正的足球圈中人，不清楚了解各重要人物之間的關係，亦未必掌握一些事情背後的拉扯角力，我更加不是足球專家，我只知道，要提出一套有效政策不可能單靠一己之力，正因為這種種考慮，如此這般，寫作進度只是牛步前進，真要多謝兩位好友的間接推動，我才可以將計劃完成。

先是好友馬啟仁送我一本台灣新書《左‧外‧野：賽後看門道，運動社會學家大聲講》，作者陳子軒先生是國立體育大學體育研究所教授，讀到第三十七章時的一點觸動，幫我掃開了部分猶豫。第三十七章是關於 2017 年中華台北在亞洲盃外圍賽爆大冷以二比一擊敗巴林的歷史性勝仗。文章中這樣形容寶島的球迷：

> 台灣的足球迷其實是最能忍受寂寞的一群人，如果他們生在全世界其他角落，都只會是再主流、再平凡不過的一群人，但在台灣，不管他們願不願意，卻顯得特立獨行。
>
> 儘管台灣的足球迷心裡多少都清楚，在他們的一生中可能都等不到台灣打進世界盃的一天，但他們依舊在，堅持著這微乎其微的夢想，他們不是一日球迷，而是一生球迷。
>
> 如今，前進亞洲盃會內賽（香港叫決賽週）成了逐漸顯像的可能，儘管十一月前進土庫曼的客場征途依舊險阻，但

至少給了這群球迷作夢的權利。

曾幾何時，台灣竟也能透過足球，像世界上其他國家一樣，在同步進行的足球國際比賽日中，感覺到我們似乎也是這世界的一分子了。

這是何等單純又卑微的心態。從來都被視為一塊足球荒野的台灣，尚且有人堅持，對未來懷抱憧憬，在曾經是一片沃土，有過豐碩收成的香港，雖然經歷了一段花果凋零的漫長日子，但無論如何都不應該輕言放棄吧。人人多走一步，個個多做一點，雖然未必可以將香港再次帶到高峰，但前面的路一定會因而好走一點，正因如此，我決定將多年來的一些觀察和想法認真整理一下，再比對一下世界大環境，從而讓思考延續，讓討論展開。

之後是讀到余家強兄的推理小說集《佛系推理》的前言，題目是「我想寫小說」。家強兄是資深傳媒人，亦是文人，三言兩語就將香港小說如何由戰後的報章連載逐步發展成為「曾經貨真價實做過小說港」的經歷勾劃出來，儘管字裡行間流露出幾分唏噓，慨歎「我城傲視全球華文界的大師凋謝殆盡」，但他始終相信，既然香港仍然不乏「創作最好有的自由土壤」，「香港一息尚存為何不寫」？

跟家強兄結緣，是因為多年前曾經一起到意大利走訪過幾間球會，家強兄的才情和筆力，朋儕之間早已是眾口一詞，我難以望其項背，倒是一份「香港仔」的情懷卻頗有同感。香港足球大概亦無法再現昔日的輝煌，但既然仍有願景，依然有人肯付出，「香港一息尚存為何不嘗試再搞」？

困難，但信有可能

　　寫這本書是個大挑戰，難處不在於寫，要我天南地北，議論一番，不難，但關心香港足球的人都有各自的想法，而同一時間，足球總會亦在規劃未來 5 年的整體發展，我該如何自處，應該寫點甚麼呢？我亦明白，討論方針和政策，通常不是有趣的題材，要人家願意多看幾頁絕非一件容易事，要做到立論有條有理當然是基本要求，但如何能不失於沉悶，讓偶然拿上手隨便翻翻的讀者，都會被留住，甚至願意思考和加入商議，這才是挑戰所在。

　　要搞活足球，思路就一如寫這本書，其理一也，寫書需要讀者，搞波需要球迷，想讀者愛不釋手，作者就需要匠心獨運，而搞足球，首要工作是讓目標群體對足球產生興趣，再將他們帶入球場，留在球場，繼而將支持度進一步擴闊和加深，將足球再次植入一般人的日常生活，才有望令更多人開心樂意地為足球消費，將社會資源導入香港足球圈。

　　問題是，怎樣才能吸引觀眾和留住觀眾呢？正如我問自己，要怎樣才能留住讀者，繼續多翻幾頁呢？我決定邀請上文提及的兩位好友為我開路，因為他們都有一雙慧眼，待人處事，見地總是與別不同，他們的文字亦特別得人喜愛，吸引力，不成疑。

　　我又邀請了曾經在香港足球總會擔任技術總監的 Stephen O'Connor 以及身兼足球評述員的資深廣告創作人陳祉俊分享他們對香港波的觀察，讓我跟讀者們一起擴闊思考的空間。

　　這部分我有充分信心，不過，即使頭開好了，也不等於

可以贏，想讀者多看幾頁，我還需要多一些吸引人的點子，我選擇了一個真人真故事，且看能否燃點起你的好奇心罷。你或許聽過這故事，但即使是重溫，相信你都仍會感到有趣和有啟發性。

這是關於一間藉藉無名小球會的故事，這間球會叫 Panyee FC。

話說泰國南部有個小島叫攀宜（Panyee），與其說是個島，或者應該稱之為陸沉之後殘餘的其中一塊岩石，這裡住了大約 320 個家庭，人口有 1,700 多人，聚居成一條漁村。村內橫街窄巷，有點像大澳，莫說要找一塊像樣的平地，就連做點簡單小活動的空間都很有限，大部分房屋建在水面的棚架，除了游泳，沒有甚麼體育運動可以在這種發生。

1986 年，攀宜的一群年輕人，竟然組織起一支足球隊，明知沒球場，大伙兒就在全島收集廢木料，一塊一塊地在水面鋪出一片「平地」，成為攀宜史上第一個足球場，球丟落海，就游泳去撿，雖然游水多過踢波，但球隊始終成了形，2004 至 2010 年，攀宜竟贏了 7 個青年錦標賽。掃描一下這個二維碼，就可以看到這個有趣又動人的故事。浮台足球場自此成了攀宜的地標，甚至成為布吉附近一個旅遊觀光項目，而足球亦成為了攀宜凝聚社區的推動力。據說，攀宜的年輕人都不再像以往一樣，急於離開這裡，想跑到大城市生活了。

香港足球陷於一個悶局是人人都見到的現況，世界足球，強者越強，已經是大勢所趨，香港要力爭一個位置，比以往任何時期都更艱難，面對自身的諸

多限制，包括東方人的身型體質不如人、地小人多造成場地短缺、社會價值觀不重視職業體育、領導機構表現令人失望等因素，似乎都導向一個灰色的結論：香港足球無得搞。

一個人生病，人人都見到病者身體轉差，但如果人人都只不斷強調病者氣虛血弱、四肢無力，又沒有靈丹妙藥，這對病情是不會有任何幫助的，世界總是先有疾病，才會探究治療方法，研發解藥過程中，亦總是失敗多過成功，但我們會選擇讓自己關心的病者坐以待斃，還是嘗試盡力救治呢？

有時候，妙想天開又有何妨？常言道，扭轉困局需要跳出思維框框（think out of the box），不正是這個意思嗎？連攀宜都可以踢足球，可以造出成績，我們怎能一口咬定香港不可以呢？現時沒有足夠條件，就嘗試自己創造吧，怕的不是條件不如人，而是不敢信自己，不下定決心。

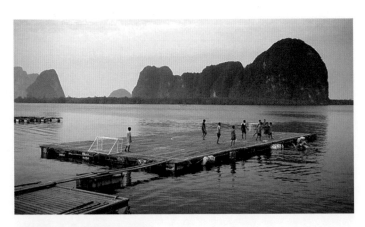

自家製造，浮在水面的足球場。

第二章

慧眼看足球

Keyman：疫境波

　　話說執筆之際正是全球打緊疫境波的時候，這一刻身處的硬地足球場人影唔多個，龍門框在一日後亦將會不翼而飛，坐在看台上的社交距離絕對比山上行更為寬敞，香港的足球場難得這麼安靜，抑或是，香港地的足球場其實安靜了很久很久。

　　逆境之際，人人自危，唯一得益可能就是大家對防疫的意識，防疫除了保持衛生，保持距離，保持健康之外，還有一樣很多人聽了等於無聽的——保持開朗！保持開朗，就是個個向後行的時候你嘗試向前，結果就算原地踏步，也不錯！

　　此時此刻，德能兄還能捱更抵夜苦口婆心的為本地波寫上洋洋萬字，這大概就是不折不扣的樂觀主義者。事實上，德能兄講波有句口頭禪，四粒字，審慎樂觀！落後要樂觀，打和要樂觀，就算領先都要審慎樂觀，聽德能講波長大的，應該都很樂觀！今日落雨啫，可能聽日好天呢！

　　聽日好天的機會，和射十二碼一樣，一係好一係唔好，萬一繼續落雨，OK，你可以繼續自怨自艾，但萬一咁好彩，好好天，咁你預備好大展拳腳未呢？講起香港波，與其依依哦哦無無謂謂，德能兄選擇腳踏實地，從根說起。

　　香港波如廣東歌，都曾經有著豐富的過去，由於歷史太過輝煌，所以更加會有一蟹不如一蟹的感覺。當今時今日無幾多首新廣東歌的時候，你仍然可以打開唱盤或者撳幾粒掣去回味去逃避，但本地波呢，你一唾棄之後會選擇的就是外國波，大概沒有多少人還會往 YouTube 裡尋找精工、南華、快譯通當年萬人空巷的片段了。

香港波點搞？家陣波都無得踢，邊有得搞呀？有，有得搞！就是因為疫症，讓我們看得更清楚有乜可以搞！搞香港波，唔係淨係搞波，仲要搞關係，但不是與班主搞，是與米飯班主搞！

足球，狹義是一項運動項目，廣義點來看，它可以是大小球迷的一切，是寄託是娛樂！疫境期間，足球從來沒有停過，社交媒體上還是熱鬧非常，那邊廂英超有人搞球員打 FIFA，德甲有人搞籌款，意甲有人搞捐獻，西甲有人搞網上 challenge，又有球員教在家居做運動，有球員拍片為大家打氣，甚至有球員扮廚神煮飯仔，做乜都好，就是與你同步！work from home, but not alone，我們就是你生活的一分子！

流水不因石而阻，一旦隔離就不能再見已經是上世紀才出現的事，德能兄文中提到近年本地波湧現的新一代球迷，大概都很渴望能夠在 Zoom 裡與球星傾傾偈，與足總談談大計。

逆境波，香港人打慣啦，未來的本地波，不妨忘記歷史，由零開始。

P.S.：中學曾經喜愛的甲組球會是荃灣，原因很簡單，因為我家在荃灣，後來搬到油尖旺，就沒有這種內置的歸屬感了。一直很可惜，香港的球隊沒有好好地利用地區優勢，畢竟我們的地理常識及情感，不少都是睇波睇返來的。

一段小回憶

Keyman 的兒時記憶相信很多人都有。一位教育界的朋友早年在德國完成博士學位，短暫在台灣任教之後，回

歸香港，在大學執教鞭，一家三口遷入大埔，記得 10 幾年前，有一回他告訴我，帶同幾歲大的兒子到大埔運動場看和富大埔打了一場勝仗，回家路上，小朋友滿載著開心和自豪，因為自己地區的球隊贏了，香港雖然細，但不等於這裡的人沒有地區歸屬感。

2009 年沙田升上甲組，家住沙田近 30 年的我，當然也跑到沙田運動場享受一下主場球迷的感覺。小巴站就在球場外，非常方便，沒料到甫下車才走了幾步，忽然有街坊問我：「裡面有乜活動呀？點解咁多人？」真慘，原來連球場對面禾輋、瀝源的街坊都不知道這晚沙田隊有比賽。

走入球場碰見出錢支持球隊，亦是沙田區議員的林大輝，我禁不住又多咀向他提議，沙田新升班，要跟區議會研究一下，要多做區內宣傳呀。只可惜，沙田只在甲組渡過了一季，還未及加強宣傳，就乙組再見了。

地區感情是一種特別感覺，正如荃灣楊屋道球場雖然已經變成豪宅了，但每次行過楊屋道，我意識上都仍會憑弔一下，只因我成為足球評述員之初，在那球場都渡過了若干晚上。我十分同意，地區球隊還有不少優勢未有充分發揮。

余家強：明星可以嗎？

李德能兄囑咐我為他新書寫一章，替本地波獻獻計。由於長期主編娛樂雜誌，我立刻想到明星化。

市場規模懸殊，香港無法與英國等地相提並論。英國出了個碧咸，比明星更明星，娶英國女子組合 Spice Girls 的 Victoria 為妻。香港何嘗不是有亞洲第一中鋒尹志強（1956-2010）擔綱過影劇主角、與花旦米雪是一對？

對，那在七、八十年代，除了尹佬，尚有葉尚華和張國強，都切切實實加入電視台做藝員。綠茵場與片場一步之遙，球星曾經等如明星。

我說球星，並非指前浪必定技術遠勝當今現役，純粹基於睇熱鬧心態。我記得，小時候翡翠台會直播本地聯賽。在演唱會未流行前，入大球場觀賽，近乎是唯一能親睹公眾人物真身表演的消遣。吾輩孩子像小影迷，對甲組（當時頂級）球員名字如數家珍。

球員知名度高，自然被打主意，例如葉尚華 1975 年效力南華期間，接拍啤酒廣告，繼而獲周梁淑怡邀請加盟《歡樂今宵》，同年簽約，1977 年掛靴後順理成章全職在電視台工作，可想而知電視台看中他的協同效應，有助拉闊收視層面。

章國明導演大膽起用張國強主演電影《點指兵兵》（1979），他向我憶述：「當年倒是想給觀眾驚喜。」這點也很重要，運動員氣質能注入新元素。KK 主持《430 穿梭機》，亦符合兒童節目所需要的健康形象。

還有，何家勁簽過流浪（噱頭味道較重），梁漢文不參加新秀可能便去踢職業波，梁漢文正是尹志強的外甥。球圈與娛樂圈關係千絲萬縷，更遑論著名的明星足球隊了。

90 年代後，你懂啦，球運式微，連帶「香港球星」這銜頭漸成歷史辭彙。逆水行舟的，叫梁芷珊。她與前夫羅傑承（娛樂事業鉅子）營運球會時，致力把本地波再次明星化。

梁芷珊告訴我：「先要搞清楚，足球明星化和明星足球化屬兩碼子事。明星足球化，就是一班明星過過癮而已。」

那麼，足球明星化有用嗎？

答案是肯定的。「意義不單為球員提供賺外快、鋪後路的機會，還希望起示範作用，讓猶豫於應否投身的小將們及其家長，看見退役後也另有前途，從而吸納人材。」芷珊說。

具體操作上，近水樓台，她安排葉鴻輝評述賽事、安排有天份者客串電影乃至灌錄歌曲，過程苦樂參半。「有些頗感興趣；有些覺得踢波就踢波，拍張照片都抗拒。」

我最關心是，可以產生協同效應把 fans 帶進球場嗎？梁芷珊說：「有，但不多。」章國明則說：「現今足球員的知名度與當年有一段距離。我中期在廉署拍反貪污劇集講述打假波，做資料搜集，發現球員生涯幾艱辛。」

的確，近年踩入歌影視的，曇花一現居多，無以為繼。怎麼以前能站穩陣腳呢？梁芷珊說：「演藝要浸淫，以前加盟電視台，有份收入，亦有時間空間慢慢培養。現在無大台，孕育不出。」證諸尹佬、大華和 KK 先例，果然如此。

靠明星化覓生機，今非昔比，仍值得試嗎？

「值得！」梁芷珊說：「邀請外隊訪港，人家會秤秤你有甚麼球星，google 到 record，總算門當戶對些，叫得出有名有姓。」

我想的更簡單，年青人喜歡紅。

時移勢易，游泳、單車、拳擊、跳高，都比足球容易紅，固然與個人成績較顯眼有關，卻起碼證明運動員具備特殊魅力。從前可以，其他項目可以，為何今日香港足球不可以？

一段小回憶

家強兄的文章令我想起一件事。多年前，曾經有個難得機會到祖雲達斯採訪，家強兄亦同行，有緣訪問了教練安察洛堤（Carlo Ancelotti），球員雲達沙（Edwin van der Sar）、查斯古特（David Trezeguet）、施丹（Zinedine Zidane）和迪比亞路（Alessandro Del Piero）。

雲達沙諳英語，可以直接交談，另外4位都需要翻譯，安察洛堤及後能夠以英語交談，是後來衝出意大利的事了。還記得施丹和查斯古特在翻譯過程中都是左顧右盼，這完全可以理解，畢竟我和傳譯人的對答他們是全沒頭緒的。唯獨迪比亞路，全程保持微笑，儘管「雞同鴨講」，但他的眼神讓我覺得他一直在聆聽，我感覺受尊重。

迪比亞路當然是明星，在球壇他是巨星，但他之所以為人喜愛，不單在於一副俊朗的外表和秀麗的球技，對於我，更加是因為他處事待人的風度。2004年退役以來，迪比亞路仍然是名氣界的寵兒，公益慈善和商業活動都不時見到他的身影。

談足球明星化，C朗、碧咸當然是最佳「人辦」，而跟迪比亞路相處的一段短時間，令我體會到，要成為一位長期為人喜愛的明星，除了好波之外，還要球品好，球品建基於人品，正如劉德華話齋：「人品好自然牌品好。」球品亦一樣，球品好自然得人喜歡。

訪問迪比亞路，最欣賞他的風度。

陳祉俊：想搞好香港足球？ 可能先要「擁抱限制」

以廣告思維看香港足球

在十數年前，在斜槓族（slashies）一詞還未興起時，小弟已經開始一邊在廣告公司做創作、一邊在電視台過足球評述員的生活。曾聽人說過，假如每天做自己喜愛的事，便不會覺得工作是工作，或許是自己對創作和足球同樣熱愛，才可以一直雙線發展多年。

廣告和香港足球，看似風馬牛不相及，但從事過創意工業的人會告訴你：將不同元素混和、整合，是爆出新想法的基本法。而本地足球，肯定需要注入新思維，才有機會扭轉現局。今次有幸獲評述界翹楚德能兄邀請，提議用廣告創作人的視野，看看本地足球「有冇得搞」，當然一口應允。不奢望能提供有用的具體建議，但如果目的是為大家提供一個全新切入點，激發一下思維，這文章也許有用。

香港足球定位是否「捉錯用神」？

要開始，就要先說一個廣告人或企管人都應該熟悉的故事。柯達公司（Kodak）的名字相信大家都聽過，在數碼年代前，無數照片、電影，均是由柯達菲林沖製而成。然而踏入 2010 年代，當幾近每人都可以隨手拍照、拍片的年代，柯達公司竟然家道中落，破產收場。事後孔明看，問題出

於柯達錯判公司定位,「捉錯用神」地認為主業是菲林及沖曬,而非拍攝相關行業,令公司走向被淘汰的末路。我們身處的年代,肯定是人類史上拍攝照片及影片最多的一代,柯達竟落得如此下場,極甚諷刺,也見證了「捉錯用神」的影響之深。

說起這故事的原因,是因為這絕對值得香港足球持份者深思。今時今日,全球對足球的關注度從未如此高,國際球壇的商業利益亦高得令人咋舌。但反觀香港,「搞波」不但未能成為賺錢的生意,甚至連球迷對本地足球的關注度,也近乎處於歷史低點。香港足球一直以來的發展,是否也有「捉錯用神」的地方?

足球就如廣告,吸引大眾注目最重要

美國廣告創作大師 Bill Bernabach 曾經告誡過一眾廣告從業員:如果沒有人留意你的廣告,其他東西全無意義(If no one notices your advertising, everything else is academic.)。意思是,消費者看到的,永遠都是最終的廣告製成品,任憑背後的策略、預算、媒體工作做得多好,假如「面嗰浸」不能吸引消費者的注意,一切努力也是徒然。套用於足球界中,也有值得參考之處。足球最能吸引大眾的,永遠都是金字塔最頂層的職業足球,要一個地方足球發展得好,「面嗰浸」永遠重要。不是說草根、業餘足球不重要,而是能於短時間內引起大量人數注意的,永遠是競技層面最高的等級。

近 10 年來,出現過很多改革本地足球的建議和聲音,但它們的內容大多都是從金字塔底部著手,改進本地足球的

系統，但去到關乎頂層職業足球的改革，卻往往只止於一些架構和制度上的改變，但有關如何提高頂級聯賽的質素及關注度的建議，則寥寥可數。If no one notices your football, everything else is academic。即使過往 10 年來自政府及各界的撥款、資助不少，但本地足球發展的效果仍不見顯著，這是否也是「捉錯用神」？

當然，小弟明白萬丈高樓從地起，但試想云云舉世著名的建築物，有如悉尼歌劇院般，因眾人皆見的「立面」（facade）而知名的；也有如巴黎鐵塔般，因建築結構融入外觀為人稱頌的，唯獨卻未見過單憑地基而成為經典的建築項目。要「搞好」香港足球整個生態，除了由下至上，增加推動大眾參與或投身足球事業的 push-factor 外，也不能忘記如何去吸引大眾的注目和投入，增加由上至下的 pull-factor，才可以讓整個足球界生態健全。假如能令金字塔的頂端更具吸引力，讓大家看到投資足球或參與足球行業的前途，成效也許要比建立 100 個足球中心還要高呢！環顧世界足球強國，都有一個共通點：足總規模小，聯賽規模大。香港足球的種種改革，如果只是集中在足總的規模和架構上，忽略最易讓公眾看到的一環，就等同蛋糕上沒有糖霜，難以令人垂涎吧？

制訂政策，還須考慮自身限制

近年，看過不少有關香港足球的政策及計劃，這些政策，原意當然是對症下藥的。例如：

場地不足嗎？那就興建一個足球中心吧（那管它選址在

風大得離譜，不能興建太多配套的堆填改建區中）。

要增加足球人口，培育年輕球員嗎？那麼增加青年球隊的數字及比賽吧（那管根本沒有足夠硬件軟件去支持）。

想聯賽健全嗎？那麼建立發牌制度，強迫球會立下多重架構，目標組成一個每季都有12隊的聯賽吧（那管聯賽根本未發展收入來源，何來資源擴大架構？更遑論有沒有足夠誘因去吸引投資者「搞波」）。

冰島能以極少人口打入世界盃嗎？那就請一個冰島的技術總監吧（那管香港沒有冰島接近歐洲足球強國的地理優勢、也沒有全民體育的基礎文化）。

巴塞隆拿的青訓很厲害嗎？那麼香港也應建立一個 La Masia（巴塞隆拿青訓中心）式的學院吧（那管香港球壇金字塔的頂尖，沒有一支像巴塞隆拿般的世界級勁旅作為年青人「人望高處」的終極目標）。

你覺得上列的政策會成功嗎？

看著這些本地足球的改革建議，不難想像草議內的願景：提升教練培訓質素、增加地區及球會青訓質量，再由青訓提供源源不絕的球員予一個具主客規模的頂級聯賽……簡單說，就是臨摹歐亞洲足球已發展地區的一套。這些建議於提出時，有考慮過香港的自身限制嗎？

香港足球要成功，必先「擁抱限制」

在香港，發展足球從來都有無數限制。在廣告界打滾了多年，我也學會了一些面對限制的竅妙，就借此機會分享一下。廣告行業中，每一個案子都有其獨特限制：預算、時

間、客戶口味、媒體選擇、觀眾接受程度等⋯⋯面對不同的限制，總不能一本通書讀到老，必需先「擁抱限制」，了解自身條件上的不足，再進一步去想對策。沒有充裕的製作預算？倒不如刻意做個低成本製作，用夠「爆」的橋段和演繹去吸引目光 —— 消防署的《任何人》系列廣告便是一個好例子。

說回足球，每個國家都有發展足球的自身限制，而近年也有不少成功「擁抱限制」的例子。就說冰島，冰島多個足球政策，都是先了解自身的限制，再順勢而推行的。人口太少？那就不用分那麼細，職業業餘足球一齊發展吧。結果是no player left behind，球員上位機會增加，冰島射手芬加保臣（Alfreð Finnbogason) 19 歲時還在非職業的本土丙組，4年後已可轉戰荷甲；長年冰天雪地，一年有 3 個月近乎沒有陽光？不能媲美人家的訓練量，便從質素下手吧。結果是在冰島，五、六歲的小孩也可接受歐洲足協 B 級教練培訓，大家可想像這系統培育出來的球員質素如何嗎？

韓國也有類似「擁抱限制」的例子。政府規定每名男生28 歲前要服兩年兵役，軍部便成立一家球會，讓職業球員在服兵役期間加盟，保持參加職業聯賽的狀態。

在本書中德能兄提及過的泰國攀宜 FC，更加是「擁抱限制」的極致成功例子。不要說場地，連「地」也沒有的地方也可發展足球，足見懂得「擁抱限制」的力量非同凡響。

要有奇想，香港足球才可有「奇蹟」

聽過不少人說：香港足球要成功，除非有奇蹟出現！但

回看香港這片小小土地的歷史，又確實出現過不少奇蹟：成為製造業神話、世界航運中心、國際金融港等……香港，從來都不是贏架構、贏規模，而是贏在夠精明、靈活，懂得利用（僅有的）先天優勢，捨短取長。

無數的成功例子，都是能成功「擁抱限制」而造成的。香港足球是否可以「擁抱限制」，製造奇蹟？以下列出數個將限制變成優勢的想法，希望可拋磚引玉。

場地不足，不如發展五人足球

對！香港從來沒有足夠的十一人足球場地，與其勉強發展，倒不如全民推廣「小型球」如五人足球。古天奴、尼馬等巴西球星美妙的腳法，也是由五人足球磨練出來的。香港不但硬地球場多的是，更有豐富的小球傳統，卜公、修頓等小型球場，就培養過一代又一代令人稱道的球星。全力發展五人足球，更可培養兩項運動的選手，一箭雙鵰，何不著力試試？

青黃不接，不如集中培訓

對！香港就是沒有具系統的青年聯賽體系，與其大搞青年聯賽，倒不如足集中發展少數有志入行的年輕人，橫豎每年投身職業行列的球員都只有十數人。回看過去，八九十年代的數十個銀禧產品，扛起了接近 20 年的職業球壇；2009年東亞運港隊奪冠，隊中有 8 人是來自集中訓練的「香港08」青訓隊。青訓在香港的環境下應該集中化還是普及化？答案其實已在面前，問題只是：大家有沒有去細看。

聯賽欠規模，不如發展「港式聯賽」

對！先天條件所限，香港就是永遠都不能好好效法外地，搞主客制聯賽，每年要「爭主場」的笑話，環顧全球只有港超才會出現。倒不如來個自成一格的聯賽體系？爭標 /

護級組、三循環、甚至賽和互射十二碼⋯⋯這些都是本地波嘗試過的制度，可否重新考慮一下？不要忘記，1996年本地聯賽決賽有超過 3 萬名觀眾的「墟冚」場面，正是採用爭標組制度下的效果。

聯賽收入不足，不如開拓新市場

對！香港的球會就是一直未能建立球迷基礎，不能依靠門票作收入來源。那不如放眼香港以外，尋找新的收入來源。今時今日，全球各地電視台，甚至網上博彩公司對足球直播產品需求甚大，假如聯賽直播質素做得「靚仔」，變成有價值的商品，不但可以增加收入來源，也可以增加海外市場對香港足球的關注度。

希望見到「港式」足球改革

冰島、西班牙、甚至鄰近我們的日本和韓國，在近 10 至 20 年也在球壇上寫下不同的成功故事。他們成功背後的發展，卻大相逕庭，這些例子是否提示著大家，要成功發展足球，並非只有單一法門？香港沒錯是要跟冰島學習，但要學習的應該是冰島的思維，而非行為。小弟期待有一天，可以看到一套能擁抱香港自身限制的「港式」足球發展計劃。

上文的種種觀察和建議，只是一些從非專業角度去看本地足球的少少意見，不寄望會有甚麼建樹，如有一個半個論點能刺激起足球界持份者的思維，已感到萬分榮幸。但，如果有關人士真的有機會看到這文章，而又只真的肯接收意見的話，小弟想說的是：足總可否痛定思痛，搞一個像樣點的網頁？

一段小回憶

有線電視體育台歷來主辦過四次訓練班,一次發掘體育主播,三次培訓足球評述員,祉俊是第三次評述員訓練班的優勝者,過程中他「瓣瓣」高分,是大熱勝出。雖然對足球發燒,是個會隻身飛去土耳其看歐聯決賽的利物浦躉,但祉俊的評述平穩公正,對利物浦都一樣,聲質亦特別好。

記得在 2017 年,第一次邀請曼聯青年軍來港作文化和足球交流,第一場與香港地區精英隊的友誼賽在青衣運動場進行,為隆重其事,安排了網上直播,英國方面都頗為關注,我邀請了祉俊助拳,在現場評述,因為我知道他冷靜淡定,即場英語訪問亦難不到他。這部分我完全沒睇錯,祉俊表現好是我預期之中。

意料之外的反而是比賽過程的評述,曼聯青年軍都是 15 歲左右的青少年,能夠有多少人生經歷,有多少足球往績可以作為談話之資呢?但不知祉俊怎樣翻箱倒篋,竟然查到他們不少個人資料,我不得不由衷敬佩。為了準備一場青年友誼賽,他花了多少「心機」,我作為「行家」,心裡是有個譜模的。

說專業,不單是講技術,還要講態度。

Steve O'Connor:一直干預太多

Steve O'Connor 是澳洲人,長期參與青訓工作,2012 年

來港出任足球總會技術總監（Technical Director）之前，先後擔任過澳洲體育學院（Australian Institute of Sports）的足球總教練、澳洲 U20 國家隊教練和悉尼 FC 技術總監等職務，都是離不開青年發展。

返回澳洲之後，Steve 跟香港足球再沒有甚麼關連，可以暢所欲言，我特意請他分享一下他在香港的親身經驗，他選擇了談青訓，還帶著澳洲人的直率。

對於如何加強青訓，他提了幾點建議：

（1）青年球員需要參與可能範圍內最高水平的聯賽，香港每支超聯球隊在所有正式比賽中都應該派遣最少兩名 U20 球員上陣，而且「是在正選名單中，不是坐在場邊」（Play them in the starting line up, not on the bench）。

（2）由 U15 開始，各級青年代表隊需要有定期國際賽，與亞洲的高水平國家如日本、中國、馬來西亞、澳洲等交手，目標數量是每年 20 場以上，方法可以是主辦賽事或者出外參加青少年比賽。

（3）香港需要成立一所青訓學院，讓 18 歲左右的青年球員每天一起練習，一同比賽，或者可以考慮參加香港頂級聯賽。

（4）這種種做法需要由政府資助，從而不受干擾，教練需要是外來的頂級青訓教練，這樣才可以免卻干預。

Steve 認為，香港足球的問題在於一直都存在太多干預，又強調這些建議是針對長遠，並不在於朝夕（The problem in Hong Kong is there is always too much interference. Tak Nang, I stress the solutions are long term, not short term.）。

第三章

大世界和小香港

討論怎樣改變香港足球，人人有不同著眼點，但不管橫看豎看，重點都離不開「足球」和「香港」這兩個關鍵詞，所以，就不同範疇展開討論之前，最好先了解足球運動本身經歷了甚麼變化，而香港足球又有過甚麼起落，掌握好兩者的前世今生，才有基礎去計劃未來。

二次大戰之後的半個世紀，香港這個彈丸小城市，轉變非常大，究竟是英雄造時勢，還是時勢造英雄？這問題留待社會學家研究好了，但可以肯定的是，這個曾經被很多抱著過客心態的人視為歇腳地的小城市，已經變成幾百萬人安身立命的家鄉。

戰後的香港社會百廢待興，物資匱乏，同一時間，中國內地爆發內戰，大量人口湧入香港，既帶來社會壓力，亦帶來發展機遇，同時為香港足球帶來推動力。

我在香港土生土長，容許我先老氣橫秋一下，來個想當年。

想當年，在長輩球迷口中，好波球員可以閒閒地「一個扭幾個」，過關斬將，球技非凡，今天，差得遠了，似乎再沒有這種球員，何解呢？追本溯源，是因為這一輩足球員沒有前人的天份，缺乏前輩的能力嗎？我無法作個簡單判斷，因為我相信這是一個由種種因素合成的結果，事實上，足球本身亦變了，現代足球的技術和戰術概念已經不再讓你有多少空間去過五關斬六將了。

世界足球的蛻變

想當年，足球「並唔係咁樣踢」。

上世紀 60 年代被譽為「神童」的香港一代球星黃文偉在他的自傳中說：

> ……我們代表台灣隊比賽，由李惠堂先生擔任教練，只練幾課就要比賽了，賽前沒有召開甚麼軍事會議，他只說一句話：「一於係咁打！」球員就知道怎樣做……

我成為足球迷是由 70 年代初開始，是球王比利和山度士（Santos Futebol Clube）第一次訪港的日子。當時，巴西被譽為世界足球的王者，巴西波的特點是進攻力強，所以當時鮮有出產好門將，整體防守意識亦薄弱。評論人普遍認為，浪漫的巴西人不好防守，亦不在乎，反正後防所失的，前鋒都有力贏回來。

事隔半世紀的今天，巴西已經變成一級門將和守衛的輸出國。事實上，綜觀全世界，不管是強隊還是弱旅，防守能力都較以往任何一個年代更受重視，在守門員都要講究腳法，要有能力策動進攻的今天，攻擊球員一樣要積極參與防守，要合力做好包抄和補位、所謂二打一、三打一的概念，目的不外乎以人數限制對方的「好波」球員，以人多「蝦」人少，不讓他有發揮空間，作為防守一方，不會再像幾十年前，排成一行讓你逐一扭過。

上世紀 80 年代，足球開始越來越崇尚戰術，減少對個別球員的倚賴。阿根廷教頭比拉度（Carlos Bilardo）是歷來帶領其國家隊最成功的教練，他連續兩屆率領阿根廷打入

世界盃決賽，1986 年捧盃，1990 年再入決賽，最後僅負西德，論成績，暫時還未有其他阿根廷教練能出其右。不過，比拉度的聲望並不特別高，因為有一派意見對他的「足球只有勝負，沒其他」的概念並不恭維，甚至認為他過於不擇手段。在 1986 年世界盃決賽射入致勝一球的貝魯查加（Jorge Burruchaga）就曾經說：

> 比拉度眼中的足球，跟我們在阿根廷所習慣的並不一樣……作為教練，他的首要考慮是「0」，要確保自己一球不失。
>
> （Bilardo saw football in a way we were not used to in Argentina.... As a coach, first of all he thinks about the "nil", making sure no goals are scored against you.）

（資料來源：https://www.fourfourtwo.com/features/el-capitan-gamble-won-1986-world-cup-argentina）

一切只為贏波的實用主義在足球世界開始確立成為一個主要選項。有球評人認為，近年馬德里體育會主帥施蒙尼（Diego Simeone）就是比拉度的衣缽傳人。

踏入新千禧年，實用主義概念又進化了，不再是消極和欠缺色彩的代名詞，而是將實效貫注入進攻與防守的均衡意念中，打法一樣可以「好睇」。帶領巴西奪得 1994 年世界盃的名帥彭利拿（Carlos Alberto Parreira）在總結 2018 俄羅斯世界盃時就這樣說過：

> 今屆世界盃，兩條底線之間的空位實際上已經不再存在。
>
> （Space between the lines was practically non-existent at this

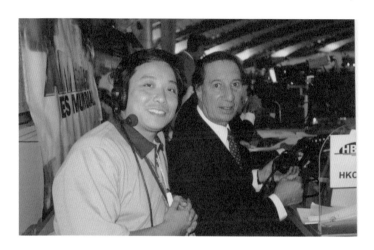

2002 年世界盃揭幕戰，在評述席上巧遇比拉度。

World Cup）

（資料來源：FIFA Technical Report 2018 Russia World Cup）

　　較為資深的球迷或者還記得 70 年代荷蘭人怎樣完美演繹全能足球（Total Football），1999 年被選為上世紀最佳教練的米高斯（Rinus Michels）被尊稱為「全能足球之父」，這位阿積士的名將率先採用 4-4-2 陣式，以雙箭頭取代傳統中鋒，但全能足球的精華其實不在於前、中、後三條戰線的數字排列，而是陣式背後不再有指定位置的戰術構思，這套戰術要求每個球員都能夠在短時間內勝任任何位置，攻擊球員隨時要投入防守，防守球員亦隨時要參與進攻，所以當年香港傳媒在介紹全能足球時，稱之為「十上十落」。

　　全能足球的概念其實蘊釀了近 30 年，結果由荷蘭人做到承先啟後，打響了橙色足球的名堂，亦打起一個靚仔球星叫告魯夫（Johan Cruff）。

　　30 年過去了，多少因為告魯夫的緣故，世界上又出現了另一個戰術名詞，叫 Tiki-Taka，最具代表性的是巴塞隆拿和西班牙國家隊。有一種說法認為 Tiki-taka 是全能足球的延續，但比全能足球更強調控球在腳，透過不停的短傳和近乎令人煩悶的踢法，尋找對手防線的空隙，球員需要有上佳的傳球能力，善於在有限空間中應變，最理想的是「雙槍將」，兩隻腳都能夠踢波。除了巴塞隆拿，西班牙國家隊由 2008 年到 2014 年間包攬兩屆歐洲國家盃和一次世界盃冠軍，亦成了 Tiki-taka 作為一種先進理念的最佳註腳。

　　世界變得快，到 2018 年，戰術概念似乎又變了。控球時間不再有決定性意義，在俄羅斯上演的世界盃，5 支控球

比率（ball possession）最高的球隊都沒有打入八強，包括西班牙、德國、阿根廷、沙特阿拉伯和瑞士。冠軍隊法國的平均控球時間只有48%，32隊中排第20位。在出現對賽一方控球時間達65%或以上的賽事，只有三成最後由長時間控球的一方勝出，法國在決賽的控球時間更加低於四成。

近5屆世界盃決賽勝方的控球比率

年份	冠軍隊	決賽控球比率（%）
2002	巴西	44
2006	意大利	51
2010	西班牙	55
2014	德國	61
2018	法國	39

（資料來源：https://sports.stackexchange.com/questions/19908/lowest-ball-possession-in-the-final-match-of-the-world-cup）

傳球方面，西班牙平均每場804次，德國668次，32隊之中，只有這兩隊傳球成功率超過九成，法國的傳球次數只有西班牙的不足六成，平均每場460次。

結果，德國在小組包尾，西班牙在十六強出局，對俄羅斯的複賽，西班牙雖然做出破世界盃紀錄的1,137次傳球，而俄羅斯只錄得284次，但結果是主隊憑射十二碼取勝，晉級八強。至於笑到最後的法國，決賽擊敗克羅地亞時，傳球只有271次，不及克羅地亞的一半（547次）。

除了法國，俄羅斯的表現亦遠超預期，他們將兩個關鍵字發揮得淋漓盡致，這兩個字叫「效率」，傳球少（平均352次）、控球少（平均38%），但射門回報率高。德國每10次中框射門才會造成一個入球，成為決賽週最低效能的

一隊，西班牙是 3.3 次入一球，法國是每 2.1 次中框就有進賬，俄羅斯最誇張，每 1.6 次中框射門就帶來一個入球，是 32 隊之冠。

效率是個甚麼樣的概念呢？簡而言之，就是進攻和反攻都要「快」，組織決斷力要「強」，以確保攻門質素「高」。當然，影響勝負還有其他因素，數字並不是一切，球隊成績好壞的確要看球員的個人能力，沒有好球員就無法發揮好戰術，另外，球隊管理是否能夠營造出一個積極的團隊共識和樂於合作的氛圍亦越來越受重視。

我不是專業教練，這部分不敢班門弄斧，只能夠羅列一些現象、觀點和數據，供大家參詳。帶領法國贏得 2018 年世界盃的教練是名將迪甘斯（Didier Deschamps），他的解說或者更簡潔易明。他解釋自己的戰術要求，只是聊聊兩句話：

> 我們打出性格和心態。防守時我們非常努力，反擊時我們要把握多一點優勢。
>
> （We showed character and mentality. We worked hard defensively, we needed to take advantage a bit more in the counter-attacks.）

（資料來源：https://www.quotes.net/authors/Didier+Deschamps）

在臨場對陣方面，2018 年世界盃亦呈現出一個戰術新*趨勢*，就是如何善用「死球」，這屆世界盃的總入球比 4 年前少 2 個，但借助死球破關的比例卻更高，32 支球隊之中，有 15 隊借助死球取得一半或以上的入球。

近 7 屆世界盃「死球」佔總入球比例

年份	總入球	死球佔總入球比例（％）
2018	169	42
2014	171	27
2010	145	24
2006	147	33
2002	161	29
1998	171	36
1994	141	33

（資料來源：https://www.fifa.com/worldcup/news/why-this-has-been-a-world-cup-of-set-pieces）

（資料來源：https://www.rte.ie/sport/world-cup-2018/2018/0709/977375-record-number-of-set-piece-goals-scored-at-world-cup/）

近 3 屆世界盃決賽週角球與入球比例

年份	角球與入球比例
2018	29 個角球／1 個入球
2014	36 個角球／1 個入球
2010	61 個角球／1 個入球

　　從統計數字所呈現的趨勢，大家對新時代的足球踢法或者已找到多一點頭緒了，從前的足球崇尚個人技巧，花拳繡腿，挑挑剔剔，今日的足球更講求壓逼力，講究戰術性，要更加善用「死球」，從概念到部署，更加著重細節，即使一個角球、一個自由球，都預早作了佈局，設計好多套模式，就是所謂 form，每套戰術都要練好和練熟，到應用時，球員各有特定跑動方位，以整體行動去創造空間，形成攻門機會。

帶領中國打入 2002 世界盃決賽週的名教練米路天奴域（Bora Milutinović）是國際足協 2018 世界盃技術研究小組成員，他對俄羅斯世界盃的總結是：

球員需要非常聰明，加上技巧純熟才能創造到機會。

（Players have to be very cleaver and technically skilful to create chances.）

（資料來源：FIFA Technical Report 2018 Russia World Cup）

昔日英雄式的單人匹馬，像表演一般的過關斬將，如果今天還有人能夠做到的話，依然會得到球迷愛戴，依然會被奉為偶像，只不過，很難再期望可以輕易有這種發揮空間了，從前踢波，著重控球，今日卻要求「甩波」，更著重整體組織和完成進攻的效率。

講足球，難免會講陣式，講戰術，這部分其實我並不在行，也不是這本書的探討範圍，還是點到即止好了，寫作過程中我做過的一點資料蒐集，就放在附錄〈足球陣式和戰術的演進〉供有興趣的讀者參考好了。

言歸正傳，究竟世界足球是今不如昔，還是今更勝昔？這問題，不會有公認的客觀答案，絕對是見人見智、人言人殊，但可以肯定的是，足球變了，以致今天需要處理的問題比以往複雜，亦只能用今天的思維和辦法去應對。

已故荷蘭球王告魯夫是足球界金句王之一，他曾經說過：

踢足球很簡單，但踢簡單足球卻是最艱難的事。

（Playing football is very simple, but playing simple football is the

塞爾維亞教練米路天奴域曾經帶領 5 支不同國家隊打入世界盃決賽週，正是這位人氣教頭將「快樂足球」概念注入中國隊。他作風隨和，隨身常備相機，樂於與人合照。

hardest thing there is.）

（資料來源：https://thefootballfaithful.com/johan-cryuff-20-best-quotes/）

對，足球本來並不複雜，百多年前，搞足球很簡單，豎起兩個木框，一個皮球，一群人追追逐逐就成事，很滿足。時至今日，搞足球依然不難，但要搞好整個足球生態系統，打造一個足球產業，要滿足不同人的不同期望，才難。

不介意的話，我想分享金句王的另一名句，這段話更有意思。告魯夫曾經說：

速度是甚麼？體育傳媒總是混淆了速度和預見力，要明白，如果我能夠比其他人稍為早一點起步，看起來，我就似是跑得比人快。

（What is speed? The sports press often confuses speed with insight. See, if I start running slightly earlier than someone else, I seem faster.）

（資料來源：https://thefootballfaithful.com/johan-cryuff-20-best-quotes/）

一個人如是，一個系統亦如是，道理如一。人家做出成績的方法，如果你再跟著「照辦煮碗」的話，始終都會落後，因為人家起步比你早，日本模式、冰島模式或者任何成功案例，其實都難以複製，更加不會有配備好的湯包，加水煲熱，10 分鐘煮好，這不單是因為起步有先後，更重要的是各有自己的社會條件，見人家成功，不一定是方法優越，可能是由於應用得宜，正如傳媒以為告魯夫跑得快是因為他天資優越，原來可能是錯覺造成。

香港足球的興替

英式足球由萌芽於英倫三島到發展成為全世界最受歡迎的體育項目，還未夠 200 年歷史，這玩意很早就跟隨英國人到處落戶，也來到香港落地生根，踏入 20 世紀逐漸開枝散葉，由一種洋人小圈子的活動逐漸發展為華洋社群的共同愛好。

足球一直與香港社會同步演變，由於香港足球起步早，普及程度和水平都比較高，一度被譽為「遠東足球王國」，在亞洲還沒有多少國家認真踢足球的時代，香港亦順理成章成了領頭羊。二次大戰之後的一段時間，香港是推動亞洲足球發展的火車頭，1954 年亞洲足協成立，香港是 12 個創會成員之一，被尊稱為「中國球王」的李惠堂是第一任秘書長，而首四任會長都是香港人，依次是羅文錦、郭贊、雷瑞德和陳南昌，1956 年第一屆亞洲盃亦在香港舉行。

1945 年二次大戰結束，完全停頓了 4 年的香港足球重新起步，回頭看這 70 多年的經歷，不難發現香港足球的變革，很大程度上是反映了香港經濟和社會的變遷。

戰後在香港球壇出現過的球隊可以歸為幾類：第一類是體育會足球隊，南華、傑志、香港會、東方、青年會、愉園都屬於這類。第二類是行業球隊，長時間在較低組別比賽的筲漁、首飾、九菓、報聯等都是這類，單看名字，已經可以猜到球員是那個行業的從業員。第三類是紀律部隊，包括獄吏、緝私、警察和消防等。

這跟戰前的情況頗不一樣。上世紀初香港足球的骨幹大戶是駐港英軍，大戰前出現過的軍部隊伍甚多，包括京士陸

軍、威路沙陸軍、東沙利陸軍、山多倫艦、居了艦隊、海軍、陸軍、空軍、炮兵、空軍通訊 367 營、工程等，由於軍部兵種多，單位多，所以球隊亦特別多，歷來共有超過40 隊。

隨著英軍在香港的地位改變，二次大戰之後，復完的第一個球季，不少戰時散落各地的華人球員仍未齊集，所以人數不多，軍部則依然提供了大量球員，單是海軍都可以分拆為甲乙兩隊，文員同樣分成甲乙隊，結果空軍和海軍分奪戰後第一季的聯賽及銀牌錦標。不過，這亦是英軍球隊在香港足球史冊上的最後留名，這類球隊隨後漸漸減少，到 80 年代最終全數淡出。從附錄〈香港球壇主要錦標及歷屆得主〉的冠軍名冊可以見到軍部球隊地位的褪變。

少了軍部球隊，隨之而出現的是地區球隊，最早成立的是 1958 年的元朗體育會。70 年代初，香港政府著力開發新市鎮，藉以將市區難以消化的新增人口分散，第一代發展的 3 個新市鎮先後成立了體育會，荃灣（1975）、沙田（1982）和屯門（1986）算是地區體育會的第二代，而最早在足球圈打響名堂的是老字號元朗，1963 年首奪聯賽錦標，成為第一支封王的地區球隊，1968 年，再奪銀牌冠軍，到 1979 年捧走足總盃。荃灣亦一度是甲組實力派，位於楊屋道的運動場也曾經是甲組波的戰場。

公司企業在香港足球發展中曾經扮演了一個重要角色，這類球隊亦最能反映香港的經濟特徵。英國人生性愛玩，世界知名，他們講究生活享受，特別喜愛體育，所以很多現在流行的體育項目都源於英國，工人階級閒暇時喜歡運動，又愛睇波，而老闆亦特別鼓勵員工參與運動，所以在港英年

代，警察、消防、市政等政府部門都可以在甲組聯賽成為實力分子。

簡單認識過當時球壇的各路人馬，讓我們回到 50 年代，再看香港的足球故事。

當時，正值歐美國家紛紛從二次大戰中復原，生活要重建，對各式日常生活用品的需求自然大增，當時，市場開放，貨暢其流，適逢香港有大量年輕人口和工業家從內地湧入，南下的資金和技術配合廉宜的人力，成為製造業的有利條件，加上香港產品出口到大不列顛地區享有關稅優惠，正是天時、地利加上人和，就推動了香港輕工業自 60 年代開始起飛。

以英資為主的各種企業，生意越做越大，亦衍生出一批企業球隊，最著名的首推怡和，70 年代初，怡和平地一聲雷，成為班霸級勁旅。此外，還有通訊業龍頭的電話和大東，以及為港島提供電力的港燈，就連英資背景，做國際航運生意的老牌公司鐵行輪船（Peninsular & Oriental Steam Navigation Company）都搞起球隊來。1972 年鐵行與精工攜手升上甲組，由姚卓然掌帥印，堪稱實力派，著名快翼施建熙就是鐵行的自家出品，及後他伙拍馮志明，成為有名的「雙翼齊飛」組合，也是我兒時喜歡的一對拍檔，我少年時踢左翼，或多或少亦是受「崩牙熙」影響（禁不住懷緬童年，幸勿見怪）。

至於華資本土企業球隊，歷史悠久的九巴和星島應該是兩大代表，星島在戰後第二個球季（1946/47）就成為聯賽和銀牌雙料冠軍，之後一季，九巴亦進軍甲組。九巴陣中的甲組和預備組球員都在公司任職，出站長、稽查、售票員以

至拉閘員都有，因才任用，由於巴士公司規模大，工種多，吸納能力強，成為組軍的優勢，形式跟當時日本常見的企業體育隊伍相似，及至職業足球年代，還有保濟丸、佳寧、麗新和菱電等都是以公司名稱作為球隊旗號，但球員已經不再在公司上班，而是全職踢波。

企業搞足球是有利亦有弊，以怡和為例，除了大手投資組織球隊之外，還照顧到球員的職業發展，像黃文偉、葉尚華、陳鴻平、龔華傑等一眾大將都在怡和不同部門任職，對他們日後退役轉型是有幫助的。不過，企業投資亦往往是由於個別老闆的個人喜好，不穩定性相當高，儘管怡和戰績理想，但在甲組角逐的日子，亦不過是短短 3 年。

這類球隊的另一問題是缺乏經驗和專業基礎，像曇花一現的菱電，同樣有大展拳腳的氣勢，但球隊缺少營運球會的人材和架構，管理層倉促成軍，結果由乙組到甲組，兩年間就淡出了。相比於體育會球隊，企業隊更難長期維持。

在製造業最蓬勃的日子，原子粒收音機、假髮、膠花、製衣等工廠百花齊放，勞力需求大，每班工時長達 10 至 12 小時的情況很多，甚至一日分成兩班或者 3 班，全天不停生產都屬常見；60 年代初亦是香港史上的嬰兒出生高峰期，大量外來人口加上高生育率，導致 1951 至 1967 的 16 年間，香港人口幾乎翻了一翻，達到 380 幾萬人，由 1967 至 2020 年的 53 年間，人口才接近再翻一翻，可見當時人口增長有多快。非常年輕的香港人口不但提供了大量愛踢波的青少年，亦令到教育系統吃不消，讀書升學不容易，小學畢業成為很多人受教育的終點。

正由於學校供不應求，中小學校普遍實行上下午兩班

制。如是者，每日下午，早班工人收工，酒樓茶室午市後休息，上午班學生放學，形成大量市民下午有空閒時間，睇波和睇戲就成了熱門消閒選擇，我們這一代，「跟老豆去花墟睇波」是不少人的共同經驗。

電影方面，一個 60 年代，香港就生產了 2,200 部電影，平均每年超過 200 部，粵語片之外，還有國語、潮語甚至廈門語電影。免費電視亦在 1967 年誕生。那些年，社會對廉價娛樂的需求很大，所以在荔園創辦 10 幾年後，香港還可以支持多一個平民遊樂場，位於新蒲崗彩虹道的啟德遊樂場在 1965 年開業，地點在我家附近，內設電影院，入場費包電影任睇，我小時候能夠多看西片，都要多謝啟德。

足球是當時主要娛樂之一，自然亦相當蓬勃，連平日下午都可以安排甲組比賽，幾千人在花墟球場（即警察會球場）睇波是件平常事。在香港製造業最蓬勃的日子，各行各業都搞波，甲組聯賽在 1970/71 球季擴大到由 14 隊角逐，同一規模維持了 4 個球季，這段日子，球隊的類型亦最多元化。

1972/73 球季甲組聯賽（14 隊）

體育會隊	東方、南華、東昇
地區隊	元朗
公司企業隊	精工、鐵行、星島
紀律部隊	警察、消防
公用事業隊	巴士、電話
私人組隊	加山（50 年代由車房技工自發組成）

足球明星和影視明星都是星，同樣廣受歡迎，所以跨界

別的例子並不罕見，數波、影、視跨界別最早的例子，可能是國腳侯澄滔和門將雷煥璇，兩位都是高大威猛，演出的電影不少。

踢而優則演，當然不是香港獨有，資深球迷大概會記得 1981 年有套荷里活大製作叫《勝利大逃亡》（*Escape to victory*），由球王比利（Pele）、卜比摩亞（Bobby Moore）、亞迪尼斯（Osvaldo Ardiles）等球星聯同史泰龍（Sylvester Stallon）和米高堅（Michael Caine）等巨星合演，講述一班足球員怎樣利用一場足球比賽，巧妙地逃出納粹德軍的集中營，綽頭十足。

其實早在 1955 年，香港就有 7 位當時得令的球星合作擔綱演出電影《鸞女鬥七雄》，由任護花導演，除了侯澄滔，還有姚卓然、高保強、陳輝洪、劉儀加上司徒文和司徒堯兩兄弟。球星們將包租婆的冷球當波踢，邊唱邊踢，大演功架。有人認為製作靈感是來自 1954 年的荷里活音樂劇電影《脂粉七雄》（*Seven Brides for Seven Brothers*）。

對於較年輕的球迷，更加熟悉的例子相信是綽號「倉魚」的林尚義了，他演出電影近百部，球員之中堪稱首屈一指，不過，「阿叔」踏入影圈是 90 年代的事，多少是得力於 1990 年的亞視世界盃，林尚義和黃霑的組合一炮而紅。

1967 年，免費電視出現，亦不時見到球星的身影，除了葉尚華由球星變身為電視明星之外，張國強亦由球場跑到鎂光燈下，主持兒童節目，之後再躍上銀幕，他主演的新浪潮電影《點指兵兵》，叫好叫座。屬於殿堂級的張子岱就曾經客串無綫電視劇《足球王后》。當紅外援「耶穌」居里（Derek Currie）亦應邀客串由許冠文、許冠傑擔綱的皇牌搞

笑節目《雙星報喜》。

在這段大約 30 幾年的黃金年代裡，足球不但本身有高度的產業價值，更加可以為其他娛樂事業增值，正值壯年的球迷或許都熟悉 80 年代先後出現的精工八二和南華八四，都是廣為人知的明星球迷會，之後更加擴大為明星足球隊，成為足球界融合娛樂圈的最佳產品。

隨著社會慢慢走向小康，香港製造業有了不少自己的品牌，社會對消費品的內部需求亦大了，於是借足球打響商品名聲，創造協同效應的模式亦逐漸形成，不惜工本的精工花了 3 年時間升上甲組，瞬即打造成一隊人氣極高的豪門巨型班，不但成了球迷新寵，也令到來自日本的精工錶成了名牌。

精工是個成功個案，是借助足球創造商業價值的最佳典範，之後新興的電子辭典快譯通亦有效地通過足球為一個新品牌建立市場領導地位。及後以商業品牌冠名球隊的個案還有不少，不過，真正能夠帶來顯著品牌效應的例子並不多。

社會發展的下一波是製造業北移，令香港經濟狹窄化，漸漸集中於服務業，特別是地產、金融和旅遊，香港再沒有響噹噹的本土品牌了，區域性的經濟發展衍生了大中華的概念，令香港市場的規模和影響力變得細小，加上香港回歸成為定案，英國人逐漸離開，不少老牌英資公司被華資併購，愛好體育的企業因而減少了，足球要吸引商業資源亦較以往任何一個時期更艱難，但同一時間，世界性的足球商業化令球員身價暴漲，曾幾何時，香港可以付出比歐洲球會更吸引的薪酬條件，將高質外援帶來香港，但進入 90 年代，再難見這種豪氣了，不但星光變得黯淡，星味不再，外援質素亦

1988 年，香港電台與明星足球隊在元
朗大球場舉行友賽。

一蟹不如一蟹。

踏入新世紀，更加連湊夠球隊參加聯賽都有困難，降班的不願留，升班的不願升，遇上二合在 2001 年退出球壇，足總唯有開放甲組聯賽，讓內地和外地球隊參與角逐，最早來港的是 2001 年的香雪製藥，之後有日之泉、有來自東莞的南城地產和聯華紅牛、有來自成都的謝菲聯、日本的橫濱 FC 香港以及最近期的富力 R&F，在眾多外來球隊之中，富力 R&F 應該是暫時辦得最有聲有色的一隊。

跟製造業蓬勃的那些年相比，現在香港人的生活形態趨向多元，由於工作時間長，娛樂消遣選擇多，足球作為一種舊產品，又沒有甚麼新賣點，競爭力自然大不如前，要吸引一大群人購票入球場變成一件困難事。

早在 80 年代初，香港足球的盛況已經開始轉弱，到 80 年代中，一陣淡風慢慢吹起，引發連鎖反應，形成球市通縮，投入本地足球的資源大減，再難有良好土壤讓年輕球員成長，高質本土球員漸漸供應不足，高質外援球員的身價又難以負擔，力圖谷底反彈，談何容易，過去 20 多年香港足球的滑波，除了源於足球圈本身的種種問題之外，相當程度上亦是社會和經濟變化的結果。

雖說足球長期不振，但對香港足球不離不棄的有心人卻依然不缺，有人為白多年港足歷史做了大量的資料搜集和整理，編撰成書，又有人成立香港足球歷史研究組，這些都是本地波的生命力。不過，今天的香港足球的確是血氣虛、身子弱，要固本培元，就要對症下藥，想再打造一個健康的體系，先要對香港波走過的歷程有個全面了解。

香港足球的盛與衰，都與社會發展有分不開的關係，也

不是單一因素的結果，要重新站起來，自然需要多管齊下，香港經驗告訴我們，足球最興旺的日子，是最多行業、最多不同階層參與的日子，今日面臨的困境，儘管誰都沒有一服萬應靈丹，但可以肯定的是，多一份關心，多一人討論，多一點參與，都會是振興香港波的能量。

足球政策的形成

早年我入行當體育記者的時候，每年港督的施政報告，體育新聞界總會開玩笑地數一數關於體育的篇幅共有幾隻字，如果有一段半段的話，已經算是關注了，雖然明知是「得啖笑」，但出現在政府重要的施政文件之中，這幾十個字亦往往成為報章體育版的花邊欄目。體育，在香港的管治大方針之中，從來都只是聊備一格而矣。

由 1997 年前的港督到 1997 年後的特首，都有對香港體育成績持續提升的走勢作過回應，施政報告和財政預算觸及體育部分的確是大幅增加了，資源亦的確增撥了不少，體育確實較以往受關注，不過，從政策角度看，體育又有多少根本性的改變呢？

關於體育政策，特區政府有個標準說法，叫「盛事化」、「精英化」和「普及化」。這 9 個字是政策嗎？我認識的公共政策，是指一個政府、一個機構或者一個組織按照一套原則，為實現一個目標所訂定的計劃，說來有點累贅，講得簡單一點，就是要有目標，有執行步驟，有相應措施，有財務安排，還要設定達標的年期。

舉個例，講房屋政策，麥理浩港督時代有個 10 年建屋計劃，董建華特首時代都曾經講過每年要建 8 萬 5,000 個住宅單位，這是政策目標，需要多少時間，需要多少土地，讓多少人入住公屋，用甚麼方法建造和管理，財務怎樣安排，管理如何運作，合成起來才是政策。如果只概念性地說房屋要「足夠化」、「舒適化」和「普及化」，我不認為這算是房屋政策，正如講醫療政策時，亦不能只說「高質化」、「現代化」和「廉宜化」，都是同一道理。

但每當談到體育政策時，說法卻總是籠統含糊：

（1）所謂普及化，是指普通人之中達到多大比例才算普及？花多少時間做運動才算參與？普及的目標要何時做到？

（2）所謂精英化，是指要強化多少項目？是哪些項目？要培訓多少運動員？要爭取到甚麼成績才算精英？

（3）所謂盛事化，是指將盛事引入香港，還是將本土項目提升為盛事？怎樣才算是「盛」？「三化」之中，盛事化其實已經算是比較具體，起碼大型體育項目事務委員會在審批資助時是有一套評分準則的。

這 3 個「化」，充其量只能算是個方針。不過，平情而論，特區政府在資助和推動體育方面的確有顯著加強，但我認為，香港只稱得上是有體育措施，亦有體育設施，但沒有真正的體育政策。

如此說來，香港是否應該訂定一套明確而具體的政策呢？我看亦大可不必，因為香港從來不是一個奉行事事由中央規劃的地方，尤其是文化、藝術和體育這些關乎社會生活品質的環節，其實都不能單靠硬磞磞的建設，事事以「表現指標」（Key Performance Indicators）為依歸，包含文藝、

體育和娛樂的廣義「文化」，生命力應該源於社會，來自民間，所以發展足球理所當然地應該由足球總會負責，我並不認為需要由政府一手包辦。不過，一個地方要做出體育成績的話，又的確少不得政府的資源投放和政策配合，重點是營造一個可以開花結果的環境，讓落田的農夫自己去耕耘。

2002 年，政府曾經進行過一次體育政策檢討，說是廣開言路，規劃將來。足球總會亦提交了一份意見書，其中最具體的建議是成立一所香港足球學院，整體負責技術發展、各級代表隊訓練、青少年發展、教練培訓及球員支援，學院要有 3 個足球場，包括 2 個真草場，同時設置可以容納 200 人的宿舍、醫療及科研中心以及辦公大樓，大致上就是個單一項目的體育學院，而在足球學院建成之前，希望香港體育學院恢復作為香港代表隊的基地（意見書收入〈附錄三〉）。

結果，意見講完就完了。在民政事務局的報告書 *Towards a More Sporting Future* 中，只在第四章引用了足球總會借助優質教育基金推動的《中小學足球推廣計劃》作為一個參考個案。

足總倡議的香港足球學院概念大約在十年後曾經成為將軍澳足球訓練中心的原型（prototype），可惜由於堆填區的局限，在技術上根本不容許大型土木工程建設，所以即使有資金，這個理想中的綜合性足球基地最終都無法實現。

香港足球學院沒有成為事實，不過，2002 年卻出現了第一個公共政策介入足球發展的里程碑，就是將地區足球和丙組聯賽正式結合起來。

全港區議會各自確定和資助的一支球隊進入各級聯賽，由丙組開始，可升可降，實施 18 年以來，超過三分之一地

以一個專責小組的形式進行體育政策檢討,在當年可算是突破。報告共有 11 章、106 頁。

區球隊曾升上頂級聯賽，暫時成績最好的是大埔，先後贏過足總盃（2009）、高級組銀牌（2013）、菁英盃（2017）和超級聯賽（2019）等主要錦標，亦參加過亞洲足協盃和挑戰過亞洲冠軍球會盃的主賽圈資格。緊隨大埔之後，屯門、沙田、南區、深水埗、黃大仙和元朗等都先後躋身頂級行列，亦不乏由區隊打出頭的職業球員，可見借助公共政策讓地區加入推動足球發展的做法，是合理和有效的，當然，過程中發現的問題亦有不少。

香港足球發展完全由民間主導的傳統模式到 2008 年 6 月 5 日又出現了改變，當時的立法會議員梁劉柔芬動議政府推動香港足球發展，令到「進行詳細研究」、「構建整體規劃」、「訂定長期及短期目標」、「落實相關措施」等政策性字眼第一次在立法機關出現，並且獲得支持。

2009 年，史上首次，政府斥資聘請顧問為單一體育項目進行長遠發展研究，足球可說是創了先河。不少人以為這是因為香港贏得東亞運動會金牌，令政府忽然關心足球，其實這是個巧合的誤會，因為最後名為「我們是香港：敢於夢想」（We are Hong Kong – Dare to Dream）的顧問研究在 2009 年夏天已經開始，而當年 12 月香港隊才贏得金牌，不過，東亞運動會的金牌有否影響到顧問的結論和報告，就不得而知了。但無論如何，We are Hong Kong 自此就成為球迷為香港代表隊打氣的最響亮的口號。

政府全面接受了顧問報告之後，於 2010 年 3 月通過資助足球總會聘請改革顧問，以改善機構管治，又增撥資金為各級代表隊及地區青少年隊聘任教練，為期 3 年，稱為《鳳凰計劃》（Project Pheonix），名稱引用了中國和西方都有的一

個古老傳說，寓意香港足球像鳳凰浴火重生。

3 年過去了，初步工作做完，接著就是制定一套更全面的發展計劃，稱得上是香港第一套足球發展策略。計劃於 2015 年出爐，名為《力爭上游—萬眾一心》（*Aiming High — Together*），為期 5 年，由政府及香港賽馬會慈善信託基金聯手資助，幾乎涵蓋了足球發展的所有領域，亦訂定了 18 項表現指標（KPI）：

（1）在 2015 年初實施以本港足球風格為本的香港足球課程。

（2）在 2015 年 4 月，按照全新的足球課程來重新編製教練培訓課程。

（3）在 2015/16 球季開始，引入足球發展計劃。此計劃將提升參與度至最高水平，並採用香港足球課程，以及引進將初學者提升至世界球星的發展途徑。

（4）在國際足協排名上，男子代表隊在 5 年內躍升至平均 130 位（以及 10 年內的 100 位）。

（5）在亞洲足協排名上，男子代表隊在 5 年內躍升至 15 位（以及 10 年內的前 10 位）。

（6）香港 23 歲以下男子代表隊能夠晉身 2020 年奧運會。

（7）在國際足協排名上，女子代表隊在 5 年內躍升至前 50 位。

（8）在亞洲足協排名上，女子代表隊在 5 年內躍升至前 10 位。

（9）足總舉辦的草根和青少年足球活動和培訓項目的參與人數，5 年內增加一倍。

（10）足總舉行的各項女子足球計劃，5 年內參與率提升

一倍。

（11）在 3 年內為香港女子代表隊引入不同年齡組別的梯隊。

（12）足總聯同學校和地區推行《五人足球計劃》，於 3 年內要錄得 2 萬名參與者。

（13）將合資格的教練數目於 5 年內由 800 名增加至 2,000 名，包括 760 名 D 級牌照教練、480 名 C 級牌照教練、144 名 B 級牌照教練和 48 名 A 級牌照教練。

（14）5 年內將合資格的裁判數目由 176 名增加至 338 名，包括 20 名一級裁判、2 名國際足協裁判以及 28 名裁判評審員／導師。

（15）在 5 年內發展一個可持續和獨立運作的全職業香港超級聯賽，每場平均入座率達至 3,000 人次（以 2014/15 球季為 1,250 人次、2015/16 球季為 1,600 人次、2016/17 球季為 2,000 人次，以及 2017/18 球季為 2,500 人次為基準目標）。

（16）在 2015/16 球季重組聯賽架構，包括在香港超級聯賽加入全新的預備組聯賽以及高水平的青少年聯賽。

（17）足總要擴闊其屬會會員，包括在 2015 年底前實行球會和足球訓練學校的認證制度（以 2015 年底的 80 名會員和 2017 年的 100 名會員為基準目標）。

（18）在 2016/17 球季，達成在足球訓練中心內所提供之高質素、頂級足球設施的架構系統。

5 年計劃，到 2020 年結束，香港男女子隊還沒有上升到預期的世界及亞洲排名，看來亦難以達標；U23 沒有打入東京奧運會；香港超級聯賽未做到獨立運作，入場人數亦大

大低於預期；球會及足球學校的認證制度並未實施，整體成績，實際上難以稱得上是滿意。

追本溯源，究竟是因為當初把目標定得太高，還是因為沒有相應的執行計劃，抑或在擬定計劃時不了解香港的現實環境，對主觀、客觀條件沒有充分掌握？當然，五年計劃的部分環節是取得預期成果的。

不管 3 年也好，5 年也好，任何計劃總得有個期限，但發展道路其實不會有終點，一個計劃完結，得到的經驗可以成為下一個改良計劃的基礎。踢而優則教的哥迪奧拿（Pep Guardiola）曾經被問到在他足球生涯中那一場比賽最重要，他的答案是：「下一場。」

無論之前做得有多好，或者有甚麼不夠好，都已成定局，正如哥帥所講，可以變的是下場比賽，應該好好掌握錯誤和改善弱點，根據現況再作出下一個部署，重點是同一個錯誤不能再犯。

「我的綠皮書」都是抱著同一個信念，不管之前走了多遠，現時都是另一個起步點，接著的章節亦是根據現況，放眼未來。

第四章

一切從青訓開始

多謝幾位好友在第二章提供的經驗、觀點與角度，啟迪了不少思想空間，讓我再次小心地探尋前塵往事，追溯發展歷程，下一步，應該將視點和焦點轉到未來了。

據楊志華先生的《香港足球史話》記載，香港有計劃地推動青少年足球發展，可以追溯到 1963 年：

> 足總確定每年撥出 1 萬元，發展青少年訓練，足總使用其中的 7,500 元，訓練 100 名由屬會派遣的青少年球員，另外的 2,500 元則作為教練訓練班之用，培育一批教練來指導青少年球員。

香港搞青訓，原來起步相當早。

我選擇先討論青少年培訓，是因為青訓是整個足球生態系統的起點，亦是關係到足球是否可持續發展的靈魂，青訓做不好，其他都別談了。青訓要用錢，但有錢卻不一定買到成功。放眼世界，青訓成功的個案當然有，而且不少，但任何成功個案都不能視之為方程式，可以放諸四海皆準。好苗子，全世界都有，香港亦不缺乏，不過，要讓好苗子茁壯成長，就需要營造一個良好的生長環境和配套設施，還要有一個切合香港環境的模式。

1975 年創辦的瑞典高菲亞盃（Gothia Cup），相信香港不少球迷都有印象，在八、九十年代成長的香港球星很多都參加過這項賽事，已故的蔣世豪就曾經在高菲亞盃創造過最快入球的世界紀錄。最近幾年，印尼的少年隊在這個以球會為單位的世界最大型的青少年賽事中都能夠持續地取得好成績，令人感覺到印尼的青訓有顯著成效。

按道理，擁有一班好苗子的印尼應該在國際賽上都開始

做出好成績，但情況又並非如此，觀乎亞洲盃、亞運會以至世界盃外圍賽等重點賽事，又不見印尼有甚麼突破，兩次取得東南亞運動會（Southest Asian Games）金牌都已經是 1987 年和 1991 年的事了。

在球會級賽事，印尼球隊已經連續 9 年無法打入亞洲冠軍球會盃（Asian Champions League）分組賽，但在此之前的 9 年，印尼球隊有 6 次晉身主賽圈的紀錄，在次一級的亞洲足協盃（AFC Cup），亦出現類似的走勢。

何解印尼會出現這種不合邏輯的現象呢？

我讀過一位熟悉足球的印尼學者查亞華丹拿（Irman Jayawardhana）的分析文章，他認為關鍵在於印尼沒有一個良好的草根足球基礎，沒有營造出一個讓青少年愉快踢足球的氣氛，而球會對待青年軍的態度都是只重視勝負，老早就將專業訓練模式套用在青少年隊，又不惜花錢保送有潛質的青少年球員到意大利、荷蘭和巴拉圭參加青年聯賽，這些高度針對性的做法令印尼可以在青少年級別的比賽打出成績，但這批球員其實沒有得到應有的積極鼓勵，對足球的興趣和熱誠往往過早地被消耗了，加上印尼足球總會和球會營運的專業水平低，由球員合約以至整體的職業保障都無法做好，欠薪成為平常事。於是，辛苦培育的苗子，不少都選擇升學或者轉業，人材就在成熟的過程中大量流失了。

印尼人口超過 2 億 6,000 萬人，雖然社會制度、文化、宗教信仰等方面都與香港大不相同，但他們對足球是同樣熱愛，印尼的經驗亦頗有似曾相識的地方，特別是球會管理的專業性和領導機構的效能方面，印尼經驗提示了我們，想青訓工作產生惠及整個系統的成效，就不能只著眼於給青少年

甚麼訓練，還需給他們一個健康的環境，和一個可持續運作的銜接體制。

　　所謂「三人行必有我師」，在設計香港模式的時候，我們不妨多參考不同國家的經驗，看看能否在各種不同的模式中找到一點啟發。

冰島經驗

　　2016 年，冰島打入歐洲國家盃決賽週，在十六強擊敗英格蘭一役，嚇了全世界一跳，巧合地，當時我身在尼斯（Nice），現場欣賞了這場比賽，這是我人生中第一次對冰島足球留下深刻印象，不單是球場內球員的表現，更深的印象是球場外迎面碰見的冰島球迷。論人數，冰島兵團當然遠少於英國擁躉，冰島球迷亦較少在街上大唱大叫，反而拖男帶女，父母子女同行的小家庭倒有不少，這跟英格蘭球迷習慣一班大男人聯群結隊的情況大異其趣。

　　歐洲國家盃之後兩年，冰島成為歷來打入世界盃決賽週的最蚊型國家，短短 4 年之間，這個幾乎與世界分隔的北方小國，世界排名由 133 位上升至 23 位。只不過幾年之前，2011 年差點被金融風暴拖垮的冰島，人口只得 34 萬人左右，這地方從來不是足球強國，究竟他們是怎樣搖身一變成為足球世界的「灰姑娘」呢？冰島經驗一下子成為熱門話題。

　　冰島寒冷，夏季很短，每年有一段長時間不宜作戶外活動，所以並沒有天時；日光有限，連帶天然草球場都不容易保養，根據正式紀錄，冰島國家隊的第一個真草足球場

到 1957 年才出現，所以冰島亦沒有地利；至於悠久的足球歷史就更加談不上了，缺少了天時、地利，冰島只可以靠人和。

他們的足球故事可以由 2000 年開始講，那一年，冰島建了 7 個標準室內足球館、20 個室外但設有地下暖管的真草場、還有一批室內，只得半個球場的小型足球館以及 150 個戶外小型球場，總數加起來，標準面積的球場全國有 179 個（真草 148 個、仿真草 24 個、室內仿真草 7 個）。以人口計，平均每 1,800 個國民就有一個標準場，如果只計算足總的註冊球員，平均每 128 人就有一個場，對於香港人，這些數字足以叫人羨慕得口水直流。球場是發展足球的先決條件，而冰島的飛躍就在那一年開始。

有別於其他足球大國，冰島沒有一套周詳的發展規劃，推動青訓的唯一大動作都是從挪威學來的，就是多建球場，令到全年都可以踢波。我沒有到過冰島，所以只能像拼圖一般，盡力了解過去 10 多年冰島的經驗，這樣一個北歐小國能夠取得超理想成績，箇中關鍵我會歸納為四個字：釋放熱誠。

冰島沒有學界比賽，大部分學校連校隊都沒有，但每所學校附近都有小型球場，全部設有泛光燈，在日短夜長的日子，讓孩子可以踢波，可以隨時踢，街波和小型球（small-sided game）成為社區足球的日常。冰島的球會並沒有完善的青年軍系統，但對於少數精英的培養卻是認真和不惜功本的。

重視教練和教練培訓可能是冰島最突出的地方。2003 年，冰島還沒有一個教練擁有歐洲足協 B 級或以上的教練

資格，第一個 B 教練到 2004 年才畢業，但短短 15 年間，到 2018 年，冰島已經有 669 位歐洲足協 B 級教練，佔全國註冊教練的七成左右。另外，還有 240 位 A 級教練以及 17 位專業級（Pro License）教練。

這些數子是個甚麼概念呢？不妨比對一下香港，截至 2020 年 4 月，在香港足球總會註冊的亞洲足協 B 級教練有 50 位、A 級教練 48 位、專業級教練 14 位。雖然香港培訓教練工作從未停止，人數亦在慢慢增加，但礙於客觀環境不理想，所以流失量亦不低，跟冰島相比，差距相當大。

冰島對教練質素十分堅持，他們並沒有義務教練，所有教練都有酬勞，國家青年隊的教練更加是全職的。教練其中一項工作是與球員的父母建立良好溝通，確保父母都知道孩子在做甚麼，教練在做甚麼，將家長變成青訓系統的一部分。冰島模式，概括而言有兩個重點：

（1）高度聚焦，在種種限制中創造出最好的條件，足球場要好，教練要好，爭取最多青少年可以很方便地自由踢足球，然後集中資源，提升有志踢上專業級的少數精英。

（2）自知之明，知道自己不擅長優美的足球風格，就集中鍛鍊一套適合自己的踢法，強調團隊協作，專注死球戰術、做好防守反擊等基本但實用的工夫。

團隊協作其實並不限於球隊的成員，冰島國民對足球和對國家隊都有一份很高的認同感，以 2018 年世界盃為例，有 8% 的人口曾經到現場看過決賽週的比賽，冰島的 3 場分組賽，雖然只得一和二負，但電視收視率竟然超過 99%！獨特的維京擊掌（Viking clap）就是這份向心力的最佳表現。

好奇心令我花了一點時間去嘗試了解冰島這個手球強國

是怎樣發展足球，冰島經驗最令人欣賞的是一個簡單但清晰的思路，地理阻隔令冰島慣於自給自足，自我運作，而「自己知自己事」和「限米煮限飯」就是足球發展的方針。

冰島足球不算發達，所以從不主動由世界各地引入球員，少量在冰島踢足球的非冰島人都是歐洲移民或者是鄰近國家的退役職業球員，其中以大不列顛人為主。冰島著力於盡用本身的人力資源，所以聯賽球會特別樂意讓年輕球員上陣，如此一來，有潛質的青年球員可能很早就被外國球探發現，得以外流發展，近年在歐洲各頂級聯賽效力的冰島球員維持在近 100 人左右，這批在外國成熟起來的球員，將一個更廣闊的足球世界帶回國，當大家走在一起時，就成為國家隊打拚成績的一大優勢。

小國寡民都有好處，就是不需要一個複雜的系統。明知資源有限，就務必物盡其用，方法是為年輕球員創造空間和機會，一般球會都歡迎未滿 18 歲的青少年加入跟操，門戶開放減低了因為苦無門路而導致流失人材的風險，而公共資源就針對性地用於改善不太理想的客觀環境，多建造符合需要的球場以及超級重視教練培訓自然成為理所當然的事了。

2017 年，香港曾經派出一隊青年軍到冰島集訓。2019年，曾經擔任冰島青年國家隊教練的艾拿臣（Thorlakur Arnason）應聘來香港出任足球總會技術總監。我向他請教冰島經驗，他說，冰島人少，其他體育項目都在競爭人材，所以最重要的概念是不能輕易放棄任何一個青年球員，而工作重點是為年輕人提供能力範圍內最好的條件，將他們留在足球。

德國經驗

　　跟冰島完全不同，德國是個足球強國，國際賽成績一向顯赫，德國足球有深厚傳統，有廣闊基礎，亦有一個甚受世界歡迎的職業聯賽，儘管環境優越，但德國都有過困難的經驗，亦曾經大舉投入人力物力去改善青訓。

　　1990 年西德奪得世界盃，4 年後，大部分球員仍然在陣，但在美國世界盃的八強戰竟意外地敗於保加利亞，痛定思痛，為迎接 1996 年歐洲國家盃，德國進行了大換班，結果一舉成功，登上皇者寶座，但兩年後的世界盃，卻再一次在八強階段敗於克羅地亞，更不堪的是 2000 年歐洲國家盃，德國竟然三戰只得一和，面對半力出戰的葡萄牙都要慘吞三蛋，結果在分組包尾，這對德國足球的衝擊太大了，面對其他國家的新戰術，德國繼續讓 39 歲的馬圖斯（Lothar Matthäus）踢自由人，球隊平均年齡高達 30.2 歲，問題似乎清楚不過了。

　　德國人決定從頭做起，打造一個更強的青訓制度。英國人做青訓，從來都以球會為本位，但德國是遲至 2001 年才將青訓學院（academy）變成球會的強制要求。由 2002/03 球季開始，18 支德甲球會都必須設青訓學院，之後，同樣的要求更伸延到德乙球會。

　　要參與德甲和德乙聯賽，任何球會要先申請牌照，發牌條件之一是符合一連串青訓學院的要求，包括：（1）由 U13 至 U19，要有四級青年軍，每級最少一支球隊。（2）最少要有 3 個真草球場，其中最少兩個要有照明設備。（3）訓練場附近要有室內培訓設施，以便冬天時可以維持訓練。（4）每

級青年軍要有一位教練，最少 3 位青年軍教練要是全職，教練資格越高，可以獲得的資助亦越多。（5）訓練設施需包括兩個按摩室、桑拿及鬆弛浴池。（6）最少一位全職物理治療師及一位體能教練。

每級青年軍的 22 位球員之中，最少要有 12 位具備代表德國的資格。

在球會層面，現時德甲和德乙球會各級青年軍的總人數大約是 5,600 人，但每季能夠獲得職業合約的新人平均是 70 個左右，大約 80 個選一個，質素就有相當保證了。

另一方面，德國足總在 2002 年世界盃決賽敗於巴西之後，亦進一步加強球會以外的青訓投資，在全國各地設立了 390 個訓練基地，吸納 11 至 17 歲的青少年接受訓練，繼後再聚焦加強 11 至 14 歲的一群。這類訓練基地的功能一則是為球會選材；二則是讓有潛質的青少年在球會訓練之餘，獲得額外的訓練量，而基地的教練亦因而有更多時間處理球員的個人問題，更能照顧球員的成長。

近年一批大將包括紐亞（Manuel Neuer）、保定（Jeremy Boateng）、侯韋迪斯（Benedikt Höwedes）、侯姆斯（Mat Hummels）、基迪拉（Sami Khedira）和奧伊斯（Mesut Özil）等都是出身於這個體制，2009 年就是這批球員合力贏得 U21 歐洲國家盃。2014 年世界盃冠軍隊中的古沙（Mario Gotze）、梅迪薩卡（Per Mertesacker）、卻奧斯（Toni Kroos）和梅拿（Thomas Muller）同樣是這個精英青少年發展計劃的產品。

從 2002 到 2010 年，得力於全部德甲和德乙球會的投資，青訓成效相當顯著。2000 年的歐洲國家盃，德國隊的

平均年齡是 28.5 歲，2014 年世界盃代表隊的平均年齡下降到 26.3 歲，這個 2.2 歲的轉變，就是得力於 10 多年來培養了更多青年球員，而年輕一輩亦成熟得比較早。

當然，錢不能直接買到成功，一個有效的青訓系統亦不等於可以確保勝利。不過，一個健康的系統長期而言可以保證具質素的新人能夠有穩定供應，遇上在一次大型賽事失利，亦更有條件快速地作出修正。英格蘭名將連尼加（Gary Lineker）有一次談及德國足球時曾經說：

> 足球是個簡單遊戲，22 個男人追住個波，90 分鐘後，德國人贏。
>
> （Football is a simple game. 22 men chase a ball for 90 minutes and at the end, the Germans win.）

（資料來源：https://www.brainyquote.com/quotes/gary_lineker_422219）

德國經常性地被捧成贏面較大的一方，能夠長期被視為強隊，被視為足球強國，原因之一就是擁有一個雄厚的基礎。

當然，青訓並不是決定國際賽成績的唯一因素，德國在 2018 年世界盃就再一次一敗塗地，分組賽包尾，任誰都會覺得始料不及。經過 10 幾年努力，德國青訓不是已經大大加強了嗎？何以衛冕世界盃竟又落得慘淡收場呢？

事後孔明，說法甚多，有人認為是教練路維（Jachim Löw）剛愎自用，選兵不當，有人歸咎隊內出現族群矛盾，但可以肯定的是，與青訓無關，德國的青訓系統依然有效地確保了德國球壇的新人供應，2017 年他們再一次奪得 U21

歐洲國家盃就是最佳佐證，但這支冠軍隊的成員何以一個都沒有被選入世界盃大軍呢？這是另一個問題，我無法揣測路維的取捨，但青黃不接並不是 2018 年世界盃德國遭遇重創的原因。

無論如何，2018 年世界盃的慘敗，的確令德國足球界又一次反省多年來看似卓見成效的青訓工作。

多蒙特的索克（Michael Zorc）是歐洲球壇一位聲望甚高的技術總監，因為他有一雙發掘明日之星的慧眼，擅長引入潛質優厚的新人，平買貴賣，以 480 萬歐元簽入利雲度夫斯基（Robert Lewandowski），後來以 8,000 萬歐元將他售予拜仁慕尼黑只是其中一單成功個案。2019 年 4 月，他在一個公開論壇上直言，英國足球在培養精英青少年球員方面出比德國有優勢：「我認為英國已經超越我們。」（English football has developed an edge over Germany when it comes to producing elite teenage players... It seems to me they overtook us.）

大概同一時間，拜仁慕尼黑出價 4,000 萬歐元斟介車路士的赫臣奧度爾（Callum Hudson-Odoi），正是這位英國新星以及效力多蒙特的新進英格蘭國腳辛祖（Jadon Sancho），令德國國家隊及青年軍總監比亞荷夫（Oliver Bierhoff）驚覺，出事了！

比亞荷夫認為，新一代德國青年球員缺乏了一如辛祖這類球員所具備的在場上解決困難的技巧（...the new generation of German players lack on-pitch problem solving skills, which the likes of Sancho display.）。他又說：

我們需要個人主義者，我們需要更多場上心態，需要重拾更多感覺。通過較自由的訓練方式，應該將街波帶入球會，我們需要為球員創造更多發揮創意和享受的空間。

（We need room for individualists, we need more football pitch mentality. It needs more feeling again. Through freer training, street football should be brought into the clubs. We need to create more space for creativity and enjoyment for our players.）

（資料來源：https://trainingground.guru/articles/germany-focus-on-fun-and-joy-to-reverse-decline）

從了解和探討德國經驗，可以得到甚麼啟示嗎？對於我，有幾點：

（1）青訓工作非財不行，一份德國足總的報告透露，由2001 至 2011 年，德國職業球會的青訓總開支超過 52 億港元。另外，德國足總的青訓預算每年亦超過 1 億港元，以這種規模的投資，每季都只能出產幾十位球員加入職業行列，香港當然望塵莫及。不過，講青訓，就是講資源，香港亦不會例外，所謂人力物力就是這樣一回事。

（2）結構上，分區選材和培訓最好能夠配合球會的青訓工作，相互扣連起來，以確保人材輸送。

（3）可持續性（sustainability）是建基於一個完善的系統，我們當然樂見骨骼精奇、百年一遇的天才新星橫空出世，但如何確保有質素的青年球員可持續地出現才是務實的工作。

（4）不過，即使有再好的系統，都不能忘記，要讓青少年球員有發揮個性和自我完善的空間。

日本經驗

說日本是近 30 年來亞洲發展足球最成功的國家，大概不會有太多異議，無論是男子、女子，成年組或者青少年組，日本的成績都相當突出，在歐洲頂級聯賽立足，甚至打出名堂的日本球員近年亦有顯著增加，日本整體足球水平的持續提升，跟青訓成效是分不開的。

在日本足總的網頁，有一個《2005 年宣言》(*The JFA Declaration, 2005*)，訂明長達 45 年的大計，目標不單單講夢想，更加講承諾 (The Pledge for 2050)，是信心和決心的展現。根據計劃，到 2050 年，日本要將足球的觀眾人口增加至 1,000 萬人（2019 年日本人口是 1 億 2,600 萬人），同時，不但要主辦世界盃，還要贏得冠軍。

要做到發展和提升，對任何國家都並非易事，香港的五年計劃有不少未達標的項目，其實日本都有，計劃要求日本到 2015 年要打入世界排名前 10 位，但結果，到 2020 年，連世界前 20 位都未到（5 月份世界排名 28 位）。

制定策略和落實執行從來都是很難完美地銜接，所以需要定期檢討和修訂。日本的人口比德國和冰島多，但足球基礎遠不及德國，國家運作亦沒有冰島簡單，所以打造一個成功系統所需要的工夫亦特別多。日本給我們的印象是規劃嚴謹，執行仔細，但如果單看日本足球發展的大概念，其實沒甚麼獨特之處，不外乎是以「強化國家隊」、「完善青少年發展」以及「加強教練培訓」作為主軸所組成的三合一模式 (Trinitarian Strengthening Plan)，看來熟口熟面，不過，參考日本模式的，需要多留意內容，因為關鍵在細節。

由 1998 年開始，日本足總仿效國際足協的做法，針對大型賽事作技術分析和研究，擬定行動計劃前，先從認真和深入了解開始，日本人做的研究報告不限於國家 A 隊的比賽，連各級分齡青少年大賽和女子比賽都涵蓋到，世界性大賽之外，亦研究亞洲級國際賽。細緻研究很重要，因為每個國家或地區都有各自特色，其他人的成功模式不能簡單地複製一套，就可以大功告成，必須融合本身特色，針對自身限制才能產生效果。

日本足總的發展方向，開宗明義是以世界水平為標準，中間不設亞洲級，所以在「2015 年打入世界前 10 位」的指標之前，並沒有要達到亞洲排名第幾這個中途站。通過比對世界頂級足球國家，日本人清楚見到，沒有良好的青訓作為根基，就無法強化國家隊，而一個良好的青訓系統，是建基於教練質素，這個「教練＋青訓＋國家隊」的三合一模式是取材自成功足球國家的共同經驗。

2002 年，日本和韓國合辦世界盃，韓國獲得殿軍，改寫了亞洲國家在世界盃歷史的最佳成績，而日本只能走到十六強，日本足總的技術委會員認為，三合一模式原來還欠了一件「專業」以外的配件，叫擴散性（diffusion），即是社會基礎不夠廣，國民大眾對足球未夠熱愛，所以還未能滲透到尋常百姓家，這方面，當年的韓國肯定是強得多，每場國家隊的比賽，全國都會高喊 Fighting Korea。於是，草根足球開始加進日本的發展策略，讓更多小朋友喜歡踢波，成為日後更多年輕球星冒起的推動力。

踢波的人數多了，年齡層亦闊了，隨之而來的問題就是如何確保小朋友能夠持續成長和進步。

　　2000 年之前，日本足總只有一套教練指引，但 2002 年世界盃之後，有關教練工作的策略修訂了，由 2004 年開始，教練指引改為分齡化，由 U6 至 U16，每兩歲為一級，每一級有一份不一樣的指引，目的是切合不同年紀的不同需要，令到不同層級的成長可以有重心地銜接起來。

　　不過，另一個問題又來了，指引雖然寫得更明確，但怎樣才可以確保做得準確呢？日本有 1 億 2,000 幾萬人，怎樣確保天南地北的訓練質素都一致呢？這就關乎教練培訓了，需要讓各層級的教練都掌握一套屬於日本的訓練法，同時樂意執行，才可以保證小球員在學校、在球會的訓練不會接收到不一樣的概念。

　　誠然，全國採用同一套課程、同一套指引也不是全無爭議性的，人人蕭規曹隨，難免會削弱踢法的多樣性，甚至在一定程度上會壓抑個性和創造性，在規範化和多樣化之間，應該如何取捨呢？

　　在爭取成績的前提下，日本選擇了一統，日本人做事齊心，要共同執行一套指引，成效亦比較顯著。而所謂「屬於日本」的訓練法，其實就是針對本身體型和體質都較為吃虧的限制，在訓練上強化本身相對有利的條件，例如敏捷度、對抗能力、樂於跑動的態度等，而不再是簡單地「學巴西」或者「學巴塞」，這一代在歐洲立足的日本球員或多或少都擁有這些共通點，而 J-League 創辦初期那種以模仿為主的心態已經不復存在了。

　　要推動這種改變，無可選擇地一定要從教練做起，要提升教練質素，固然要有充分的培訓機會，而同樣重要的是改善教練的待遇，給教練充分誘因去提升自我能力，從而更專

注於訓練效果，更關心青少年球員的成長，如果教練要終日頻頻撲撲，為口奔馳的話，持續進修、提高質素就無從說起了。

在精英培訓方面，日本的青年聯賽一向以分區形式進行，直至 2011 年創辦的憲仁親王盃（Prince Takamado Trophy），才將 U18 分區聯賽擴大規模成為全國聯賽，令比賽數量和水平都大幅度提高。全日本 9 個分區先進行初賽，出線的 20 支球隊分成東西兩區各 10 隊作雙循環比賽，兩區冠軍隊最後在中立場爭奪總冠軍。參賽隊伍包括球會青年軍和高中校隊。

日本足總副會長高木岩上（Kazumichi Iwagami）對這個全國聯賽十分滿意，他認為其中一個立杆見影的成效就是日本隊打入 2017 年 U20 世界盃，更加在分組賽擊敗南非及賽和意大利。在此之前，日本已經有 10 年時間缺席 U20 世界盃決賽週。

做青訓工作的人都知道，促進青少年球員成長的最佳方式是增加比賽機會，而比賽亦需要有一定質素。日本足總利用了國際足協《FIFA 向前發展計劃》（*FIFA Forward Development Programme*）的資助，解決了球隊旅費開支的問題。憲仁親王盃全季有 360 場賽事，每隊平均有 18 場具競爭性的比賽，對青年球員銜接職業聯賽起了相當顯著的預備作用。

比利時經驗

比利時不像德國，不是甚麼傳統足球強國，但相比於冰島，足球根底又比較深厚，也打出過好成績，1980 年取得歐洲國家盃亞軍，1986 年取得世界盃殿軍，當年的門將花夫（Jean-Marie Pfaff）、中場史斯富（Enzo Scifo）、隊長古利文斯（Jan Cuelemans）等都算是歐洲有頭有面的球星，可惜 80 年代之後，戰績無以為繼，2000 年與荷蘭合辦歐洲國家盃決賽週，以主辦國種籽隊身份，在分組賽僅能打出 1 勝 2 負，無緣出線，比利時在歐洲的排名跌至 17 位，1998 年和 2002 年兩屆世界盃決賽週都落入第二級（Pot B），確定在一線球隊名單中除了名。

常說有危就有機，比利時跟德國一樣，借助大賽失利的契機，認真面對長期積弱的問題。比利時球圈比較願意合作，由足總牽頭，拿出一張白紙，從新規劃，短短 6 年時間，被稱為「黃金新一代」的青年隊先在 2008 年北京奧運打入四強，然後在 2014 年巴西世界盃得第 6 名，2018 年俄羅斯世界盃更獲得國家史上最佳的第 3 名，其實，這屆世界賽，比利時被視為爭標的第五熱門。能夠在 10 幾年間再現輝煌，令比利時再次成為焦點，他們的青訓經驗一時間成為研究討論的另一大熱議題。

比利時屬於中小型國家，人口有 1,100 萬人，職業球會只得 34 間，財力算不上雄厚，比利時的經驗或者更有值得香港借鏡的地方。

有別於上述幾個國家，比利時的改革並不建基於大幅度改變足球體制，沒有大興土木，重點是改變心態和訓練

方法，隨著計劃漸見成效，催生了一個新名詞叫 Belgitude（Belgium + attitude），意思就是比利時態度。

2000 年，因緣際會，我在布魯塞爾訪問了比利時足總主席迪鶴治男爵（Baron Michel D'Hooghe），短短一小時對談，過程很愉快，印象中，這位比利時足球領導人相當親切踏實，很有自知之明，我問他會否以追趕荷蘭作為目標，例如將聯賽規模擴大到與荷甲看齊（其實只是 16 隊與 18 隊之差）？他簡單直接地說：「不會！」因為兩個國家市場規模不同，財力有別，「無咁大個頭」，不會勉強「戴咁大頂帽」。那一席話亦讓我第一次聽聞比利時正在籌劃的改革工作，只是當時還未成事，所以沒有太在意，更沒有想到後來付諸實行，在短短 10 幾年間就可以取得顯著成效。

正如迪鶴治所說，比利時沒有多大財力，所以沒法如德國般由足總到球會都加大投資，不過，他明白到身處全世界都在努力提升的大環境，如果只維持慣性踢法和慣用的訓練方式，最多都只能做到一流「手作仔」（blue collar），根本無法達到精英級，所以他們決定重回起步點。

早在 1998 年，當比利時在法國世界盃分組賽被淘汰之後，青年軍教練保維斯（Bob Browaeys）就提出了「我們對青年球員沒有統一願景」（there was no unified vision on youth）的觀點，建議向荷蘭、法國和德國取經，提出新一代青年軍改踢 4-3-3。

到 2001 年，時任比利時足總署理技術總監的沙比朗（Michel Sablon）正式受命推行改革，這位在 1986 年、1990年和 1994 年世界盃擔任比利時國家隊助教的大旗手在 2013年接受英國《每日郵報》（*Daily Mail*）訪問時回顧當年的經

迪鶴治男爵。1987 至 2001 年擔任足總主席，或者由於他是位醫生，所以
比較重視客觀數據所呈現的問題。

歷，指出他們的工作主要是針對 3 個目標群體，包括球會、
國家隊和學校教練。

　　比利時足總先委託布魯塞爾大學檢討各球會的青訓系
統，同時聘請顧問公司錄影 1,500 場各年齡級別的青少年比
賽，經由合作的大學作分析研究之後，以大量數據為基礎，
向球會進行遊說。研究結果指出，當時的青訓過於重視勝
負，太少著眼發展，改革專責小組作出了一個結論：「放棄
4-4-2 踢法。」改以 4-3-3 作為青年軍訓練的基本陣式，概
念上要讓新一代青少年明白，攻擊球員要防守，防守球員也
要攻擊，據說單是說服各門各派都花了好幾年。

　　為其麼是 4-3-3？據沙比朗解釋：

4-3-3 是磨練未來球員的最佳方法……評估一下不同系
統，會發現 4-3-3 是最有效率，因為你有一條四人防線，
中場在防守和進攻時都有一個三角組合，一個前鋒和兩個
翼鋒，翼鋒必需具備最關鍵的能力，就是扭過對手。

（4-3-3 was paramount in honing the player of the future……
Assess the different playing systems and 4-3-3 will turn out to be
most efficient, because you have a flat four at the back, defensive
and offensive triangles in the midfield, a striker and two wingers,
for whom dribbling past the opponent is of pivotal importance.）

（資料來源：https://bleacherreport.com/articles/2646808-michel-sablon-the-man-
who-re-engineered-belgian-football）

　　除了球會，改革小組邀請了一班技術總監和廣為人知的
名教練，向足球學校及國家隊青年軍作同樣倡議，讓大家接

以小型球方式寓練於賽，近年在香港都漸多採用。復活節期間在馬場舉行的四人同進足球賽，就是一個為青少年而設的 4 對 4 比賽。

受青訓概念需要突出年輕人的個性，認同鼓勵球員在場上「作出判斷」和「放膽做」的重要性，不再只聽從指令，只希望不犯錯。

訓練方法就以小型球（small-sided game）形式作為主軸，從幾歲大的小朋友開始，透過一對一、二對二、五對五、八對八等方式讓青少年多接觸皮球，從不斷應付對手的實戰中培養一份整全（holistic）的足球能力，就是所謂學懂「用波」，不但要學功夫，還要識用功夫。重複做簡單的盤傳動作，可以作為熱身，但不宜花上太多時間，因為會令到練習變得單調沉悶。到 U14，青年軍才開始踢十一人制比賽。

選材方面，沙比朗提出了一套包括 6 項能力的評核模式，包括：（1）爭勝心態（winning mentality）。（2）情緒穩定性（emotional stability）。（3）個性（personality）。（4）爆發力（explosiveness）。（5）對比賽和皮球的洞察力（insight in the game and ball）。（6）對身體的控制能力（body control）。

在布魯塞爾的郊區一個人口較為稀疏的小城市蒂比茲（Tubize），比利時足總利用從主辦 2000 年歐洲國家盃獲得的利潤開辦了一間足球訓練中心，既用作球員訓練，亦用於教練培訓，重點是培養更多初級教練，教練班取消收費，一下子，報讀人數增加了 10 倍。

驟眼看來似是順風順水，但改革過程中總免不了陣痛，比利時亦不例外，接連失意於 2004 年歐洲國家盃和 2006 世界盃外圍賽，令到改革大受質疑，「改革？越改越衰㗎！」比利時在歐洲的排名一度跌至第 31 位。

直至 2007 年，擁有夏沙特（Eden Hazard）和賓迪基（Christian Benteke）的比利時青年隊在 U17 歐洲國家盃打入四強，一年後，U23 代表隊在北京奧運獲得殿軍，新青訓方法才逐漸獲得認同。當時在陣的有甘賓尼（Vincent Kompany）、華美倫（Thomas Vermaelen）、費蘭尼（Marouane Fellanini）、華湯根（Jan Vertonghen）和當比利（Mousa Dembélé），這批黃金新一代後來都成了大將。

心水清的讀者或者會發現，何以這兩項大賽都不見迪布尼（Kevin De Bruyne）呢？原來，因為成熟得比人慢，令迪布尼差點錯過了所有分齡國家隊，迪布尼的個案，讓我見到比利時改革經驗中最特別的地方，就是關注遲熟球員的發展。

在比利時的系統，成熟比人遲的球員會被安排在年齡少一歲的組別訓練，但不會輕易被放棄。像迪布尼，他錯過了大部分分齡國家隊的徵召，第一次入選國家隊已經是 U18，不過，一經爆發，迪布尼馬上展現出驚人的能力和難以匹敵的傳送天分，未滿 20 歲就晉身為大國腳。除了迪布尼，查迪利（Nacer Chadli）和美頓斯（Dries Mertens）原來都是遲熟球員。

由 2018 年 10 月開始至執筆時的 2020 年 5 月，比利時一直穩踞世界排名第一位。

香港該如何著手？

從這 4 個國家的經驗，可以見到雖然青訓工作各有自家

一套，但都取得顯著成效，在各師各法之餘，其實亦不乏共通的地方，包括：（1）都有一個統一，亦獲得各主要持份者認同和支持的目標。（2）都有一套大家都認同的訓練理念和方法。（3）都為青少年球員提供更多比賽機會，鼓勵年輕人自我發揮，從而培養決斷力。（4）都關注青年球員的成長，了解每個年輕人的需要。（5）都認真提升教練的質和量，培訓之餘，更要改善教練的服務條件。

2016 年，國際足協做過一次全球性青少年足球發展調查，共有 178 個屬會提供資料，包括香港，佔全部會員大約八成半，代表性算非常高。部分調查結果或者可以作為我們評估現在，計劃未來的基準。

不包括教練在內，世界各地足球總會調配予青訓工作的人員數目平均是 5 個，個別洲分，以歐洲的人手最多，這應該是意料中事吧，亞洲排第二位，或者反映出青訓工作近年在亞洲國家是頗受重視。

各洲分青訓工作人員總平均數目

洲份	人數
全球平均	5
歐洲區	12
亞洲區	7
中北美及加勒比海區	5
非洲區	4
南美洲區	4
大洋洲區	3

調查亦列出 13 個選項，都是關乎青訓工作的因素，由各會員按重要性順序排列，結果，被視為最重要的六項

條件是：（1）投資（investment）。（2）合資格技術人員（qualified technical staff）。（3）基建—設施（infrastructure -facilities）。（4）更多比賽（more competitions）。（5）宣傳推廣（promotion）。（6）合資格行政人員（qualified admistrative staff）。

在回應調查的 100 多個會員之中，發展環境和條件比香港好和比香港差的都有，堪稱世界足球圈的共同意見，大概可以用作比對的標準，看看自己在全球大潮流中居於那個水平，在規劃發展策略時，重點應該放在那些環節。

第五章

為青年球員銜接一條路

參考完人家的經驗，下一步當然是聚焦香港了。

跟很多地方一樣，香港足球是源自草根，在平民大眾之中萌芽普及，長期以來，都是一種廉宜但非常受歡迎的運動和娛樂。草根階層，十之八九都渴望向上流動，改善生活，就算已經進入小康，同樣希望子女頭角崢嶸，更上層樓，長久以來「讀多啲書」都被視為力爭上游的最佳辦法，以致「足球」和「讀書」往往被放在對立面，讀書就係好，踢波就「唔慌好」，最常見的思維包括「掛住踢波會荒廢學業」、「讀書唔成，邊有前途，唔通靠踢波咩」、「走去波地都唔知識埋晒啲乜嘢人，好易學壞」等，名將黃文偉在他的自傳中憶述兒時往事時亦講過：

> ……可惜學期末升不了班，只好重返維園足球場。
> ……我十三歲開始在小型球場上打滾，讀書不成打球卻不錯……

踢波和讀書彷彿是不能兼容的兩件事，能夠做到「波學兼優」的會被視為異數，70年代曾經是甲組一線球員的李炳雄被傳媒冠上「學士炳」的綽號，就是因為他是少數能夠取得大專學歷的足球員。

在學額少，升學難，擁有高學歷又並非十分必要的那個年代，家家戶戶都兒女成群，父母為口奔馳，實在難以顧及每個兒女的發展，於是能夠踢波的，就「踢波搵食」吧，不過，運動生涯短暫，到三十出頭將要「收山」的時候，球員普遍缺乏職業技能和職場經驗，一朝「掛靴」，轉型就成為職員足球員普遍面對的一大難題。

那些年，踢而優則教可不是太常見的事，皆因球會以至

社會各階層對專業教練的需求遠不及現在大，場上退役後仍是壯年的球員，普遍遇到轉業難，生計不穩的困境，令到職業足球成為難以令父母安心的選擇。

隨著社會發展，下一輩父母的教育水平提高了，家中兒女又少，雙親的愛容易變成過度參與，搶著為孩子出謀劃策，決定取捨。同時，音樂、藝術、體育等傳統上所謂「術科」，不知何故亦變了質，不再是單純的個人興趣，讓學生怡情養性，而是被扭曲成為爭入名校的籌碼，八級鋼琴、入選校隊、社會服務，都變成一種投機手段。像上一輩青少年，天天波不離腳都只因一份純真熱血（passion）的心態已經不再是理所當然的了，年輕人想踏上專業足球路，受到的家庭阻力可能比以往更加大。

要釋放有潛質的年輕球員，就需要認真地為他們鋪一條更好的升學路，好讓球員自己和他們的父母都可以放心。

香港足球圈規模細，超級聯賽球隊需要的全職球員大概只是 300 人左右，新陳代謝所需的新血，每年大概三幾十人就夠了，只要有一所大學能夠開辦一個競技體育學位課程，已經足以令這一小撮年輕足球員銜接好由高中到大學之路。

將訓練銜接讀書

兼顧訓練和讀書，以往是近乎不可能的事，因為學額少，升學難，10 個波牛，9 個考不上大學，但今時今日，已經有越來越多成功個案，波學兼優亦不再是異數。部分原因

是各所大學都比以往更樂意取錄精英運動員，亦更願意彈性處理運動員的學習編排。不過，這還不足夠，尤其是對於隊際項目的運動員。如果能夠將高密度的專業訓練融合大學課程的話，效果相信會更加顯著。

這世代，足球踢得好，學業成績又不差的年輕人並不缺乏，兼顧「波」與「學」比以往任何時期更加具備條件，如果能夠將專業訓練和讀書結合在大專校園的話，會收到相得益彰的效果。

這世代，大學多了，科目發展五花八門，學位林林總總，無非想配合世界更趨多元化的需要，**「我的綠皮書」建議開辦一個「專業足球競技學位課程」**，我相信，這並非一件妙想天開的事，綜觀全港各大學的條件和配套，以香港教育大學最為合適，只要大學教育資助委員會（University Grants Committee）按一般程序資助開辦的話，這個學位課程應該沒甚麼難以解決的困難。

看看近年學界甲組（高中年級）比賽，不難見到技術基礎不俗的苗子，出自傳統名校的亦大不乏人，可惜每年到文憑試逼近，不少球員都會減少甚至停止訓練，到考試過後，分齡的青年聯賽又超齡了，加上升學和出國的考慮，令本來已經不算多的有潛質的青年球員亦因而再流失一部分，即使他們繼續踢波，大多數只留在業餘水平，以現時各大專院校的學習環境，亦確實難以兼顧高質素訓練，更遑論將業餘水平提升到專業水平了。

如果競技足球能夠成為一個學位課程的話，就可以聚集一批具備相當基本功的年輕球員，令系統訓練可以每天進行，可以達到專業隊的訓練水平。以香港教育大學為例，校

園擁有良好的球場、宿舍以及體能訓練等設施，亦已經開辦了不少與體育相關的課程，運動教學、運動科學等都有，需要的只是增聘幾位足球教練和一些老師。我不是教育專業，當然不是我說了算，有些情況我可能不了解，但我相信，專業學術發展人員要開辦這樣一個新學位課程，大概不會是一件超級困難的事。

要將足球發展成為一門職業，甚至更廣闊地發展成為一種產業，就需要創造一條擁有更多相關工種的產業鏈，香港在這方面有很多尚未開發的領域，其中一個落後的環節是數據分析（data analytics）。在部分個人項目，例如滑浪風帆、單車、田徑、游泳等，數據分析早已應用於精英培訓，但在隊際項目，特別是大球類，我們依然停留在起步階段，甚至還未起步。有關數據分析與體育數據市場的問題，我蒐集的一些資料都收錄在附錄〈體育數據分析與體育數據市場〉。

如果真的有大學願意開辦「專業足球競技學位課程」的話，數據分析可以成為其中一個學習範疇，在大數據和人工智能飛躍發展的時代，體育又日益走向專業化和市場化的今天，可以預期未來將會有更多足球隊、籃球隊以至形形式式的項目，還有體育傳媒都會需要具針對性的數據分析配合訓練、比賽和各種業務需要。

這個課程跟其他課程一樣，要求學生的公開試成績達到入學要求，學生要交同樣的學費，亦同樣要完成大學的各種考核才能畢業，大學只需要彈性延長修業期限，已經足夠，香港 8 所大學近年已經先後跟香港體育學院達成協議，提供類似安排，所以大學無須再作甚麼大動作。

在體育和教育都比較發達的國家，與足球相關的學士學

位和碩士學位課程早已百花齊放，除了足球教練學最為常見之外，球會管理與行政、足球表現分析、足球與社區發展、足球產業等都有，形形式式，卻鮮見以競技為重心的課程，如果香港真的能在大學校園培訓未來職業足球員的話，將會是開風氣之先。

自從 80 年代以來，香港經濟漸漸空洞化，形成只剩幾個支柱產業的單調格局，製造業、漁農業、傳統手工藝、社區小生意等眾多生產活動都正在萎縮甚至已經消失，無論是官方也好，學術界也好，民間也好，都明白經濟寡頭化長遠而言並不健康，大家亦明白，創新和多元化是社會可持續發展應走的道路，既然飛機工程、樹藝、獸醫、舞台表演等學科都在各大學和專上院校落戶，足球，why not？

政府的教育政策都在推動大學分工，各司各職，各擅勝場，讓香港的年輕一代有更多切合興趣和發揮天賦的升學選擇，將體育競技學位化應該是合情合理的想法，多開一條足球路，亦不算是非分之想吧。

對於一批為數不多而又有明顯專長的學生以及他們的家長，如果能夠走向專業而又不荒廢學業的話，無論怎說都應該是一粒他們可以安心服用的「定心丸」。

將青年軍銜接專業

2013 年，香港的分齡聯賽作了一個大變動，由兩年一個級別改為一年一級，讓同一年出生的球員一起比賽，但因為球員不足，所以不設 U17，一年一級的體制是很多足球國

家都採用的制度，對球員成長本來是一件好事，但香港受制於球場嚴重不足，增加組別帶來更多比賽，對場地的壓力亦更大，於是訓練和比賽的時數都被「攤薄」，所謂一萬小時法則（10,000-hour rule）實質上是不大可能的事。

既然全面地增加比賽機會是非常不容易，那就考慮局部增加罷，讓部分精英球員多比賽，可以提升這部分新血銜接上職業隊的可能性，所以，**「我的綠皮書」建議考慮舉辦一個地區性國際青年聯賽，以增加精英青年球員的比賽數量和質量。**

近年來，隨著經濟發展，東南亞和南亞地區不少國家都在著力推動足球，越南、印度甚至緬甸的實力都有顯著的提升，菲律賓和關島都開始追趕了，日本、新加坡、印度和澳洲近年都在制訂全國性足球發展策略，他們的共同重點都是青訓。

既然大家都有需要，何不嘗試主辦一個青年國際聯賽呢？鄰近東南亞地區就有不少實力相去不遠，亦有很大意願推動足球發展的國家，大家的地理距離亦接近，所謂家家有求，大家都有需要就是最好的合作基礎。年齡方面，U18 或者 U20 都是可以考慮的。

賽期方面，以 2019/20 球季為例，由 9 月至 6 月共有 5 次國際賽週，每一次可以讓國家隊編排兩天比賽，而對於青少年球員甚至可以安排 3 個比賽日，如是者 5 次國際賽週就可以有 10 至 15 個賽期，假如由 6 支國家青年隊作主客雙循環的話，10 至 15 天已經足夠了。遇上國家隊主場，青年隊就作客，國家隊出外，青年隊就當主場，對球場的壓力理應不會太大，尤其是啟德體育園落成之後，相信會帶來多　點

「鬆動」。

　　這類具有錦標性質，定期而又有一定水平的比賽，不但對裝備球員晉身職業賽有一定作用，亦有助於留住這年齡層的精銳球員，以及維持因缺少比賽而可能下滑的競技能力，同時會有較大機會吸引商業資源，畢竟這是一個國際錦標賽。

　　主場作客雙循環，當然涉及旅費開支以及主辦費用，這部分可以動動國際足協的腦筋。2016 年，國際足協推出《FIFA 向前發展計劃》（*FIFA Forward Development Programme*），為所有屬會自家度身訂造的發展項目提供經濟資助，參與比賽所需要的旅費亦在計劃資助範圍。2019 年 1 月，計劃踏入新階段，資助上限還提高了兩成，前文提到的日本憲仁親王盃能夠擴大成為一個全國性 U18 聯賽就是得力於國際足協這個計劃的旅費資助。

　　香港只是一個中型城市，無法像日本一樣建立一個大規模的全國性系統，每個年齡組別的球員水平亦參差，區域性合作正是一個互利的好做法。事實上，區域合作亦是國際足壇的潮流，原定於 2020 年舉行的歐洲國家盃就破天荒地由 12 個國家合辦；2026 年世界盃，相鄰的美國、加拿大和墨西哥將會攜手做東道；2030 年世界盃，摩洛哥計劃聯同另外兩個非洲國家一同申辦；南美洲亦有阿根廷、烏拉圭、巴拉圭和智利合力爭取主辦權。

　　一個東南亞青年國家聯賽其實說不上是甚麼新意念。同一模式亦可以應用在女子足球，如果東南亞地區的女足水平要追趕日本、中國和韓國等強鄰的話，籌辦多一點正式比賽是少不得的。

將生力軍銜接一隊（First Team）

在香港足球的黃金歲月，甲組球會都有一隊以年輕球員為骨幹的預備組，每個比賽天，不管花墟場也好、大球場也好、大陂頭球場也好，都會設「頭場預備組」，對賽雙方的兩個梯隊，同日同場比賽，既有助增加叫座力，又可以給預備組一個實戰經驗，個別實力較突出的年輕球員，甚至可以吸引球迷提早入場。

當年的預備組，雖然不是全部都組織健全，資源也參差，但預備組跟甲組隊能夠形成一個較緊密的關係，同日比賽之餘，亦會一起練習，預備組球員都有收入。預備組，真正發揮「預備」的作用。

隨著社會大環境改變，足球圈的小環境亦變了，家長更加重視學業，半職業的預備組不再存在了。及後球市不景，一日兩戰首先變成由兩場甲組比賽串成「雙料娛樂」，預備組自此不再是「頭場」了，漸漸地，對球場草皮的保養比以往講究，於是，除非特殊情況，例如賀歲波或者英超挑戰盃，否則「雙料娛樂」基本上是不會獲得批准的。

相比於早年的預備組，今天的青訓方式比起那些年是更加蓬勃了，由分齡聯賽到代表隊訓練，結構比以往完整，不過，青年軍和一隊（first team）之間的差距反而較以往預備組跟一隊大。早前，曾經效力南華，當時擔任曼聯青訓學院主管，本身亦是曼聯青訓產品的畢特（Nicky Butt）率領青年軍來港，期間亦談及兩代球員的異同，他特別提到，雖然今天球會青訓的投資較以往大增，但相比於他們那一代，練波時間雖然比這年代的青年軍少，但他們踢波的時間其實比

2017 年，曼聯的格連活（Mason Greenwood）隨同球會的 U16 青年軍來港與港青和地區精英賽進行了兩場友賽，之後的球季，他獲得職業合約，並在歐霸盃上陣。

現在多，今天的新一代，訓練時數多了，但踢波時間反而少了。

　　青年軍的訓練量遠低於專業隊，加上這輩年輕球員似乎不像前幾代那樣酷愛踢波，久而久之，青年軍和專業隊之間的鴻溝就越拉越闊。

　　所謂「拳不離手、曲不離口」，踢足球亦是一樣，工多才會藝熟，但我們面對的現況是訓練時間已經有限，踢波的總時間又不足，有質素的比賽同樣少，「波底」自然不及前輩好了，所以，即使是青年聯賽最出色的一群，亦難以一下子提升上專業隊，少數獲職業合約的青年軍在後備席呆上兩三年都是等閒事，像當年李健和、山度士、譚兆偉等在十七、八歲左右已經聲名鵲起的例子，今天已是鳳毛麟角了。

　　「我的綠皮書」相信，如果在青年軍和一隊之間能夠重設一個職業學徒式或者半職業性質的青年梯隊，或者可以改善現時銜接上出現的斷層。

強化菁英盃

　　即使未能重建當年的預備組體制，香港近幾年其實都有一個相當不俗的好點子，叫菁英盃（Sapling Cup）。這是香港球壇 4 項主要錦標之一，2015 年創辦這個盃賽的動機是想製造多一點賽事，以湊夠亞洲足協的比賽數量要求，一個拉長了的賽制，令菁英盃有別於一般淘汰制賽事，無疑削弱了緊湊程度，但這項強制性需要派遣青年球員上陣的賽事

其實是個相當好的意念。2019/20 球季，每隊必需有最少 3 位 22 歲以下球員在場上，除了在一隊已經佔一席位的一少撮，還有 10 幾位平常沒有上陣機會的新人因而得到在職業舞台上的實戰經驗。

2019/20 球季菁英盃共有 39 場比賽，如果多加兩場準決賽的話，更加超過 40 場，佔整季賽事的三分之一，要捧盃，需要打 9 場波，難度不會比其他盃賽低，可惜菁英盃受關注的程度卻明顯低於其他錦標，觀眾上座率亦明顯再低一截。

這現象是令人惋惜的，我認為菁英盃的獨特作用並沒有好好地發揮，所以，「我的綠皮書」向足球總會以及各球會的主事人建議，**加點力度將菁英盃打造成香港球壇的一個特別品牌，名符其實地為球壇培養明日精英。**

菁英盃是個帶有青訓意義的盃賽，有別於其他幾項錦標，對培育接班人有獨特而重要的角色，值得著力提升公眾的關注度。磨練新人的實戰能力，需要在觀眾面前，作為對年輕球員的鼓勵，足總和球會應該多花些心思和氣力去吸引觀眾入場，菁英盃比賽的票價是否應該調低呢？甚至提供菁英盃比賽通用票？又或者是否可以為每場賽事雙方的 U22 球員設個獎項，由觀眾和記者投票選出，既提升年輕菁英球員的知名度，同時給他們多點肯定和推動力呢？

菁英盃有 17 場比賽在旺角場舉行，12 場是週中夜波，其實都是有利條件，通過鼓勵球迷參與，可以給年輕球員更多鼓勵，讓菁英盃跟這批 U22 球員一樣，更有機會展現潛力。

順帶一提的是，將這個賽事命名為菁英盃（Sapling

Cup），相信是花過心思的結果，名字頗具寓意，不過，中英文名稱其實有點不符，英文 sapling 是「樹苗」或者「幼樹」的意思，跟賽制要求派遣青年球員上陣的要求在客觀意義上是吻合的，但菁英的意思卻有點不同，「菁英」是「精英」的正寫，不一定是「幼」的意思，原意是指植物中最重要的部分，引申使用就是指組織中最珍貴的人材，如果意譯為英文的話，elite 可能比較準確。

植物最珍貴的部分通常是花，因為開花之後會結果，也就是收成。中文字詞十分豐富，除了「花」字，「英」和「華」都是花的意思，所以「菁英」通常是指一棵植物的花，也是最珍貴的部分。

這批 U22 球員，性質是「樹苗」，沒錯，但我希望各球隊真能領會菁英盃的寓意，不單將這批有潛質、有意願的年輕球員視為苗子，更加能夠珍而重之，指望早日收成，如此一來，就需要給予他們多點灌溉，多點培育，尤其是要多點機會，才能收到「春華秋實」的美滿成果。

自小看老前輩的球評，每當形容愛賣弄花巧的球員時，最常見的形容詞是「華而不實」，這個四字真言亦是做青訓工作時最需要避免的結局，如果只見「華」，不結「實」，就有可能像印尼青訓一樣，人力物力花了不少，卻無法惠及金字塔頂的精英層（第四章〈一切從青訓開始〉）。

見習職業足球員訓練計劃

還有一撮年輕人，的確志不在讀書，但對踢專業足球卻

抱著堅定志向，這類青年球員或會因著種種原因而沒有加入球會，比利時的經驗讓我們見到，一些有力綻放光芒的青年球員，潛質或會顯現得比較慢，成熟比較遲，「**我的綠皮書**」**認為可以考慮額外提供一個選擇，讓有志向的自由身球員早一點嘗試職業足球員的生活**，冰島經驗給我們的啟示之一，就是面對人材不甚充裕的環境時，留住每一個可能性是非常重要的，這個構思就是希望減少遲熟球員的流失，我暫且稱之為見習職業足球員訓練計劃。

計劃可以由足球總會統籌，尋找合適的財源，例如爭取藝術及體育發展基金（Arts and Sport Development Fund）資助，又或者商業投資，開放予完成高中的 16 至 18 歲年輕人，透過選拔，取錄已經具備一定能力和明確心態的青年球員，設男子隊和女子隊，學員需簽署 3 年職業合約，有薪水，亦有指定訓練要求，簡單而言就是一份全職工作。訓練之餘，還要學習球會管理、人際溝通、理財以至球衣球鞋設計和製作等相關知識，見習計劃負責提供高比例和高資歷的教練團隊，同時讓見習計劃學員組隊參加 U18 聯賽。

見習計劃每年招生，亦每年舉行一次選秀，讓職業球會從中物色人材，為推動和鼓勵球會選用人材，由計劃提供部分薪金資助，而球會就要保證獲選用的球員每季有最低限度的一隊上陣時間，資助期是兩季。

為進一步加強培訓效果，亦可以通過這計劃建立與鄰近地區的合作，保送具潛質的青年球員參與當地較高級別的職業聯賽，務求讓有心又有力的青年球員盡早開始有經常性的正規比賽機會，薪金資助同樣適用。

女孩子都以同一模式運作嗎？絕對可以，有何不可？雖

然香港還未有女子職業聯賽，但女子足球正在全球範圍快速成長，機會又怎會局限於香港？女子足球的蓬勃發展大大增加了對好球員的需求，以致不同地區之間的人材流動正越趨活躍，在可見的將來，擔心的應該是不夠人材，而不是沒有機會。

2019 年全球女子足球員轉會記錄

	簽入外援人數	外流人數	涉及國家地區	涉及球會
歐洲足協	578	415	45	188
中北美及加勒比海足協	90	171	9	16
亞洲足協	83	85	9	31
南美足協	76	108	9	34
非洲足協	6	50	13	5
大洋洲足協	0	4	1	0
總數	833	833	86	274

（資料來源：國際足協 Global Transfer Market Report 2019）

根據國際足協的數字，2019 年全球錄得 833 宗女子足球員轉會紀錄，較 2018 年增長了 19.7%，雖然大部分屬於自由身轉會，但涉及轉會費的總金額亦由 2018 年的 56 萬美元上升至 2019 年的 65 萬美元，雖然跟男子足球相比依然是「蚊脾同牛脾」，但上升幅度是相當可觀的。

所謂百年樹人，培養一個球員成材又豈能是短短 5 年間的事？這點我當然明白，但見習計劃吸納的都是已具備條件，有明確意向的一群，只要見習計劃能夠提供優良的培訓環境，學員會明白自己都需要加倍認真和努力，因為時間不等人，必須善用培訓期間的每分每秒，力爭上游，這是作為職業球員必須具備的心態。

5 年過後，不管是繼續走職業足球路，還是為人生選擇另一個去向，只要學懂以「專業」態度待人處事，都會不負這 5 年光陰。二十出頭，人生才剛開始，即使放下足球，再開展其他事業亦為時未晚，清楚訂明選擇行車線的期限，亦有助減輕父母的掛慮。

趕上市場期望路

隨便看看任何關於足球市場的研究報告，都會發現在最受歡迎的體育項目排名榜中，足球長期處於領先位置，而且大幅度拋離居於其後的籃球、田徑、網球和賽車等，之後的其他項目距離就更遠了。由於受到全世界廣泛歡迎，令足球一直是地球上最值錢的體育項目，而且空間似乎還未用盡，除了十一人賽事越來越多，其他範疇的進展亦相當快速，女子足球一日千里，五人足球同樣在持續擴展。

除了擁有大市場之外，原來足球還有一個獨特優勢，有市場研究發現，儘管很多人都相信消費者普遍不愛看廣告宣傳，但足球迷卻比總體消費人口更容易接受廣告，這種較高的宣傳效益反過來又為足球再增了值。所以，要營造一個更有利的雙贏環境，就應該善用「足球」和「市場」兩者之間互相促進的效應。

市場營銷在現今的足球世界是越來越重要的一環，要做到有效「營銷」，就先要了解「市場」，要明白市場對足球有甚麼期望，才有機會開發更大的空間。

2018 年，跨國體育市場研究公司 Nielsen Sports 一份名為《全球足球興趣》的報告顯示，全世界有超過一半人口表示對足球有興趣，大約五分之一人口聲稱自己有參與。稍為令人感到意外的是世界排名第一的是尼日利亞，在這個西非大國，表示對足球有興趣的人口高達 83%。

作為一個亞洲中型城市，香港又處於甚麼位置呢？原來我們排在世界第 19 位，聲稱對足球有興趣的人口佔 53%，竟然比英國、法國、荷蘭等都要高，亦高於全球平均的 46%；至於表示每星期最少踢一次波的人佔全港人口 15%，世界排名 23 位，比率稍低於全球平均的 20%。

香港人對足球的投入程度是否真有這麼高，我有點懷疑，但這是受訪者自己的感覺和回答，實在難以核實有多準確，但兩個偏高的數字顯示出香港人對足球的感覺正面，而足球仍然是香港最普及的體育項目之一，這兩點相信不會有太大異議。來自一間具規模的市場調研機構的報告相信都值得作為參考，有助我們推算本地波潛在的市場規模。

其實香港有多少球迷？

香港究竟有多少球迷？大概沒有人可以準確回答，如果要探索香港波的未來，想為營銷攻略設定一個框架，我們有需要評估市場潛力，就姑且嘗試推算一下吧。

根據政府統計處的數字，2019 年中，香港的人口有 752 萬人，比 2014 年人口普查的數字增加了約 30 萬人，男性佔 46.2%，以下的推算我選擇了一個偏向保守的假設。

假設一個人由 15 歲開始才會自主地入球場睇波，到 65 歲就停止，年齡介乎 15 至 64 歲的香港男性共有 253 萬多人，女性就有約 306 萬人。根據一般認知，球迷之中大部分是男性，假設男性之中，5% 會有可能入場看本地足球（應該不算太妙想大開吧），以這個白分比計算，本地波的男性觀眾人口應該有 12 萬 6,000 人，女性球迷一定比男性少，就當是男性的十分之一，人數都應該有 1 萬 5,000 人，合起來就是 14 萬 1,000 人。

這個數字只是香港總人口的 1.8%，算不算期望過高呢？不妨比對一下澳洲的目標。2015 年，澳洲全國足球

總會推出《我們的願景─足球全計劃》(*This is Our Vision - Whole of Football Plan*)，明言要爭取在 2035 年有 1 萬 5,000 人加入澳洲足球大社群，是到時預計人口的一半，其中的七成半（即 1,125 萬人）要成為澳職聯各球會的擁躉，即是要全國人口的 37.5% 成為球隊「粉絲」。

澳洲的目標是每 100 人中有 37 個球迷，而我們只假設每 100 個香港人中有兩個成為本地波球迷，作為推算基礎，大概不算太大貪吧。

稱得上為球迷，如果假設一季入場看 3 場比賽相信亦不算是要求太高，根據這樣一個保守設想，每季本地賽事的男性觀眾應該有 37 萬 8,000 人次，加上女性的 4 萬 5,000 人次，總入場人數就應該不少於 42 萬 3,000 人，如果每人多看一場的話，數字會輕易突破 56 萬關口。

但現實情況是遠遠低於這個水平，以 2018/19 球季為例，四大錦標共進行了 131 場比賽，如果按上述基準 42 萬 3,000 人推算，平均上座率應該有超過 3,400 人，但實際總入場人次卻只得 11 萬 9,000 多人，平均每場 913 人，超過 2,000 人的比賽只有 7 場，超過 3,000 人的賽事只有 3 場。

每場 913 人，其實只佔 15 至 64 歲人口的 6,100 分之一，當然是少得可憐，不過，一個極低的起點亦代表了一個相當大的擴展空間。試想想，如果真能做到上述的推算數字，門券收入已經可以增加 2,800 萬元，在探討如何吸引更多球迷時，這連串數字確實令我相信還未到「拋布巾」投降的地步。應該思考的是，這空間可以有多大，又應該怎樣去開拓。

看看鄰近的地區，越南 V-League 和大馬超級聯賽的水平應該跟香港較為接近，但上座率卻相去甚遠，何解呢？我

相信這是作為單一城市運作整個聯賽的局限，我們和新加坡都面對著類似的挑戰。作為亞洲足協和國際足協的獨立成員，香港的足球系統需要滿足一定的比賽量才符合參加球會級國際賽的資格，於是香港超級聯賽在主客雙循環之外，還需要 3 項盃賽，令香港球季可以有百幾場賽事。

2019/20 球季，通過菁英盃改制，全季頂級比賽由 131 場增至 149 場，當然，由於疫症影響，相當大比例的聯賽和盃賽並沒有如期舉行。又看看擁有兩支巨型班的曼徹斯特市，就算曼聯和曼城齊齊打入歐聯決賽，在國內盃賽又雙雙晉身冠軍戰，在曼市上演的頂級賽事充其量都只是 80 場左右，不及香港六成。

亞太地區部分本土賽事平均入場人數（2019 年）

聯賽	所屬國家 / 地區人口	平均上座人數（約）
中國超級聯賽	14 億 2,800 萬	24,000
日本 J1 聯賽	1 億 2,700 萬	19,000
印度超級聯賽	13 億 5,300 萬	14,800
澳洲 A-League	2,520 萬	10,400
馬來西亞超級聯賽	3,260 萬	6,900
韓國 K-League	5,130 萬	6,500
越南 V-League	8,170 萬	6,300
泰國超級聯賽	6,900 萬	5,900
阿聯酋職業聯賽	970 萬	3,200
新加坡超級聯賽	530 萬	1,300
香港超級聯賽	750 萬	910

要一個小市場消化這個數量的比賽並不是一件容易的事，想從中創造可觀的經濟效益，更加是個挑戰，亦更加需要一套全面和多層次的營銷策略。

規劃從了解市場開始

做市場工作，最重要的關鍵字是「人」。

由 1999 年開始帶領英超 20 年的前行政總裁史高達摩亞（Richard Scudamore）曾經說，「擁躉」是這個熱賣全球，售價不斷上升的「大騷」一個少不得的部分，他說：

> 我們都非常清楚，除非這是一個「正騷」，即是要由最好的演員在高朋滿座的優良球場上表演，否則這不會是一個有市場的「騷」。
>
> （We can't be clearer. Unless the show is a good show, with the best talent and played in decent stadia with full crowds, then it isn't a show you can sell.）

（資料來源：https://www.theguardian.com/football/2013/aug/14/richard-scudamore-premier-league）

一言以蔽之，香港足球要做齣好戲，就需要有「好球場」、「好球員」同「好多人」。前面的篇章，已經討論過「好球員」的問題，接著我會探討另外兩件事。

關於觀眾，史高達摩亞還指出了一個重要的質變，就是現場觀眾不再只是旁觀者，觀眾是整件事的一部分，沒有大量現場觀眾，就烘托不出一場比賽的魅力，所以，觀眾已經由旁觀者變身成為參與者。

事實上，對於這個年代的球迷，足球亦不再單單是一場 90 分鐘的「騷」，而是一種連續不斷的綜合娛樂，打FIFA，打 Winning，玩 Football Manager，就是將簡單的觀戰行為提升到一種彷彿自己都有份參與的境界，遊戲面前，

2004 年有線電視首創英超台，24 小時播放英超節目，到慶祝啟播 1,000 小時，請來史高達摩亞，暢談他怎樣做大英超。

人人平等，天皇巨星一樣「打機」，而且，球星們在真實世界的技術能力以及每週表現又影響到虛擬世界的遊戲環境，足球作為一條產業鏈，發展模式已經完全不似從前。

在歐美蓬勃發達的體育市場，有大量形形式式的調查研究，目的都是希望掌握人的行為和取向，從而發掘出市場潛力。要了解這類成熟市場的大環境一點都不困難，舉個例，我們很容易就知道：（1）2017 年，美國有 38% 男性和 26% 女性對足球有興趣或者很有興趣。（2）美國人最喜愛英式足球的年齡層是 16 至 24 歲，佔 55%，其次是 25 至 34 歲，佔 50%。（3）在英國，3.5% 成年女性喜愛足球，高於板球的 1.3% 和草地滾球的 0.5%。（4）在 6 至 13 歲的組群，有超過三分之一喜愛足球，但到 18 歲，比例就下降至 18%。

你或者會說：「呢啲嘢我都估到啦。」對，有些現象或者已經變成常識，不過，有另外一些問題，不經過研究調查的話，就未必可以想到，例如，足球廣受歡迎，人人都知，但對於不同收入階層，足球更受那個階層歡迎呢？

2018 年 Nielsen Sports 的一份調查就發現，原來足球對高收入階層的吸引力普遍高於中等收入和低收入階層，在 5

部分國家對足球「感興趣」和「非常感興趣」的人口比例

國家	全國人口（%）	低收入階層（%）	中等收入階層（%）	高收入階層（%）
美國	32	24	41	40
俄羅斯	52	44	51	61
墨西哥	73	68	73	84
中國	32	30	31	36
印度	45	52	41	47

個巨型大市場之中，只有印度有點不一樣。這類數據，對於市場營銷人員選擇目標對象和制訂營銷策略都是相當有用的，反之，缺少客觀認識，計劃就難以做得精準。

或者你又會問：「知道這些大市場的統計數據，對香港有何意義？」

直接關係未必很大，但制訂市場策略的原理，其實放諸香港一樣合用。打個譬喻，就當香港足球是你自己，你想改變形象，換個新 look，如果只知道自己身型不屬於大碼，估計是細碼或者加細碼，卻不清楚自己真正的衫長褲短、肩闊腰圍，如此一來，不但無法度身訂造，恐怕連買一件合身又合心的現成貨都有困難，更遑論稱心滿意了。所以，如果你認為洋人尺碼不合港人身型，外國環境跟香港不同的話，就應該先為自己度身。

將同一邏輯代入香港球壇，我們對於本地波的高矮肥瘦是否真正掌握呢？對自己的足球市場究竟有多少了解呢？我們可以準確地回答以下問題嗎？

（1）入球場睇波的香港球迷佔人口多大比例？（2）男女比例如何？年齡群組、收入階層、學歷等是如何分佈？（3）觀眾每季入場次數是多少場？（4）入場原因和不入場原因是甚麼？（5）各地區的球迷是怎樣分佈？（6）球票定價對入場與否有多大關係？

這些問題都是關於消費者，市場內還有另一批重要成員叫投資者，我們對各類商業客戶又有多少認識呢？大家可有留意過，投入足球世界的廣告贊助商主要是來自哪些行業呢？以球衣胸口這塊「黃金地段」為例，在全球範圍，6大類主要贊助商順序是：（1）旅遊、住宿及相關行業。（2）銀

行、保險和財務機構。(3)汽車。(4)博彩公司。(5)能源公司。(6)電訊公司。

雖說這是全球大環境的整體情況，不同地區或會有所不同，但數據的確顯示了甚麼商品和企業對足球特別有興趣。香港超級聯賽的冠名贊助中銀人壽是一間銀行集團旗下的保險公司，J-League 的冠名贊助亦是人壽保險公司，台灣企業甲組聯賽的冠名贊助是銀行，印度超級聯賽的冠名贊助是電單車品牌，馬來西亞超級聯賽的最大贊助在 2020 年易了手，由一間銀行代替了一間電訊集團，越南 V-League 的冠名贊助是一間電纜系統和重工業器材集團。整體看來，香港和鄰近區域的現況跟世界大環境似乎又頗為一致。

在香港球圈，隊隊波都想「搵贊助」，但我們有認真了解過不同企業品牌的期望和需要嗎？個別球會也好，個別錦標賽也好，球圈中人有嘗試為不同企業度身訂造切合需要的贊助權益（entitlement），以吸引投資者的青睞嗎？

要認識市場，沒有其他方法，必須要問，要收集原材料，要整理，要專業分析，要經常做調查以便掌握變化。在英格蘭，超級聯賽的運作是自成一體，而英冠、英甲和英乙共 72 間球會就聯合組成英格蘭足球聯賽會（English Football League, EFL），EFL 由 2010 年開始每年都進行一次大型擁躉意見調查，資料經由數據處理公司整理分析，除了匯編成一份整體報告之外，每間球會都會收到他們專屬的資料。

做擁躉調查，可以讓支持者感到自己受重視，有 say；而對於球會，亦可以更掌握自己支持者的愛惡以及球迷的總體傾向。調查內容都是球迷的切身事，包括是否滿意比賽日經驗、是否喜歡盃賽的賽制形式、是否滿意裁判執法，以及

賽事轉播安排等。

　　2019 年的調查收集了接近 2 萬 8,000 人的意見，擁躉們向 EFL 提供了甚麼意見呢？以下是部分結果：

　　（1）家庭和朋友的喜好對於選擇支持那間球會至為重要。（2）64% 受訪者表示，支持球會不單是贏或輸的問題，更享受一齊贏和一齊輸的過程。（3）受訪者一致認為「氣氛」和「安全」是決定入場與否的最重要考慮。（4）絕大多數受訪者認同球證難做，60% 英甲及英乙球會的擁躉同意球會出錢支持，讓球證職業化。（5）89% 受訪者表示會用球會的官方平台接收賽後資訊。（6）90% 受訪者不認為愛隊的比賽有直播會影響他們的入場意慾。（7）58% 受訪者認同只要有適當保護措施，博彩公司贊助球會是可以接受的。（8）75% 受訪者表示入場睇波是家庭生活的重要部分。（9）68% 受訪者會帶同家人入場觀戰。

　　不同市場，調查的內容當然不會一樣，但原則和目的卻是完全一致的，重點在於了解支持者的感受，掌握他們的行為取向。今時今日搞職業體育，不能只建基於搞手的經驗，以「我認為」作為權威判斷，需要的是真正了解支持者的想法，以「佢哋認為」作為依歸。

　　其實，即使我們馬上動手，都已經比大世界遲了一截，在體育產業成熟的國家，早已不單單著眼於今天了，專業人員都在推算明天的市場趨勢，要走在「米飯班主」的前頭，甚至已經在部署電子競技超越真實足球的一天，應該如何應對。

　　不過，起步總比停步好，在規劃未來足球發展的策略時，市場營銷的人計亦需要同步並行。「**我的綠皮書**」建議

政府在支援足球發展的同時，亦要資助進行每年最少一次的
足球市場調查，這部分的資源投放並非只惠及足球，同時亦
用以確保政府的資源真正能對準需要，用得其所。

泥水佬做門，過得自己過得人

傳統的體育贊助模式，都是套裝發售，冠名贊助最名
貴，權益亦最多，次一級通常稱為白金贊助、鑽石贊助、金
贊助、銀贊助之類，如果要選擇便宜一點，可以買幾個場
邊廣告位，不願掏現金贊助的話，亦可以選擇物資贊助（in-
kind sponsorship），作為大會指定供應商。

這種套餐贊助形式並沒有問題，依然適用，只不過如果
只繼續供應同樣的幾款套餐，恐怕已經不足以滿足市場需要
了，因為今時今日企業投放資源的目的已經變得多元化和具
針對性。在英國，比賽日贊助（Match Day Sponsorship）就
是一種變奏，大部分球會都有提供這種選項，並不限於頂級
球會，至於贊助權益就各有不同，餐飲之外，或會配以會見
球會名宿、挑選當場最佳球員、免費酒店住宿等優越權益，
這種模式既善用了球會資源，又可以讓更多贊助商嘗試投資
足球。

香港球隊沒有歐洲球會的優勢，因為沒有私家球場，但
吸收賽日贊助亦不是全無可能，當然，康文署的球場使用政
策亦需要作點靈活配合，才能鼓勵港超聯球隊發揮主場的經
濟效益。如果我們認同政府的責任是創造環境促進體育產業
化的話，改善球場配套設施，同時將使用政策鬆綁就是政府

應該做和可以做得好的範疇。

因應大市場的變化，不同廣告商和贊助商都在動腦筋，搞變化，皆因這世代的受眾，不再存在理所當然跟隨大隊的「共性」，反而更重視自身的「個性」，不少傳統做法因而變得不符需要，就連「睇體育要睇直播」這條金科玉律似乎都受到衝擊，普華永道會計師事務所（Pricewaterhouse Coopers）的市場研究報告顯示，選看「賽事精華」客戶比選看「賽事直播」的增長速度更加快，特別是青年一族。

不同年齡層線上觀看直播與非直播體育內容的比例

年齡層	比賽直播（%）	非直播內容（%）
16-20	90	95
21-25	87	92
26-35	80	87
35-50	72	36
51-65	64	24

期望一大群人定時定候一齊做同一件事已經越來越艱難，媒體亦不再有單一龍頭了，市場大**趨勢**繼續化整為零，由一個「大眾」化成無數個「小眾」，版圖的演變顛覆了傳媒業的生態。

由於新人類的選擇改變了，形成不一樣的新世代生活和消費模式，亦改變了贊助商的策略，近年越受重視的營銷新領域叫 fan engagement，就是帶動「粉絲」參與和互動的意思。

只要是足球迷，一定知道歐洲聯賽冠軍盃（UEFA Champions League）的一個主力贊助商是喜力（Heineken），

對於這個啤酒品牌，透過歐聯讓全球 11 億人見到產品商標已經不足夠了，喜力豪氣地跟歐洲足協簽下 25 年合約，主要目的是借這項全球關注的盛事去 engage 他們的目標對象。

2019 年 3 月，喜力在尼日利亞跟數以百計的零售點合作，統一化身為「體驗中心」（experience centre），讓其全國人民都可以睇歐聯，同一個月，喜力又在社交媒體上推出一條叫「夢之島」（Dream Island）的廣告片，以一輪社交媒體攻勢，配合「參與」加「互動」項目，目標對象是甚麼人，大概清晰易見了，而歐聯比賽只是他們整個營銷大計劃的一個組成部分。

類似的營銷計劃，美國喜力都在做，加州銀行體育場（Banc of California Stadium）的喜力吧（Heineken Bar）就開放予美職聯球隊 FC 洛杉磯的支持者參與設計。美國喜力的營銷總監卡希爾（Jonnie Cahill）說：

> 你不單單想讓人見到，更重要的是，你希望顧客看到或聽到你的品牌時會有些感覺。這樣才有助記起你的字號，從而在未來有更大機會作出購買……我們做的是一門開心生意，所以，我們越能夠通過營銷內容跟顧客聯繫好，我們就會越成功。
>
> （You don't want to JUST be seen...but rather and more importantly, you want to make consumers FEEL something when they see/hear about your brand. This leads to better recall, and a greater likelihood to make a future purchase…. We are in the business of joy. So the more we can connect with consumers through our marketing content, the more successful we'll be.）

（資料來源：https://www.forbes.com/sites/prishe/2019/05/31/the-latest-sports-marketing-trends-in-brand-engagement-and-content-creation/#25bd03f42d6e）

　　卡希爾說的是感性聯繫（emotional connection），這概念其實不單適用於企業商品與顧客的關係，球隊與球迷之間一樣合用。近年來，香港球壇最能培養出這種感性聯繫的應該是香港代表隊，有關香港隊的營銷內容（marketing content）亦比較多，亦只有香港隊可以有一系列的專利產品，香港足球想要整體地進一步趕上市場變化的話，香港隊的經驗很值得仔細參詳。

　　代代相傳，長輩教落，凡事要為人著想，像泥水佬做門一樣，要讓自己和大家都能夠通過。進入市場多元化的年代，今天的泥水佬或者更加難做，因為需要了解不同的人的喜好和期望，要用更多不同的材料，做更多不同款式的門。

　　媒體的角色亦繼續大執位，市場普遍相信，資訊科技公司例如 Facebook、Amazon、Google 等將會成為主要的內容消費平台，負責為 Facebook 處理全球體育節目直播的總監赫頓（Peter Hutton）曾經說：

> 版權擁有人不應只將媒體視為另一個收入來源，而是將媒體內容作為營銷策略的一部分，用以銷售門票、專利產品和建立對品牌的忠誠度。
>
> （Rather than a separate source of income, rights holders should start seeing media content as part of their marketing strategy to sell tickets, merchandise and build brand loyalty.）

（資料來源：PwC's Sport Survey 2018）

香港足球的版權擁有人就是足總，而球隊的版權擁有人當然就是球會。「我的綠皮書」建議各版權擁有人將營銷工作和內容創作專職化，大幅提升專業性，同時將營銷工作放在球會架構中一個更重要的位置，由一個專職團隊集中處理門票推售、商業協議以及內容製作等事宜。另一方面，應該探討與轉播平台作全面協作，不要再局限於你付版權費還是我付製作費的簡單關係，透過合作創造內容，再將內容轉化成為收益，達到一個共贏的效果。可以預期的是，由球會、足球領導機構和足球媒體組成的共生關係，將會是越來越重要的營運範疇，成為職業足球成敗的關鍵因素。

搭起連接市場的橋樑

營銷是一個發現、創造和交付市場價值的過程，需要買方與賣方的互動。所以賣方要了解客戶需要，同時讓客戶了解你的產品都是非常必要的。

由幾十年前的企業球隊開始，足球與商界的關係主要是建基於老闆喜好或者私人關係，除了精工和快譯通等少數個案，見到足球為商品創造龐大效益之外，其他贊助商與足球的業務關係都相當薄弱，超級聯賽創辦以來，錦標賽的贊助持續萎縮，是一個亟需認真關注的問題。

此時此刻贊助香港足球，完全不算破費，很多大小企業和產品都一定可以負擔，但本地波始終乏人問津，何解呢？

「價廉」已經不是好事，如果產品依然滯銷，原因不外乎兩個，一是足球不夠「物美」，又或者是買家「唔知你有

好嘢賣」，我認為兩者都有關。一個成功的商業關係，應該是家家有求，透過合作讓大家各得其所，像當年的精工和快譯通，球隊幫助產品打響名堂，甚至成為名牌，而贊助商的投資又為球圈打造成功球隊，帶來更多球迷和國際聲譽。

營銷作為一個過程，其實包括幾個步驟：（1）尋找機會（identify opportunity）。（2）產品開發（develop product）。（3）吸引客戶（attract customer）。（4）執行協議（fulfil agreement）。（5）留住客戶（retain customer）。

要吸引商業資源，首先要加強買賣雙方的接觸和了解，才能展開營銷過程。**「我的綠皮書」建議商務及經濟發展局聯同民政事務局共同協助開發香港足球的產業價值，為香港球圈提供專業支援。**

為搭起連接足球界和商界的橋樑，我建議商經局每年贊助及協辦一次展銷會形式的活動，性質是 B2B（business to business），將企業、公關廣告公司、體育傳媒、啟德體育園公司以及足球界持份者集中在一個平台，在此之前，生產力促進局可以先為足球界提供針對性培訓，以提升包括足總、球會以及民辦足球學校等持份者的營銷能力，令展銷會買賣雙方的接觸及銷售更有機會取得實際效果，與其「授人以魚」，不如「授人以漁」。

令比賽日體驗變得愉快

營銷足球，除了面對商業客戶，爭取建立伙伴關係之外，還有一個主要群體，一樣要好好招呼，打好關係，那就

是真金白銀購票入場的「散戶」，這眾多的小客戶亦是吸引大客戶的本錢。

如果你以 match day experience（比賽日體驗）在網上搜尋的話，會找到無數大小球會在比賽日可以為你提供的尊貴服務，其中以餐飲配套為主，輔以形形式式的綽頭，令你感到「尊」，當然亦很「貴」。不過，我想討論的不是這種富貴享受，而是一般球迷的比賽日體驗。

今時今日，球迷購票入場欣賞比賽不再是理所當然的事，因為直播多了，娛樂選擇多了，在海灘享受陽光與海風的同時，一塊平板都可以讓你隨時看直播，既然如此，我還需要付費入場？當然，作為球迷，我完全明白現場睇波的感覺是直播無法代替的，但憑一份現場感就足以令我常常入場嗎？

一個專門報導體育場館業務新聞的網站 The Stadium Business 在 2019 年做過一次調查，顯示整個「比賽日體驗」之中只要某些環節不夠好，已經足以令入場觀戰的印象變得不愉快。

調查訪問了 1,000 位入場看足球、欖球、板球和賽車的觀眾，結果清晰顯示「現場氣氛」是觀眾入場的最大推動力。至於「趕客」因素，在云云受訪者之中，有 73% 的足球迷指出，排隊買飲品食品是現場睇波感受最差的一環，欖球迷是 62%，板球迷是 54%，賽車迷則是 49%，足球迷的不滿比率是 4 者之冠，其實這不難理解，因為大部分人買飲品和食品都是高度集中在半場休息的 15 分鐘，如果還要排隊走一轉洗手間的話，恐怕就難以趕及下半場的開波哨子了。

調查結果亦發現有 53% 板球迷以及 48% 足球迷指出，

購買飲品、食品和紀念品可以做得更方便，尤其是在付款方面。曾經有親身經驗的朋友，相信都有同感，無需多加解釋了。更加值得參考的其實是另一個問題，調查發現不少受訪者認為，球會和球場「在培養歸屬感方面都做得不足夠」（…does not do enough to foster loyalty），有 57% 的賽車迷說接收到的都是一般資料，他們期望收到的是更個人化的營銷內容。

網站的行政總裁湯馬士（Jason Thomas）說：

> ……擁躉明顯期望從現場觀戰經歷中得到更多。雖然在零售和餐食等方面已經有提升，但球迷和球場還可以再做多一點，現時爭奪受眾的注意力和消費力的爭奪都越趨激烈，希望體育業界醒一醒，明白需要努力才能確保擁躉再回來。
>
> （…fans are clearly expecting more from their live sports experience. And while sectors like retail and hospitality are forging ahead with ways to enhance consumer experience, there's still more that sports clubs and venues can do. With more and more competition for people's attention and spend, hopefully this will be the wake-up call that the sports industry needs to ensure fans keep coming back for more.）

（資料來源：https://www.thestadiumbusiness.com/2019/05/14/research-shows-fans-concerns-match-day-experience/）

在香港，本地足球賽事的平均上座率不及 1,000 人，每季超過 3,000 名觀眾的場次十指可數，跟外國比賽的「墟陷」場面當然不能相比。不過，不管人多抑或人少，大家對「比賽日體驗」的期望都是大同小異的。不少香港球迷都有到歐

洲睇波的體驗，專程到日本看 J-League 的也不在少數，出外睇波，所費不靡，門票也不容易買，何以還是心思思想再去呢？以我個人經驗，是因為感覺愉快。

生於斯，長於斯，我們對入場看本地波早已習慣了一套模式，慣了就如常，就少去檢討有甚麼地方可以改善，可以令入場觀戰變得更愉快，從而更樂意花錢，更樂意經常入場。

要趕上市場期望，我們需要認真地思量怎樣將入場睇波變成一件開心事，其實，可以改善的地方亦非常多。「**我的綠皮書**」建議民政事務局及負責營運球場的康樂及文化事務署定期收集用家的意見，放下慣常的政策思維，以開放態度檢討使用條款，盡可能配合賽日需要，同時提升球場配套設施的質素，以切合體育產業化的願景。

作為一個觀眾，以下幾個範疇都令我的比賽日體驗相當不愉快。

座位

一位曾經為不少著名球會包括拜仁慕尼黑、車路士、波爾多等設計球場的瑞士設計師靴索（Jacques Herzog）在分享設計心得時曾經說：

> 純粹建造一個沒有靈魂，只將各種功能放在一個石屎碗內就叫做球場的做法已經是不能再接受的了，擁躉要求更多。
>
> （It's no longer acceptable to simply build a soulless, functional

concrete bowl and call it a football stadium. Supporters demand more.）

（資料來源：https://m.allfootballapp.com/news/Depth/Stadium-Tours-How-sports-grounds-are-becoming-ever-more-spectacular/1000186）

香港的球迷大概還未到追求「靈魂」的層次，能夠顧及「肉體」的基本需要相信已經滿足了。對於每位觀眾，座位應該是基本到不能再基本的需要。在港超聯比賽使用的球場之中，斧山道運動場、深水埗運動場和青衣運動場的看台都是水泥直角座席，連獨立座位都沒有，觀戰90分鐘，試問腰骨能不「赤」嗎？這種原始坐席，今天還算符合期望，還可以接受嗎？對購票入場的消費者，他們會認為合理嗎？

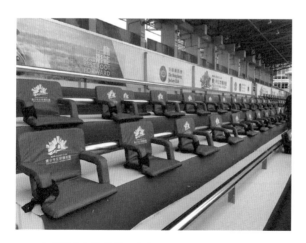

2017年曼聯青年軍訪港，在青衣球場進行了兩場友誼賽，鑑於水泥座席感覺太「街坊」，所以主辦單位家特別安裝了100多張膠墊座椅。

飲食

　　進入球場，不准攜帶水樽已經成為慣例，在炎熱的日子，在場內購買飲品是近乎必不可少的需要。幾十年前，舊政府大球場尚且容許小販提著筲箕，遊走於觀眾席之間叫賣冰鎮菠蘿木瓜、雪糕甜筒，遇上夜波，還可以買到雞脾、炒麵，對於匆匆趕到球場的上班族，十分切合他們需要。

　　但今時今日反而只容許在小食亭範圍內營業。大球場還好，有幾個快餐櫃位，但旺角球場和地區運動場都是獨家經營的，即使只得一兩千名觀眾的比賽，想買杯汽水都經常需要排長龍，顧客固然不便，同時影響到持牌經營者的收益，何解需要這般局限呢？

　　這可能是因為要維持球場清潔，或者受到這樣那樣的條例限制吧，難道真是不可能因應實際需要修訂一下有關規則嗎？比香港發達和比香港落後的地方都可以提供到的方便，何以香港就不可以呢？

　　要令入場觀戰成為愉快體驗，便捷的飲食服務是非常重要的，既然美食車可以開放到將軍澳足球訓練中心營業，比賽日讓美食車開到球場外提供服務應該是合理不過罷？或者，為保護小食亭檔主的權益，可以放寬持牌人在球場範圍內提供類似服務，例如擺個比賽日快餐檔，這樣又可以嗎？所有規例都是由人制定，亦可以由人修改，規例應該服務人，應該配合需要，而不是令人不便和不快。

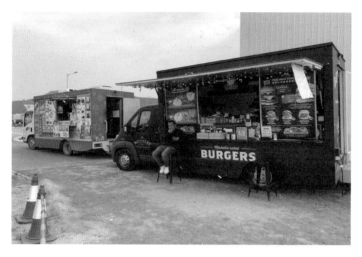

兩架美食車在將軍澳足球訓練中心營業。美食車的優勢是機動性高，肯定
還有發揮空間。

氣氛

　　氣氛是吸引人入場觀戰最重要的元素，所謂氣氛，其實
不單單指場內的人聲歌聲打氣聲，如何能夠讓球迷開開心心
早點來、遲點走亦同樣重要，現時部分球隊會在主場比賽時
設置遊戲攤位和球迷會帳篷，正是希望球迷「早啲到」。不
過，由於規模有限，而且時有時無，實在不足以培養球迷
「早啲到」球場的習慣，缺少食物攤檔讓支持者可以在賽前
聚一聚亦是敗筆之一，而更根本的癥結在於香港的賽事管理
概念，只希望完場後觀眾快點疏散，熄燈鎖門，盡快收工，
這種心態和運作方式都無助於凝聚球迷的向心力。

香港隊在 2018 世界盃外圍賽兩和中國隊，在旺角球場，雙方擁躉各顯聲勢，氣氛熱烈。在香港，比賽日的激情澎湃可能只展現在香港隊的比賽。

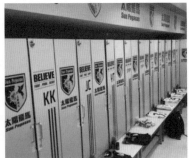

近年，太陽飛馬是最願意花心思在營造現場氣氛的球隊，連更衣室的球員儲物櫃都貼上名字，為球員和支持者營造自豪感，這需要大量人力和財力，還包含對受眾的誠意和尊重。

當大家見到英超比賽場場熱鬧的時候，未必會想到，原來英超都有吸引現場觀眾的隱憂，難題在於票價越來越貴，從小就跟著父母入場的小朋友一到長大成人，不能再享受優惠票價的時候，他們可能就會三五成群地轉到酒吧看直播，近年入場的外國遊客多了，但本地年輕觀眾卻減少了，連帶球場內「嘈嘈閉」的聲浪都減弱了，據說還多多少少影響了英超海外版權的吸引力。

「氣氛」是吸引年輕人入球場的最大誘因，也是吸引其他人到現場觀戰的魅力。香港波的票價不昂貴，本來是個優勢，但球場限制多多，始終壓抑了營造氣氛的條件。2013年，英超有個統計顯示現場觀眾的平均年齡是 41 歲，香港沒有這個資料，我看大概亦相差不遠。要擴闊觀眾基礎，能否吸引年輕一族至為關鍵，怎樣才能營造氣氛，將新生代青少年帶進球場呢？最好還是做點調查研究，問問一班年輕人，答案應該不難找到。

設備

很難想像，在現化代的香港，港超聯的比賽場地連一個像樣的大鐘也不一定有，在斧山道球場，這情況已經維持了不知幾多年，我不是要求甚麼電子大螢幕，但裝置一個基本計時器真是這樣困難嗎？記得黃大仙打上港超聯那個球季，我就見證過在比賽過程中擺放在場邊的臨時大鐘忽然壞了，我不禁問，全場都看不到比賽時間的賽事，算得上是一場可接受的專業比賽嗎？

座位、人鐘、音響都是基本裝置，任何年代都不能少，

2014 年 11 月 9 日，黃大仙對 YFC 澳滌，臨時分牌突然壞了，那一刻，除了球證之外，全場人都不知道比賽時間。

算不上甚麼精良設備，研究提升比賽日體驗，我想順帶討論一下場邊的廣告牌。

　　這個年代，球迷都會從電視直播中感受過發光二極管顯示屏（LED display panel）或者慣常叫「電子廣告牌」，對球場氣氛所能產生的作用，相比於一塊一塊固定而靜態的廣告板，LED 顯示屏的作用和廣告效力亦高出甚多。由於港超聯球隊都沒有私家球場，比賽日場地的租用時間亦有限，即使自備器材，要同日拆搭，都有一定困難，亦不符合經濟效益，所以添置這種設備，又要物盡其用的話，較合理的做法是由球場負責，不同租用者可決定是否付費租用。所謂「工欲善其事，必先利其器」，有了現代化的工具，對球隊爭取商業收入亦有一定幫助，而對營銷能力不足的球隊，亦可以選擇不用。

第七章

下次再嚟呀！

想搞好足球，先決條件是人多，越多越好。人多了，才會有氣氛；人多了，才會有更多經濟活動，才足以令體育品牌「落單」生產球衣；人多了，才會有足夠「牙力」爭取更好條件，例如多建球場、增加座位、增撥資源等等。所以規劃的第一個目標，應該是擴大香港的足球社群（football community），特別是要吸引更多觀眾，尤其是忠實支持者。

做餐廳食肆的人，在客人結賬離開時都喜歡說：「多謝晒。下次再嚟呀。」即使今次客人感覺稱心滿意，但依然要努力爭取他的下一次，落足「咀頭」之餘，還不時要加強吸引力，例如出動現金券，下次幫襯可以當 20 元用，又或者免費送隻燒乳鴿之類。足球營銷也頗像做餐館，都希望培養到一班熟客，然後口傳面授，越傳越開，最後做到拖男帶女，客似雲來。

搞足球都應該抱著出盡法寶爭取球迷再入場的心態。

VIP 季票

假如你隨意詢問 10 位香港足球的持份者，可能有 9 位會答你，季票在香港不合用，一則波飛不難買，二則難以預先知道自己那天是否有空到球場，如果預付整個季球的費用，可能會「唔抵」，比賽日臨場買票，隨即入場才是香港模式。

在足球狂熱的國家，名牌球會的比賽一票難求，季票自然成為搶手貨，亦是球會維繫熟客的重要手段。大概在 200 年前，當季票概念初出現時，它的應用並不在體育，首先使用的是劇院，用於看舞台演出，之後又用於郊遊，乘坐旅遊

觀光船，再後來各類公共交通工具常見的月票都源自同一個概念，體育比賽只是其中一種。

季票並不只是一張門票，亦是一種營銷工具。所以「**我的綠皮書**」建議考慮為香港球季度身設計適合市場特點的季票，重點不單在於維繫熟客，而且希望增加球迷的入場次數。

各種形式的月票和季票，總離不開若干折扣，我構思的季票亦不例外。假定港超聯維持 10 隊，每支球隊就有 9 場主場聯賽，季票只以 3 或 4 場波飛的價錢發售，而且門票在自己用不著時，可以由家人或朋友使用。

出錢搞波的不是我，講得「闊佬」當然容易，但條數應該點計先？我明白這涉及成本，不過，近年本地比賽，總是空位多過人，多些人入場亦不會對成本帶來太大壓力，視之為推廣，又有何妨？反正人數是創造市場價值的基本，人越多，香港足球就越有價值，吸引更多人入場，增加入場次數，無論點計，都是必需的，況且，總收入不見得一定會因季票而減少。

我建議的季票，有別於外國球會的做法，因為只出售一個比較少的限額，例如每季最多 200 套，而且還加個 VIP 原素。以旺角場為例，持有 VIP 季票可以享有固定靚位，配上球會擁躉椅套，每場比賽會獲提供一個小食餐盒，出場名單專人送到，不但要令購票者覺得「抵」，還要覺得「型」。營造一種尊貴和受重視的感覺是這個年代做營銷的常用手法。

這 200 套季票，票面值雖然無利可圖，但卻可以培養支持者的歸屬感，同時創造吸引贊助商的機會，由某某品牌或者企業贊助 VIP 季票，贊助商未必需要很大花費，但就可以直接

engage 一批推廣對象，通過球會建立與客戶的常規聯繫，提供個人化的內容銷售資料，為贊助商創造投資回報（return on investment），對球迷、球會和贊助商，可望形成三贏。

主題套票

近年來，足球總會將兩場高級組銀牌準決賽編排在聖誕假期中接連舉行，效果相當理想，入場人數總是比全季平均高出一截，說明善用節日假期，加上舒適氣候和兩場重要戲碼，可以成為取勝方程式。

近 5 屆高級組銀牌準決賽入場人數

日期	對賽		入場人數
2019/20			
25/12	富力 R&F	東方龍獅	1,889
26/12	理文	和富大埔	1,609
2018/19			
23/12	傑志	東方龍獅	2,466
25/12	和富大埔	富力 R&F	1,933
2017/18			
24/12	傑志	陽光元朗	1,732
25/12	冠忠南區	東方龍獅	2,283
2016/17			
25/12	傑志	和富大埔	2,235
26/12	東方龍獅	冠忠南區	2,660
2015/16			
26/12	冠忠南區	傑志	1,733
27/12	東方	南華	3,748

（資料來源：香港足球總會）

其實，可以動腦筋的日子也不限於聖誕假期。幾十年來，農曆新年賀歲波就已經成為本地球壇不可或缺的盛事，即使沒法安排外隊，由本土明星賽為新年助慶，上座率亦不俗。

當迪士尼樂園和海洋公園都曾經借助萬聖節的順風車而取得理想效果，這類頗受年輕人歡迎的日子，是否都可以用於足球呢？安排一場夜波，加點萬聖節的獨特氣氛，對年輕球迷或許會成為一個有趣的新選擇，而對於球場常客亦不失為一次另類的觀戰經驗。同樣地，除夕夜，是否可以安排一場比賽，延後至 10 點開波，到比賽完場，大家一起倒數迎新年呢？善用特別日子，相信會令睇波變成一個開心好去處，提供一個愉快的 match day experience。

聯賽本身一樣有尚未用盡的賣點，例如冠軍之爭可能會涉及幾支球隊，護級戰亦一樣，到接近季尾時，如果將有關係的比賽綑綁起來，一起銷售，配合一點折扣和一些營銷手段，將一些贊助商都拉進來，提供獎品禮品，創造推廣和 engage 觀眾的機會，是否又可以構成另一個共贏的營銷項目呢？

至於家庭套票，過去都有球會嘗試過，父傳子，子傳孫，代代相傳，本來就是足球世界的常態，不少人兒時入球場觀戰，都是由跟著爸爸走入化墟場開始的。家庭票是最自然不過的想法，不過，單以折扣價吸引家庭觀眾，我看還未足夠，特別是大熱天時，對很多並非球迷的媽媽，可能「唔駛錢都唔想去」，但如果在球場範圍加個兒童遊樂區，有專人照料，那管只是一個充氣波波池、一些 DIY 攤位，都可以讓爸爸或者媽媽睇波的同時，小朋友可以打發時間，放放

祖雲達斯主場的兒童公園，在比賽日都會提供一些娛樂吸引一家大小
入球場，可以各自各開心。

電，已經足以提高一家人齊齊入球場的可能性。在歐洲和部
分 J-League 球會，比賽日都有這種服務。

　　我不是這方面的專家，但相信如果交由有專職專責的專
業人員去動腦筋的話，一定可以發掘出更多在市場上能夠引
起注意，提升球迷以及非球迷入場意欲的好點子。

現場觀眾需要甚麼？

　　舒適的座位、方便的飲食服務當然是最基本需要，不
過，對於不經常踏足球場的觀眾，這還未足夠，因為要投入
享受一場比賽對於新手而言未必是一件容易事，事關「人生
路不熟」，對球隊、球員的認識亦有限，在想方設法吸引新

球迷入場之餘，如果希望他們「下次再嚟」的話，就應該多
關心這類觀眾的需要。

在擁有大螢幕的大球場、旺角場和將軍澳運動場，與其
只顯示對賽雙方的會徽，不如改為動態地提供有用的資訊，
例如兩隊正選名單、入球球員、統計數字、球員替補等，對
協助新球迷跟進比賽過程會有相當幫助。再者，大螢幕能夠
提供的資訊越多，越能佔據觀眾的無聊時間，亦越能將沉悶
的感覺減低。

在比賽過程的 90 分鐘，大螢幕是現場最有影響力的資
訊渠道，半場的 15 分鐘，遇上主隊領先或者主隊落後時，
應該給擁躉甚麼訊息呢？

大螢幕亦是 engage 觀眾的最佳平台，美國人用得非常
純熟的招式，例如 KissCam 其實已經在足球場上出現過，
大螢幕還可以在半場時用作搞搞驚喜，顯示生日快樂、求
婚、致謝等不同類型的訊息，都是 engage 觀眾，令賽日體
驗更愉快的好點子，這方面香港還有很多未用的空間。

曾幾何時，本地波是香港電台和商業電台的一條競爭
戰線，我在港台的日子，高峰時每季直播超過 70 場本地比
賽，那些年，由原子粒收音機到 walkman，入場觀戰可以一
邊聽波一邊看，但這些歲月都已經成為歷史了，缺少電台
的經常性配合，一般人對球員的認識少了，連名字都感覺陌
生，如果足球總會可以為所有賽事提供現場評述，作小範圍
「窄播」，同時為臨場球迷提供收音機借用的話，對於入場
意欲多少會有點刺激，對幫助不經常入場的球迷欣賞比賽，
亦有實際作用。

2008 年香港協辦奧運馬術比賽時，香港電台就曾經提

阿仙奴主場的顯示屏（上）和旺角球場的顯示屏（下），大
家看到兩者的分別嗎？

為視障人士講波，展現享受足球，人人平等的價值觀。

供小區域「窄播」，教現場觀眾如何欣賞馬術，所以技術上完全不成問題。

2019 年，我為失明人協進會的朋友做過幾次口述影像，即是為視障人士現場講波，效果不俗，協會方面亦獲得慈善撥款，將口述球賽活動常規化，如果在這個基礎之上，將服務搞大一點，不但方便視障人士入場「睇」波，同時輔助所有現場觀眾欣賞賽事，實在是一舉兩得。

波飛應該賣幾錢？

2003 年，為振興「沙士」後的社會氣氛，香港政府不惜功本，促成擁有「六條煙」的皇家馬德里訪港，由於成本超高，所以最高票價達到破紀錄的 1,500 大元，當時，有 10 幾年無見的朋友都來問我，可否幫忙撲飛，一問口就是 6 張高價飛。雖然票價不菲，但球迷依然不惜大熱天時，通宵輪候，只演一場的表演賽結果賣個滿堂紅，據說黑票價被炒高至 6,000 大元。我是那場賽事的宣佈員（stadium announcer），見證了球迷快快樂樂的來，開開心心的走。

皇馬訪港的空前成功，似乎為外隊表演賽的定價準則留下了一個有用的參考，但相隔只是一年半，同樣是星光熠熠的巴西國家隊在 2005 年初來港賀歲，一級球星加上喜氣洋洋的農曆新年，叫座條件相當多，最高票價同樣定為 1,500 元，但結果大球場只得約一半人上座，令搞手大失所望。

2011 年，地區球隊深水埗升上甲組，以年輕新面孔為骨幹，結果因為實力有限，只在甲組留了　季，就降回乙組

擁有「六條煙」的皇馬訪港，帶來一輪哄動，就連到大球場觀看練習都同
樣是一票難求。

了。不過，當年球隊做了一個與別不同但值得注意的舉措，就是將主場票價調低至 20 元，結果吸引了不少區內街坊入場，將上座率推高了不少，其中對公民（1,885 人）、對天水圍飛馬（1,684 人）以及對南華（2,185 人）的賽事都錄得遠高於全季平均的入場人數，連強隊都鮮能做到，深水埗運動場的容量只是 2,194 人。

定價是任何銷售業務中最關鍵又最高難度的環節，因為平價不保證大賣，貴價亦不一定滯銷，有時候，價錢定得夠吸引，做到「旺丁」，但並不等於票房理想，因為銷售成績的最終指標是淨收入，要「旺丁」又「旺財」才稱得上是成功。

波飛定價沒有金科玉律，一支球隊面對不同對手，叫座力會有很大分別，即使同一對手，屬於具決定性意義的對決和只屬例行公事的碰頭，吸引程度可以差異甚大。又有一類賽事，是傳統死敵的對碰，不管賽事本身是否重要，都一定叫座。所以在商業體育發達的國家，任何球類比賽的票價都不會劃一，目的就是爭取以最佳定價賣出最多波飛。

香港球市跟銷售飛機票和酒店房間有幾分相似，旺淡季節，機票價和酒店房價可以是天地之別，事關無論客多客少，飛機反正都要照飛，酒店亦要如常營運，客多客少的成本亦相去不遠，所以每逢淡季就會出現割價「賣大飽」，反正多收一票算一票。香港足球的定價亦應該根據同一邏輯，因為球場有「吉位」，運作比賽的成本大致固定，多一個人入場，就多一票收入。

不過，真正運作卻似乎並非如此，一直以來本地賽事都以劃一定價為主，聯賽收 60 元或者 80 元，學生及長者優惠票收 30 元。選擇自行定價，不跟隨主流做法的只有傑志，遇著

重頭大戰，票價會定在 150 元或者 120 元，叫座力次一點的收 90 元，號召力稍遜的菁英盃就跟隨大隊，統一定為 80 元。

大概由於本土比賽的上座率甚低，所以多數球隊對票價問題似乎都不甚關心，反正收入有限，連「皮費」（成本）都抵銷不了。其實，在一個職業足球系統，這種心態並不健康，畢竟花費大筆投資打造的球隊，比賽是最主要的產品，理應是球隊主要收入來源之一，而入場人數多少亦是帶動其他收入的基礎。面對長期劃一票價，而銷情冷淡的情況，實在沒理由「闊佬懶理」。

波飛應該賣幾錢才算「最佳」？這是個沒有答案的問題，因為價錢高低沒有客觀標準，看皇家馬德里，1,500 元不嫌貴，但看本地波，又是另一回事。消費者的心態，不一定只看金額，還會考慮自身感覺和環境氣氛。

體育市場研究公司 Sporting Intelligence 每年進行的調查，會將球員薪酬開支跟入場總人數結合比對，計算出每張門票的薪酬成本，或者可以作為其中一個參考指標。

2018/19 球季各國聯賽薪酬開支與入場總人數比對

聯賽	球季總入場人數（人）	球員薪酬總開支（英鎊）	每張門票薪酬成本（英鎊）
英格蘭超級聯賽	14,552,748	1,623,964,155	111.59
西班牙甲組聯賽	10,209,924	1,045,502,196	102,40
德國甲組聯賽	13,661,796	715,046,592	52.34
意大利甲組聯賽	9,411,539	829,857,125	88.17
法國甲組聯賽	8,559,056	544,376,562	63.60
中國超級聯賽	5,703,840	390,814,796	68.52
美國職業聯賽	8,552,503	194,501,661	22.74
日本職業聯賽	5,778,178	124,982,922	21.63

球員薪酬是職業球會運作的最大開支，門票收入雖然未必足以抵銷這部分成本，但始終是重要而穩定的收入，一個最佳票價應該能夠為球會帶來最高可能收入，同時又可以帶來最多入場觀眾。理論上，票價平，人就會多，人數和收入之間如果找出個理想定位，從而劃出一個最佳「水位」，就是功力所在。

2014/15 球季，香港甲組聯賽改稱為超級聯賽，首兩季只有 9 隊角逐，當時最叫座的 4 支球隊是東方、南華、太陽飛馬和傑志，其他 5 支球隊的主場票價都定為 60 元，東方和傑志收 80 元，太陽飛馬和南華就分別收 100 元和 120 元。

2014/15 首季港超聯 4 支勁旅錄得最高上座率的比賽及票價

主隊	客隊	票價（元）	入場人數（人）
太陽飛馬	東方	100	1,860
太陽飛馬	傑志	100	1,836
太陽飛馬	黃大仙	100	1,596
南華	傑志	120	2,289
南華	YFC 澳滌	120	1,095
南華	太陽飛馬	200	1,975
傑志	太陽飛馬	80	1,849
傑志	南華	80	3,523
傑志	和富大埔	80	1,472
東方	南華	80	1,811
東方	傑志	80	1,639
東方	太陽飛馬	80	981

（資料來源：香港足球總會）

雖然 4 支球隊的主場票價都比人貴，但平均入場人數較全季總平均的 1,000 人左右仍然高出一個相當幅度，南華對太陽飛馬的比賽雖然索價 200 大元，但叫座力依然強，當季的冠軍是傑志，東方奪得亞軍，太陽飛馬位列季軍，而南華只排第四。當年東方被編配使用將軍澳運動場作主場，一般認為在位置上較為吃虧，否則觀眾數字可能更高。但綜合各種因素，看整體情況，不難見到入場人數跟票價不一定同步起跌，戲碼夠吸引才是最決定性的因素，其次就是個別球隊本身的吸引力。

　　2018/19 球季，聯賽有 10 隊參與，將主場門票提價的只有傑志和東方龍獅，傑志收 120 元及 150 元，東方龍獅統一收 100 元。收費最高的傑志，全季 9 場主場聯賽，入場數字都過千人，亦只有傑志錄得這個數字。

2018/19 球季傑志主場聯賽順序紀錄

客隊	日期	比數	票價（元）	入場人數（人）	直播
東方龍獅	25/09	1-1	150	3,489	網台收費
和富大埔	21/10	2-2	150	2,053	網台收費
凱景	04/11	8-1	120	1,038	網台收費
富力 R&F	21/11	1-3	150	1,557	網台收費
香港飛馬	30/11	3-0	150	1,641	網台收費
夢想 FC	29/12	5-0	120	1,457	網台收費
理文	20/01	3-0	120	1,591	網台收費
佳聯元朗	23/03	3-0	120	1,155	網台收費
冠忠南區	08/04	1-1	150	1,896	網台收費

（資料來源：香港足球總會）

　　這季傑志的成績並不特別突出，聯賽榜只排第四，但主場上座率仍然保持平穩，這或許是得力於兩個原因：第一是

能夠因應戰績走勢將票價調低，第二是球會多年來表現持續
穩定，漸漸形成一種形象和風格，令忠心擁躉慢慢地累積
起來。

點樣定價方為上策？

定價無疑是營銷工作中最困難的一環，價錢定低了會
直接造成損失，價錢定高了就可能會「趕客」，結果得不償
失。不過，售價又不一定總與銷售量成反比，薄利未必多
銷，有時候，賣得貴反而會成為號召，太低價亦有可能令人
卻步。所以，免費入場的比賽總是乏人問津。對於消費者，
關鍵在於一種感覺，叫「物有所值」。

「物有所值」是個甚難捕捉的抽象感覺，以上文 4 大勁
旅的個案為例，表列的 12 場比賽，絕大部分的觀眾席都未
及半滿，南華對太陽飛馬索價 200 大元，結果吸引到 1,975
人，票房相當理想，但假如當日只賣 150 元，又會否帶來更
多觀眾和更高收入呢？150 元票價，只要有 2,634 人，總收
入就會一樣。

只可惜，「假如」和「早知」在定價時都是無法知道的
答案，因此要精準定價，只能靠對市場和對觀眾的了解。只
要球迷感到值回票價，雙腳自然會投票。

**「我的綠皮書」沒有任何必勝方程式，但建議球會在決
定票價時，應保持彈性，訂定清晰的銷售目標，「要錢定要
人」，然後配以適當的促銷手段，爭取達標。**香港其實已經
有球會採用這套概念，冇預先訂定全季每場比賽的票價，當

然，定價時亦不能有太多層級，否則消費者會感覺煩擾，同樣不理想。

「要人」折或「要錢」？如果將球票定價結合球圈的整體利益一併考慮，想做到一為神功，二為弟子的理想效果，首要目標應該是提高整體入場人數，因為人多才有「牙力」，才會引起關注；人多才能提高廣告宣傳效力，從而有望爭取更多贊助；人多才可以攤薄平均銷售成本，提升效益。

每場比賽的觀眾入場紀錄包含了很多啟示，只要仔細分析，不難找出有用的定價參考。數字已經清楚說明，叫座力強的戲碼，票價不妨定高一點，而號召力有限的比賽，相宜票價亦可以產生明顯效果。以較低廉的票價，將「可來可不來」的邊沿球迷帶回球場，再為現場觀眾營造愉快的觀戰體驗，令更多人「下次再嚟」，久而久之，當足球成為生活一部分之後，票價自然更有條件慢慢提高。

我曾經問過從英國來的同事，當利物浦領隊高普（Jurgen Klopp）形容聖誕新年的頻密賽程是一種「罪惡」（It's a crime）的時候，為甚麼英國球圈還要堅持這種不甚人道的安排？答案是英國人代代相傳，習慣了聖誕新年睇足球，減少比賽的話，時間會不知怎樣打發。

或者，香港要做的正是將本地足球再次植入一般人的日常生活中，令關心香港波再次成為習慣。香港球圈每年都努力在農曆新年搞「賀歲波」，年初三又總會是全季最多馬迷入場的一天，都是因為這是根深蒂固的習慣，是日常生活的一部分。

從球會的角度，當然希望每場比賽可以有最多的門券收益。門票收入是人數乘票價的結果，如果場場爆滿，波飛供

不應求，當然是提價的最好時機，但香港暫時難望有這種格局，主隊需要考慮的是寧願平賣，希望吸引更多人，還是不惜少貓三四隻都要堅持貴賣波飛。當然，最理想的是找到一個最多人願意掏腰包的最高價錢，但要摸索出這個理想水平，就必需要多收集數據，了解球迷的意願和心理，再結合環境因素，例如季節、天氣、賽事重要性、同日是否有其他重要社會活動舉行等，才有可能令一個動態定價系統（dynamic ticket pricing system）產生最大效力。

上一章討論「比賽日體驗」時，我曾經指出，擁躉們都喜歡收到個人化的資訊，要爭取更多支持者抽空入場，別忘了，除了票價之外，還需要一些貼心的銷售訊息。

第八章

對一些問題的思考

香港女足有多大發展空間？

2020 年 2 月，據英國《電訊報》（*The Telegraph*）報導，車路士成為全球第一間為女子球員度身訂造訓練計劃，配合女孩子月經週期不同需要的球會，概念是將每個月分成 4 期，首 5 天是經期（menstruation），之後 10 天是前排卵期（pre-ovulation），接著 10 天是排卵期（between ovulation and pre-mentrual），最後 4 天是經期前（pre-manstrual），每個階段除了訓練內容不同，還會配以合適的飲食，亦顧及女子球員的情緒，從而減低受傷的風險。

這種融合訓練法、生理和心理的專業概念，我當然連一知半解都說不上，之所以引述這篇報導是因為車路士的做法正好說明，雖然足球無分男女，但男女有別是不爭的事實，發展女子足球，是否都應該度身訂造，跟男子足球不完全一樣的概念和模式呢？

女孩子踢足球，起步確實比男孩子遲，但歷史其實並不短，早在 1895 年，英國已經有女子足球比賽的紀錄，第一次世界大戰前後，一群在武器工廠迪克卡爾（Dick, Kerr）服務的女工組成足球隊（Dick, Kerr Ladies FC），通過比賽為傷兵及家屬籌款，據說累積籌得近 100 萬英鎊，非常厲害。

不過，由 1921 年開始，英格蘭足總明令禁止在屬會的球場舉行女子足球比賽，認為足球「相當不適合女性，不應予以鼓勵」（the game of football is quite unsuitable for females and ought not to be encouraged）。禁令到 1971 年才撤銷，德國亦有類似的女足限制，到 1970 年才解禁。

不獲支持的英國女子足球圈人士到 1969 年成立英格蘭女子足球總會，實行自己比賽自己搞，不久之後還創辦了女子足總盃。約在同一時間，6 個歐洲國家加上墨西哥在 1970 年舉行了一次世界盃（Coppa del Mondo），由意大利主辦，一年後，歐洲女子足球協會（Fédération Internationale Européenne de Football Féminine）接手主辦第二屆，賽事移師到墨西哥舉行，首次稱為女子世界盃（Campeonato de Fútbol Femenil）。據報導，1970 年在都靈上演的決賽和 1971 年在阿茲迪卡球場（Azteca Stadium）舉行的的決賽分別錄得 5 萬人和 11 萬人的「爆棚」盛況，球門框被刷上粉紅色，現場人員制服都劃一是粉紅色的。

不過，這兩次賽事並沒有獲得國際足協支持，國際足協甚至威脅要處罰借出球場進行比賽的意大利球會，又禁制墨西哥足總協助舉辦 1971 年的賽事；以英國代表名義參賽的契爾騰谷（Chiltern Valley）女子足球隊回國後，更加因為參加未經許可的比賽而被罰停賽幾個月。歷史上，這兩次比賽被稱為非正式女子世界盃。這段日子的女足發展之路，一點都不平坦。

香港的女子足球，在亞洲可算是先行者，早在 1974 年已經派隊到台灣比賽，還推動台灣成立木蘭女子足球隊，由 1977 年開始亮相國際舞台直至 80 年代中，木蘭隊代表著亞洲女子足球的一線實力。香港的情況有點像歐洲，女子足球亦有自己的女子足總，但除了一個不甚規範的聯賽以及一個訓練班之外，就沒有甚麼本土活動了。所以香港女足雖然在亞洲區算是活躍，更曾經 4 度主辦女子亞洲盃，但踢波的女孩了　直都很少，技術水平亦無甚足觀。

到 80 年代，中國開始著力發展女子足球，泰國、日本和北韓亦迎頭趕上，亞洲女子足球壇漸漸熱鬧起來。1986 年 12 月，我人生第一場現場評述的足球比賽正是在旺角場舉行的第六屆女子亞洲盃決賽，由中國和日本爭冠軍，雙方主將牛麗杰、吳偉英和木岡雙葉（Futaba Kioka）成為我最早認識的亞洲女足球星，牛麗杰在決賽更包辦兩個入球。香港女子足球的標誌性人物陳淑芝當時亦是港隊主力，不過，香港和台灣的女子足球到 80 年代已開始被亞洲鄰居超越，甚至慢慢被拋離，直至最近 10 年，港台兩地才重新起步，2012 年香港改組女子聯賽，有 10 隊參加，而台灣亦在 2014 年改組女足聯賽成為半職業的木蘭足球聯賽。

　　在全球範圍，80 年代是女子足球大步向前的年代，英格蘭足總在 1983 年邀請女子足總加入成為屬會，標誌著雙方由對立變成合作；一年後，歐洲女子足球錦標賽創辦，就是女子版的歐洲國家盃。另一方面，國際足協對女足的態度亦在這年代出現大轉變，1988 年國際足協首次認可由中國主辦的國際女足邀請賽，而 1991 年第一屆女子世界盃亦在廣州舉行。

　　香港的女子足球，到 2012 年併入香港足球總會，成為整體足球發展的一部分，之後逐步舉辦規範化的聯賽和盃賽，現時已經有甲組、乙組和青少年組 3 個聯賽。在香港 5 位國際足協教練導師之中，有兩位是女性，截至 2020 年，已經有 3 位女教練考獲亞洲足協專業級教練資格。2016 年，陳婉婷成為全世界第一位帶領男子職業隊奪得頂級聯賽冠軍的女教練，同年獲亞洲足協選為年度最佳女教練。

　　香港女足再起步，雖然未及 10 年，但成績是顯著的。

　　短短 20 幾年間，男女子足球的關係發生了極大變化，女子足球從備受忽略，甚至受到壓制，到今天被視為世界足球發展的一個重要引擎，步伐相當快速，女子足球在各方面獲得的資源和關注都絕非 30 年前可以相比。儘管如此，仍然有意見認為，今天的女子足球變成了男子足球的影子，甚至是國際足協旗下的一個附屬品牌（sub-brand），這種觀點或許是受到當年女足受壓的歷史情緒影響，但看來這只能夠成為一種日趨微弱的另類聲音。

　　不管喜歡與否，男女子足球「拍住上」應該是必然的走勢，亦是一個互利的協作。根據國際足協的數字，2015 年加拿大女子世界盃的全球收視人數有 7 億 6,000 多萬人次，到 4 年後的法國世界盃，收視人數大升至 11 億 1,000 多萬（約是 2018 年男子世界盃的 28%）。這類收視統計其實五花八門，種類繁多，統計方式各有不同，所以無需太細緻地斟酌，但綜觀所有統計報告，結果都顯示觀看女足的人數正在高速增長。與此同時，女子世界盃的獎金亦由 2015 年的 1,500 萬美元增加至 2019 年的 3,000 萬美元，這是女足走勢的有力指標。

　　從市場的角度，究竟女子足球的商業價值有多大呢？

　　據國際足協的數字，2018 俄羅斯世界盃的收益有 60 億美元，而 2019 法國女子世界盃的收益是 1 億 3,000 多萬美元，似乎相去還相當遠。不過，由於國際足協現時將幾個世界盃的版權和贊助權作綑綁式銷售，所以女子世界盃實際上帶來多大協同效應，抑或在多大程度上受惠於男子世界盃，並不容易簡單地確定，但觀乎女子足球隊要求增加獎金的呼聲越來越響，不難想像，女子足球界都知道女足是越來越有

市場價值。

2019 年 6 月，國際足協承諾會在 2019 至 2022 年間向女子足球投入 5 億美元，但只相隔 3 個月，會長恩范天奴（Gianni Infantino）在 9 月就公開宣佈加碼一倍至 10 億美元，雖然沒有詳細說明資金用途和如何分配，但增加女子世界盃的獎金肯定包括在計劃內，6 至 9 月的變化，相信或多或少是因為法國世界盃取得重大成功，沿著男子足球走過的路，下屆 2023 年女子世界盃，隊數會由 24 隊增加至 32 隊。

天文數字的獎金，以至世界盃決賽週增加名額，短期內跟香港女足大概還拉不上甚麼關係，畢竟香港女足的系統性發展還未夠 10 年，我們暫且不要想得太遠。不過，國際足協加大對女子足球的資源投放卻絕對有可能惠及香港。

國際足協的「女子足球策略」（Women's Football Strategy）承諾確保全部會員到 2022 年都會制訂女足發展方案，同時會提供財政及技術援助，支持各個會員「提升女足發展需要的基建」、「加強技術人員教育」、「精英培訓」以及「增加女子球員的比賽機會」，這幾個範疇都是促進香港女足前進的重點。除了爭取國際足協的資源，我相信，香港女子足球本身亦有不少有待開發的市場空間。

相比於男子足球，香港女足或者還未得到同樣的公眾關注度，但女足給人的印象和形象反而更為正面。香港女足起步日子短，參與人數仍然有限，但亦意味著可開拓的空間還有不少。別少看女子足球的潛力，2019 年女子世界盃，據歐洲廣播聯盟（European Broadcasting Union）的統計，有68% 的觀眾是男性，可見女足的叫座力是跨越男女。不要忘記，全世界的消場市場，主要動力其實是來自女性，婦女的

直接消費和間接推動的消費佔了總銷售量的 70 至 80%，女子足球能夠對兩性都有吸引力，在商品市場的影響是不能少覷的。

女子足球擁有的消費市場跟男子足球亦不完全一樣，還記得我在前文介紹過球衣胸口的六大主要贊助商類別嗎？（1）旅遊、住宿及相關行業。（2）銀行、保險和財務機構。（3）汽車。（4）博彩公司。（5）能源公司。（6）電訊公司。這六大類別之中，大部分都同時需要男性和女性市場，但除了這些類別，部分商品例如化粧美容、健康產品以至於一些企業品牌都特別需要健康的女性形象。市場研究公司 Nielsen Sports 在 2019 年的報告中就指出，84% 的體育迷認為女子運動給人的感覺比男子運動更「令人鼓舞」（inspiring）和更加「進取」（progressive）。據營銷人員的經驗，消費者特別喜歡女子足球所蘊含著的一些感覺，包括「平等」、「多元化」以及「為夢想奮鬥」等。

放眼女子足球圈，近年進步最快的國家應該是英格蘭。場內場外都處於收成期。球場內，英格蘭國家隊已經連續在 3 項重要錦標賽，包括 2015 世界盃、2017 歐洲國家盃和 2019 世界盃打入四強，成績相當觸目。

市場內，英國女足亦收穫豐富。2019 年，百威啤酒（Budweiser）取代嘉士伯成為英格蘭男女子國家隊的贊助商；在女足世界盃舉行之前，葡萄適（Lucozade）首次贊助英格蘭女子隊；化粧品連鎖集團 Boots 更加一口氣贊助了英格蘭、蘇格蘭、威爾斯、北愛爾蘭和愛爾蘭 5 支女子國家隊；Visa 信用咭和巴克萊銀行（Barclays）兩個男子足球的大客戶，就分別跟歐洲足協簽了為期 7 年的女足贊助合約和

冠名贊助英格蘭女子英超聯賽。

2017 年，英格蘭足總發表了一份 4 年計劃，叫《成長的策略》（*The Gameplan for Growth*），名稱很平實，但內容相當全面，值得參考。整套策略除了訂明 8 個優先範疇（priority area），亦爭取在 4 年內達到兩大目標，在高水平競技方面，目標是培養出一隊世界盃冠軍；在基層發展方面，目標是將球員數目和支持者的數目增加一倍。

在這套策略之中，我見到兩個工作方向，頗值得香港女子足球界借鑑和思考。（1）女子足球的願景：無論在競技或者康樂的層面，將足球發展成女性首選的隊際運動（The vision for the women's and girls' game: Whether competitively or recreationally, to be the no.1 team sport of choice for every girl and woman in England.）。（2）設計一套女足專屬的商業計劃⋯⋯為新的以及現有的合作伙伴提供更多價值（Create a dedicated women's commercial programme... and deliver more value to new and existing partners.）。

一個大家都明白的道理，水漲，船才會高，所以必須大幅增加女子足球的各類參與者，競技水平和市場價值才有望提升；要吸引更多商業資源，不能只靠等，需要主動創造價值和商業回報。據一間國際品牌顧問集團 Brand Finance 估計，2019 年全球女子足球的市場價值被低估了大約 10 億美元。

贊助商的取捨是市場最佳指標，英格蘭女足開始見到成績了，在全球範圍，女子足球亦已經打破「只屬小眾」和「不成氣候」的思想框框，證明了女足有條件成為一般人生活的一部分。流行了超過 60 年的 Barbie 公仔就曾經推出過

一套健康形象的洋娃娃，凸顯了女性可以在社會擔當的各種重要角色，其中就包括足球員。這套 Barbie 正是對準了越受重視的兩性平等價值觀，借助女性身份創造商業效益的產品。

2019 年 11 月發生過一件不大「起眼」的事，相信大部分球迷都未必注意到。話說英格蘭第二級女子聯賽球隊查爾頓（Charlton Athletic Women's Football Club）的門將史達特（Katie Startup）忽然將球衣號碼換上了 40 號，有傳媒發現，就去問個究竟，原來 Katie 因為見到世界衛生組織的報告，知道全世界平均每 40 秒就有一個人自殺，為了想更多人關注這個問題，她就將球衣換上 40 號，果然，這個出於善意的舉動經《獨立報》（Independent）大篇幅報導之後，不但令人注意到自殺問題，亦令到她自己和球隊都得到更多注意。

Katie 的選擇，讓我們見到參與社會事務亦可以是營銷策略的一環，香港女足一樣可以讓社會見到，女足不單單是「女仔踢足球」，同時亦是一股推動社會前進的力量。若然香港女足能夠有效地釋放市場潛力，女子足球會更有條件進一步邁向職業化，進而將整個女足的生態系統帶上一個新高度。

當然，除了營銷策略和掌握市場大趨勢之外，不能忽略的還有女足比賽本身的吸引力。女子足球都要「好睇」。

放眼體育運動大世界，同一項目的男女子比賽並不是完全一樣的。4 大滿貫網球賽，男子打 5 盤 3 勝，女子打 3 盤兩勝；排球網的高度，男女子亦並非一致，相差 19 厘米；跨欄比賽，男了跑 110 米高欄，女子跑 100 米低欄；至於男

香港女子足球，仍有大量未開發的潛力。

子鉛球用的球，重量幾乎是女子組鉛球的雙倍，這些都是因應兩性的先天差異所作的調整。當然，像羽毛球和乒乓球這類「小球類」，規則和用具是完全一樣的，馬術比賽甚至讓男女運動員同場較技。

在所謂「大球類」之中，可能只有足球是男女子比賽採用完全一樣的場地、用具和規則，就連球衣都是近年才出現女裝設計。

無可否認的是，男性和女性的體能天生就不一樣，無論體型、爆發力、彈跳力甚至視力的三維空間感都有差異，在完全一樣的足球場上，男子足球無可避免地會成為女子足球的比較基準，容易讓人覺得女子足球比較慢，力量比較弱，所以「無咁好睇」。女足比賽要提升可觀性和吸引力，除了女子足球員需要繼續提升技術和體能之外，或者亦要營造更多女性比賽的特色，正如男子排球看力量，女子排球看「來回」，至於甚麼是女足的特色，這正是需要探索的未知數。

2020 年，香港足球總會成立了女子足球小組，是合理和重要的一步，「我的綠皮書」認為，香港女子足球的下一步應該是制訂一套針對性的發展策略，在決策層加強女子足球的代表性，同時應該引入專業營銷人員，專注開拓女子足球的市場潛力。

球場問題有得諗嗎？

早在 40 幾年前，香港足球總會已經提出在何文田建造一個自己的球場。結果，何文田都成為豪宅區了，夢想並沒

有實現。

符合專業訓練需要的設施終於到新千禧年才出現，賽馬會傑志中心在 2015 年投入服務，有兩個仿真草球場，而擁有 6 個標準球場，位於將軍澳堆填區的賽馬會香港足球總會足球訓練中心就在 2018 年落成啟用。

在離開香港不算太遠的廣東清遠市，一間恒大足球學校就有 50 個足球場，香港幾經辛苦才爭取到兩個中心、8 個訓練場，這兩個設施還要將三成時間開放予公眾使用，落成才一年的傑志中心，更幾乎被當時的政府收回拆卸，全靠公眾聲音力撐才得以保住，香港足球的場地問題有多困難，由此可見。

將軍澳的足球訓練中心同樣制肘多多。早在 2005 年，香港足球總會已經獲得香港賽馬會慈善信託基金撥款 1 億 300 萬元，在這片全港最大的堆填區上興建建一個足球訓練設施。不過，在一個超級大垃圾堆上打造一個大型設施原來並非表面看的容易，經過幾年探討，發覺不但技術難題大，造價亦將會大幅高於撥款額，結果計劃在 2008 年中止。

2010 年，作為《我們是香港—敢於夢想》（*We are Hong Kong – Dare to Dream*）顧問研究報告的一個重點項目，足球訓練中心被舊事重提，亦獲得賽馬會慈善信託基金大幅度增加撥款，馬會更自行聘請顧問，先作建築技術可行性研究，顧問再次確認由垃圾堆填出來的平地跟一般土地大不相同，沉降可能性高，技術限制非常大，大型混凝土建築並不可行，莫說原本包括行政大樓、球場、旅舍和餐飲設施的綜合訓練基地計劃無法成事，就連多做幾個像樣的洗手間都有困難。結果，只能保住 6 個球場、一個室外五人足球場和一

組單層建築物，包括辦公室、更衣室、課室和健身室，配套設備有限，交通又不便，都只因這是個堆填區，實在是無可奈何。

球場是足球運動的最基本需要，追尋目標、實現理想，都要在足球場上發生，曼聯的奧脫福球場就有個外號叫「夢劇院」（Theatre of Dream）。死忠球迷不惜工本都要到愛隊主場做一次啦啦隊，視為朝聖，在沒有比賽的日子，參加一次球場觀光團（stadium tour），動不動要花費一千幾百元。現代商業足球，球場可以是一部「印鈔機」。

我們這輩球迷總愛回味當年，兒時怎樣在花墟球場展開球迷之旅，或者在舊大球場享受「冰封」木瓜菠蘿。不過，以今天的標準和期望，到大坑東冒險爬山觀戰，或者在舊大球場東看台的粗沙石屎觀眾席睇波，恐怕沒有多少人還會樂意接受，畢竟時代不同了，無法「番轉頭」。

在香港，球場不足從來都是個大難題，根源之一固然是因為市區平地少，又分散，而足球場特別「難招呼」亦是另一原因。

足球場佔地大，跟其他體育項目共用的程度低，充其量只可以跟欖球分享，一個標準球場的用地，可以建 3 座體育館，體育館用途多，大球、小球、跳舞、搏擊，甚至五人足球都用得著。反觀足球場就特別需要愛錫保養，要維護草皮質素，就不能多用，跟其他體育項目相比，草地足球場的確是「身嬌肉貴」。將軍澳足球訓練中心的草地足球場將每星期的最高使用時數設定為 10 小時，其實已經是上限了，但現實情況亦未必做得到。想增加球場使用時間，唯有用仿真草，但專業球員對人造草卻是「耍手擰頭」，視為畏途，所

以正規專業比賽仍然甚少使用仿真草足球場。

球迷觀戰，都喜歡足球專用球場，因為看台較接近場區，較能接近球員，視覺和音效都比較好，但在香港，這種願望都屬於奢侈，因為一個運動場，要消化學校的陸運會需求，又要開放予公眾使用，所以不能沒有田徑跑道，亦由於空間寶貴，配套設施如更衣室、會議室等都只能滿足最低限度的需要，以致大部分港超聯的球場都無法舉行國際賽。

面對非常有限和珍貴的空間，我們更應該對準需要，物盡其用。專業級球場的設計，除了需要符合規格之外，更應該盡量符合用家期望。一個足球場有很多用家，最核心的用家是球員，最大批的用家是觀眾。一直以來，政府興建球場都有個制度性的弱點，就是由建築署領導設計和監督興建，作為 architectural lead，雖然過程中會諮詢相關政府部門和相關機構，但在符合所有硬規格要求的同時，工程師是否真的有足夠的內行識見，深入考慮各類用家的需要和期望呢？我頗有疑問。

重建旺角球場盡見制度問題

2011 年，耗資超過 2 億元，花費兩年多重建的旺角大球場就是一個好例子。全新的旺角場增加了更衣室、藥檢室、記者室等設施，但卻沒有記者席，沒有廣播室，幾乎令到旺角場無法舉行國際賽，現時見到的記者席和小型廣播室都是後來勉勉強強加建的，何以一個重新設計重建的球場會出現這種奇怪的問題呢？同樣奇怪的是，看台的上蓋竟然擋住部分泛光燈照明，做成暗影。

　　本來就佔地不大的旺角場何以會在觀眾看台前做一條 3 米闊的行人通道呢？如果設計師是球迷，或者設計時隨便從電視上參考一下世界各地的球場，都應該會發現，無論古舊球場也好，「摩登」球場也好，都不會在看台前面做條行人通道（我只貝過德國柏達邦的球場有類似的設計），即使有通道，都只能是一條窄窄的工作走道（service road），配合球場運作需要。道理很簡單，盡量接近場區是所有球迷的共同期望。

　　更奇怪的是，這條行人路竟然會在最多球迷走動的 3 段時間（球員出場、半場和完場）被摺合式球員通道截斷，造成實際不便，這顯然是設計時沒留意到這是每場比賽都會出現的需要。這條通道亦可能間接導致座位數目減少，新旺角場可以容納 6,600 幾人，是這個球場歷來最少的容量。

　　這條行人路，更加縮細了草地的面積，加上要遷就挖深了的後備席，為顧及球員安全，又要將邊線內移，場區變成「窄度」，比較現時最主流的球場長闊度，旺角場的比賽場區是細了 4.4%，如果沒有這條行人通過，旺角場就可以跟國際主流看齊。

　　我不是專業球員，不敢斷言略為偏窄的球場是否會影響表現。不過，作為觀眾，我在視覺上會覺得旺角場較細，減少了跑動和發揮的空間，因而令可觀性打了折扣。習慣了旺角場的球員，出外踢國際賽時，對於場區面積略大而看台巨型得多的球場，空間感或會有所不同，因而造成一點心理影響。年前，香港隊就曾經在大球場進行國際賽時，教練金判坤要求重劃界線，將場區縮細，以遷就本身的能力。2019/20 球季，足總更將大球場的場區尺碼跟旺角球場睇

為符合亞洲足協要求，旺角球場重建後加建的記者席，不但礙眼，還浪費了一段珍貴的靚位。

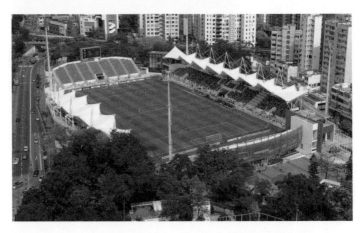

重建後的旺角球場，外貌算是漂亮，但設計上未盡完善之處亦不少。

齊，據說是希望球場面積小一點，令球員發揮好一點。這一
點，很難明。

香港 3 個主要足球場的場區尺碼

球場	長度（米）	闊度（米）	總面積（平方米）
香港大球場	105	65	6,825
旺角球場	105	65	6.825
將軍澳運動場	105	68	7,140

較旺角球場早 10 幾年完成重建的香港大球場並沒有像
舊大球場一樣，在看台前留一條行人通道，因為新大球場並
非由政府設計。

足球總會是球場的「租用者」和活動「營運者」，球員
是球場的「表演者」，觀眾是球場的「消費者」，全部都是
球場的主要用家，似乎旺角場在設計改建時並沒有真正融合
用家的切身需要。

香港歷來最大規模的體育設施──啟德體育園正在動
工，這項巨無霸工程以公私合營的「設計、興建加營運」模
式（design, build and operate model），由財團承辦，跟其
他政府體育設施不一樣，希望這個令人滿懷憧憬的體育新地
標，會為香港帶來一個更切合用家期望的貼心大球場，至於
落成之後，場租和設施收費是否香港球圈能夠負擔又是另一
個問題。現時大球場的收費，連英超賽會都暗叫「肉赤」。

球場尺碼趨向統一

想順帶一談球場尺碼的現況。球迷都知道，標準足球場

的大小存在一個很大的彈性，長度 90 至 120 米，闊度 45 至 90 米都算合規格；進行國際賽的球場，要求較為規範，長度要介乎 100 至 110 米，闊度要介乎 64 至 75 米。所以比賽場區可以有大碼細碼，面積稍稍不同。

不過，近年新建的球場，和進行改建的著名球場，比賽場區的面積都趨向統一，不太大，不太細，中碼為主，球迷的直覺往往以為不同球場的比賽場區面積差異很大，其實是因為看台大小所造成的視差所致。

雖然場區的主流尺碼漸漸劃一，不過亦有例外，部分歷史悠久的球場，受制於四周環境，像旺角球場，長闊度就略為小一點。

除了足球專用的場地，包含田徑跑道的球場，包括 2009 年建成的將軍澳運動場，亦有走向統一的趨勢。

宏觀一點看，香港究竟需要多少足球場呢？

理想答案當然是越多越好，多多益善，不過，這個亦是最不可能出現的答案。務實的答案應該是最少需要兩個水平相約，同樣符合專業要求的比賽球場。

即使閣下不是球迷，對於 2013 年香港大球場的「爛地事件」相信仍然是記憶猶新。當年 7 月，短短 10 日間接連上演了兩天英超挑戰盃和傑志對曼聯的友誼賽，除了使用量大增，大球場這塊早已失修的草皮又不幸地遇上大雨，結果就出現了令人慘不忍睹的難堪景象。

如果香港有多一個容量和質素相近的球場，這個令人感到無地自容的一幕是應該可以避免的。其實，只差一個具質素的球場，香港就有條件舉辦一些中型國際錦標賽，更加能夠呼應「盛事化」的口號。

世界知名球場的長闊度

球場	長度（米）	闊度（米）	總面積（平方米）
溫布萊球場	105	68	7,140
巴塞隆拿魯營球場	105	68	7,140
皇家馬德里班拿貝球場	105	68	7,140
馬體會萬達大都會球場	105	68	7,140
拜仁慕尼黑安聯球場	105	68	7,140
米蘭市聖西路球場	105	68	7,140
曼聯奧脫福球場	105	68	7,140
曼城伊蒂哈德球場	105	68	7,140
阿仙奴酋長球場	105	68	7,140
里約熱內盧馬拉簡拿球場	105	68	7,140
李斯特城皇權球場	105	68	7,140
熱刺球場	105	68	7,140

面積較小的知名球場

球場	長度（米）	闊度（米）	總面積（平方米）
利物浦晏菲路球場	101	68	6,868
車路士史丹福橋球場	103	67	6,901
愛華頓葛迪遜公園	100	68	6,800

設有田徑跑道的知名球場

球場	長度（米）	闊度（米）	總面積（平方米）
東京國立運動場 （2020 新建奧運主場館）	105	68	7.140
柏林奧林匹克運動場 （為 2006 世界盃改建）	105	68	7.140
廣州天河體育場 （在 2009 年大規模改造）	105	68	7.140
橫濱國際綜合競技賽 （為 2002 世界盃新建）	107	72	7.704
羅馬奧林匹克運動場 （為 1990 世界盃改建）	105	66	6,930

如果沒有圖片說明，難以想像這是個草地足球場。香港大球場「爛地事件」亦凸顯了專業場地保養維修的問題。

他日啟德體育園落成之日，希望不會是香港大球場大幅降格之時。面對現實環境，我不反對日後改建大球場，加鋪田徑跑道，變身為運動場亦是難以避免，但希望在動手改劃之前多了解各類用家的切實需要，令規劃做到以用家為本，特別是保留較充足的觀眾席和專業比賽所必需的後勤設施。

儘管亞冠盃球場的最低觀眾容量要求只是 5,000 人，歐洲足協四級球場標準之中，最高級的球場所要求的最低容量亦只不過是 8,000 人，但如果規劃時只以符合最低要求作為基準的話，到有機會上演「盛事化」足球時，又會只剩一個選擇。我認為，觀眾容量在 1 萬人以上應該是基本要求。

至於現時用作頂級賽事的球場又是否還有可用空間呢？

看看 2018/19 球季，7 個地區運動場舉行的港超聯和盃

賽賽事，由 8 至 18 場不等，香港大球場作為港隊其中一個主場，共進行了 17 場賽事，旺角球場最誇張，消化了 51 場比賽，佔全季比賽量的三分之一，扣除封場養草的必要日子，平均每星期進行超過一場比賽，加上國際賽週會供港隊和外隊練習，以現今對草地質素的要求，這個使用量可說是超負荷，旺角場的草皮能夠保持良好，也真算是厲害。

大球場雖然會因為國際七人欖球賽需要封場一個月，但這球場沒有學界和陸運會的「任務」，似乎仍有可用的空間，「我的綠皮書」建議考慮將香港大球場用作男女子香港足球代表隊的訓練場，既可以令代表隊更熟悉自己的主場，同時可以稍為減輕足球訓練中心的負荷，有利保養。由於代表隊訓練都在日期閉門進行，而且香港隊只在有比賽時才點兵，不會有太多訓練需要，對大球場的資源相信不會構成太大壓力，但對代表隊卻有練兵意義。

要善用大球場的空閒價值，需要政策支持，予以方便，因為現時大球場的收費遠高於其他場地，兩小時訓練，即使其他設備都不用，收費都比在旺角球場打場夜波還要貴，如果沒有特惠收費，甚至豁免收費，要港隊租場訓練的話，是不大可能的。

香港的體育設施，絕大部分屬於公家，由政府規劃、建築和營運，大量公帑補貼令場地收費相當廉宜，對於市民大眾，這絕對是德政，但作為公共設施，一視全人的公平使用政策亦帶來了「一張刀不能兩頭利」的問題，一法立，一弊生，適用於市民大眾的方式，往往會不切合專業小眾的需要。

傑志中心和將軍澳足球訓練中心的模式為這個難題示範

了一個新選項，這種由政府撥地，民間資源建造，指定機構營運的合作形式，再配以一套不一樣的使用方式，讓專業隊伍和市民大眾共用，一樣符合善用土地資源的原則。由民間營運的設施，除了因為無法享受公帑補貼以致對營運者造成財政壓力之外，效果是頗受各方肯定的，尤其是稍為補充了專業隊的需要。

既然找到有效方法，自然應該多用。

香港山多平地少，為確保食水供應穩定，各區都建有配水庫，其實就是一些大水缸，配水庫的上蓋不能用作建築用途，所以水務署一向有政策開放這類空地作公園、遊樂場和體育用途，個別面積較大，位置較好的配水庫上蓋，例如何文田、樂富、慈雲山邨等都已經變身成為球場，但截至2020年5月，全港102個配水庫之中，仍然有44個上蓋未批出使用，除去位於長洲和大嶼山的5個，市區和新界還有39個地點可以研究。

配水庫上蓋的使用限制甚多，例如為保護水質不受污染，連建造燈光照明和廁所浴室都未必可以。另外，上蓋的大小和形狀不一，不易規劃，交通方面亦大多沒有理想配套。總之，不理想的條件一籮籮，但如果以類似傑志和將軍澳足球訓練中心的模式，交予球會作為訓練設施，不一定需要大量人流的話，未嘗不是一個可以探討的選擇，部分面積細或者形狀不足以做個像樣足球場的上蓋，都可以考慮作為守門員訓練場。

面對供不應求的死結，更加需要以靈活政策保證使用效率。專業和業餘用家對球場的要求很不同，仿真草皮，絕大多數專業球員都會敬而遠之，但業餘用家卻相當受落，針對

不同需要，兩種場地能否作一個更明確的分工呢？讓專業用家使用專業球場，業餘用家使用業餘設施，應該是合情合理的事。

此外，對於較年幼的少年隊，平常訓練可能用不著整個標準球場，是否可以劃定一些時段，將標準場一分為二，從而容納多一隊同時訓練呢？

足球人都愛踢天然草，但真草球場保養難，不能過度使用，其實仿真草球場同樣需要愛惜和保養，作為一個業餘用家，我不時會遇到公眾仿真草場定時灑水，但其他保養工作卻比較少見，缺乏良好保養，會導致仿真草場加快損耗，一幅狀況良好的仿真草，使用壽命可以超過 10 年，但看看九龍灣公園球場的個案，改鋪仿真草後，馬上用作港超聯比賽，但短短未及兩年，草皮已經不適合再進行頂級聯賽了，至於其他仿真草場出現過的嚴重損耗事件，更加是多不勝數。康文署曾經公開表示有定期保養，果真如此，這套方式似乎並不切合現實需要。保養當然要錢，但相比於過快地需要更換草皮，究竟何者更合化算呢？

上述建議都不是甚麼重大舉措，也不一定關乎政策，「細眉細眼」都動腦筋，只是希望物盡其用，在整體球場供應嚴重不足的香港，一點一滴都值得考慮。

香港應該發展甚麼足球？

在足球世界，十一人制的比賽一直是主流，談青訓，講發展，都以十一人制的形式作為重心，不過，五人制的

futsal，熱度正在快速上升，而 futsal 跟 football 的關係近年亦越來越多人感到興趣。

Futsal 這名詞源於西班牙文和葡萄牙文，意思是「會堂足球」，意味著這是一種在室內進行的足球，上世紀 30 年代首先在南美洲出現，目前實力最強的國家都是大家熟口熟面的巴西、西班牙、阿根廷、意大利等，亞洲最強的兩隊是伊朗和日本，同樣是十一人足球世界排名最高的兩個亞洲國家，這正好反映出這兩種足球形式是有著一定關係，futsal 強，十一人足球都不會弱。

雖然五人制和十一人制的比賽是兩種截然不同的玩法，但足球的基本成分，例如盤傳控射的功夫、球感和意識等都有相通之處。在香港，十一人足球受到球場嚴重不足的限制，以致訓練量和比賽量都非常不足，面對這種種制肘，五人足球在香港整體足球發展策略中可能是更值得重視的一環。

關於 futsal，C 朗拿度（Cristiano Ronaldo）曾經說：

……如果不是因為 futsal，不會有今日的我。

（... if it wasn't for futsal, I wouldn't be the player I am today.）

（資料來源：https://www.fifa.com/futsalworldcup/news/the-football-greats-forged-futsal-1798909）

小型球，香港從來不陌生，早年無數一代球星都出身自石地小型球，由「小球」踢到「大波」，細膩技巧和高超腳法都是通過七人賽打好基礎的。所以大波與小球一向是互相幫補的。香港史上主辦過最高級別的比賽是 1992 年的第二

屆國際足協五人世界盃（Futsal World Cup），是繼 1956 年主辦第一屆亞洲盃之後，香港又一次走在亞洲球壇的前頭，成為第一個主辦五人世界盃的亞洲東道主，16 支參賽隊伍之中，香港獲得第 10 名。

當年的世界盃，在九龍公園室內場和紅磡體育館上演，兩個場地已經足夠了，反觀十一人制的比賽，香港連主辦一個亞洲級賽事的場地都不足夠。接近 30 年後的今天，香港可以舉辦五人國際賽的場館增加了中山紀念公園體育館、馬鞍山體育館、石硤尾公園體育館和荃灣西約體育館，如果再辦一次世界盃，場地會更見充裕。

當香港主辦五人世界盃的時候，很多足球大國包括英格蘭和德國還不將 futsal 放在眼內，德國是遲至 2016 年才踢第一場五人國際賽。英格蘭早一點，但第一支國家隊都是 2003 年才組成的。

futsal 之所以引起歐洲重視，不得不多謝巴塞隆拿，特別是哥迪奧拿領軍的年代，他的 Tiki-Taka 風格其實跟 futsal 講求的控球能力和在細小範圍內尋找空隙的意識是如出一轍的，小型球亦是他常用的訓練方式，巴塞和哥帥的成功，令歐洲足球界開始問：要美斯，就要 futsal？

小型球的訓練形式其實並不是新鮮產物，巴塞隆拿的成功只是加速了這種方法獲得認同。我認為，香港亦應該多撥資源發展五人足球，並不是因為我夢想香港出產一個美斯，亦不是因為我想香港再主辦一次世界盃，而是希望借助 futsal 作為推動足球參與和增加整體訓練量的方法。

要提升足球水平，由小朋友到青少年階段，最基本和最重要的手段是讓他們「多踢波」，人數少、場地細是增加接

觸足球的好方法，必須先讓更多小朋友愛踢波和多踢波，才有基礎講選材，談發展。futsal 既是一種自成體系的獨立比賽形式，亦可以是一種練習方法，很符合經濟效益。

任何策略要產生成效，都必須能有效地針對現實環境的限制，香港不但缺少標準球場，校園範圍的空間亦有限，隨著近年出生率下降，不少學校面對收生不足的挑戰，間接導致組織校隊都有困難，五人足球比起十一人制，甚至七人制的形式更靈活，可以在籃球場進行，可以共用手球龍門，需要的人數亦較少，特別適合香港學校環境。在小學校園，場地再細一點，人數再少一點的形式亦值得推薦。

倡議發展五人足球完全不是新意念，香港常設的五人聯賽已經發展到有甲乙組，早在 2002 年，Nike 已經開始每年主辦分齡的 futsal 錦標賽，兩年一度的全港運動會，五人足球是比賽項目之一，小學學界比賽都設有五人足球。建基於這個基礎，「我的綠皮書」建議香港足球總會在教練培訓方面加強對中小學的支援，同時協助舉辦分區小型校際比賽，組織同區學校作主客際分齡聯賽，在簡單方便的前提下，增加比賽量。

在討論青訓工作的時候，我介紹過比利時的經驗。比利時改革策略的重點之一，就是以小型足球（small-sided game）作為 14 歲以下青少年的主要訓練方法，既練技術，亦鍛鍊他們在球場上應對問題的思考力和決斷力。

曾經效力巴塞隆拿的尼馬（Neymar da Silva Santos Júnior）曾經說：

踢 futsal 幫助很大，因為你需要快速思考。（五人足球）是

一種更加動態的比賽，今天在歐洲，已經沒有多少空間，所以你的思考需要更快。

（futsal helps a lot because you need to think quickly. It's a more dynamic game and today in Europe there's not much space so you need to think quicker.）

（資料來源：https://projectfutsal.co.nz/pages/why/）

學校足球應扮演甚麼角色？

學校在整體足球發展中所擔當的角色，在不同地區有非常不同的模式。一般而言，在職業足球發達、球會青訓系統較完善的地區，學校足球較不吃重，因為足球總會和球會肩負了選材和培訓的責任，這類國家可能連校際比賽都沒有。相反，在職業足球系統較不發達的地區，學校足球就比較受重視了。

另一方面，學校能夠發揮多大作用亦受到校園環境限制。在台灣，相當高比例的足球場都在校園內，根據教育部門的數字，2012 年擁有足球場的各級學校，包括大專，共有 741 所，佔全台灣足球場總數的 18%。足球以學校為基地是自然合理的事，台灣的足球比賽亦以學界較為活躍，由國小到國中，高中到大專都有聯賽，2006 年開始，中等學校足球聯賽分為高中男子、高中女子、國中男子和國中女子4 組。

2014 年台灣體育署公佈了一份名為《飆風勁足－健康

活力》的「足球中程計劃」，是以學校為中心的一套構想，為學校擬定的措施亦最多。計劃希望做到「國小玩足球、國中學足球、高中練足球、大學愛足球」，最後達到「全民瘋足球」。在香港，由於絕大部分學校都沒有足球場，即使有心讓足球從學校做起，亦難有配套條件真正實行。

美國雖然算不上是足球強國，但校園足球的參與度卻非常高，踢波的男生比籃球、棒球和美式足球更多，對於女孩子，足球亦是第三個受歡迎的項目，這種普及程度跟校園足球場較為充裕絕對有關係。

在西方世界，較少見到像澳洲的模式，正式將學校納入為足球發展策略的一環。一直以來，澳洲跟我們的做法有點相似，學校足球跟各省的足球總會沒有從屬和領導關係，直至 2015 年推出的發展策略，才令兩者關係起了變化。根據這發展策略，各省足總要為學校提供參與足球的機會，負責培訓及支援老師，協助建立學校與球會的合作關係，之後再由足總主辦全國學界比賽，方便球會選材。

相比於澳洲，日本對學校足球的重視早已是傳統。事實上，體育從學校做起是日本一貫的做法，即使職業聯賽 J-League 已經發展得非常專業和成熟，但學校的作用依然重要，為中學而設的全國高等學校全國錦標賽以及為大學生而設的全日本大學足球選手權大會都能夠繼續為 J-1 及 J-2 兩級職業聯賽提供已達到相當水平的新球員。

香港的學校足球亦擁有一個頗為完整的系統，學界體育聯會負責統籌中學和小學比賽，而香港大專體育協會就專責運作大專盃。

問題是，學界體育聯會只有 15 位專職人員，而大專體

協只得兩位職員，資源限制可想而知。在學界體育聯會名下，小學有 15 個比賽項目，中學更加有 23 項之多，足球只是其中之一，平情而論，這個人員配備又怎能真正執行聯會其中一項宗旨，做到「提高競技水平」呢？現時學界足球比賽都是數量先行，限於球場不足，逼得將比賽時間縮短，而球場錯配亦屬慣常現象，「大仔踢細場」或者「細仔踢大場」都是見怪不怪，對比賽質素的期望自然是不切實際的事了。

當然，學界體育是教育的一部分，我不認為事必要講求專業訓練和高水平競賽，鼓勵學生參與應該是首要目的，不過，在近千所中小學之中，又的確有小部分學校對訓練和比賽都特別認真，高水平的學生運動員亦集中於少數學校。

不同學校對於體育有不同想法和方針是正常不過的事，因應競技實力的差異，現時都已經分成不同等級，但從宏觀角度看，「我的綠皮書」認為，應該考慮進一步分流，除了讓「意願」和「實力」都相近的學校集中在一起之外，亦可以為有意邁向高水平的學校和學生提供更好的配合，包括場地和比賽，為有意晉身職業行列的學生造就一個更好的銜接機會。

捨短取長，又不妨參考一下其他國家的經驗。德國雖然是體育強國，但德國學校傳統上跟很多亞洲國家相似，都特別重視學業成績，儘管設有體育課，但校際體育比賽卻是少之又少，有志投身專業體育的學生都不容易在一般校園成長。

德國的中學制度頗為複雜，學校按職能和學生的能力被分為 5 類，對於教育，我是外行，不敢班門弄斧，但我注意到德國有種中學叫精英體育學校（Eliteschulen des

Sports），其中以足球為主的叫精英足球學校（Eliteschulen des Fußballs），這類學校對學業要求並不低，不同之處是在文法課之外提供高強度的體育訓練。據說，這類學校取錄學生都十分嚴格，入讀不容易，亦不是所有學生都可以順利畢業。全國僅有的 40 所精英體育學校，需要獲得德國奧委會或者德國足總認證。

又看看比利時在學校足球方面的經驗。2000 年，隨著國家隊在歐洲國家盃失利，比利時足球圈決定大手改革，從青訓做起，其中一項工程是與政府合作，在全國範圍選定 8 所出產最多 14 至 18 歲青少年球員的學校，作為尖子學校（Topsports School），在常規課程之外，加強足球訓練，每星期四個早上，每節兩小時，由比利時足總教練負責。比利時善用了小國的優勢，8 所學校分佈在不同地區，讓鄰近居住的學生省卻舟車時間，每星期四節晨操，加上 4 節球會的晚練，訓練量就加大了一倍。

2018 年比利時的世界盃大軍之中，原來有 7 位，包括古圖阿斯（Thibaut Courtois）、美頓斯（Dries Mertens）、迪布尼（Kevin de Bruyne）、當比利（Mousa Dembélé）、迪科（Steven Defour）、維素（Axel Witsel）和查迪利（Nacer Chadli）都參與過這計劃。據說，不少比利時球會見到成效，都積極採用這模式，跟球會鄰近的學校開展合作。

類似的理念，其實早在 1989 年成立的賽馬會體藝中學都應用了，在常設課堂之外大幅增加體育課，每星期 9 節，跟德國略有不同的是這所學校除了「體」，還有「藝」，香港有相當數量的精英運動員都是體藝中學的畢業生。2001 年，足球總會亦曾經嘗試過與學校建立合作關係，利用優質

教育基金的資助，在佛教大光中學、新界喇沙中學及棉紡會中學設立足球專課。

近年，傑志跟仁濟醫院董之英紀念中學合辦的「職業足球員培育計劃」就嘗試直接將專業足球訓練帶入學校，在普遍視升學為主流的大環境中，為學生提供多一條足球路。還有 2004 年創校的林大輝中學，雖然沒有標榜足球，但課程設計給予體育發展、時裝設計和資訊科技等領域額外支援，都是源於類似的理念，歷屆畢業生之中不乏香港一線精英運動員，其中包括幾位職業足球員。

過去幾年，中國同樣大力推動，將足球跟學校更緊密地扣連起來。2019 年，教育部選定全國 2 萬 4,126 所中小學，打造成足球學校，到 2025 年，更要將足球學校數目增加至 5 萬所。位於廣東清遠的恒大足球學校，號稱全世界最大的足球學校，通過與皇家馬德里合作，24 位西班牙教練和 2,500 位學生可以共用 50 個球場。

恒大足校的規模在香港是難以想像的，當然亦毋須比較，畢竟每個地方的教育體制應該配合本身環境和需要，在強調因材施教，重視多元技能的現代社會，開辦少量體育學校或者足球學校，我認為是值得考慮的，建基於體藝中學、董之英中學和林大輝中學的經驗，如果能夠加強資源配合，雙線提升學習和訓練質素，對教育，對體壇，以至對青少年發展都是百利而無一害的。

討論學校在足球發展中的角色，我又想順帶一提足球在小朋友成長中的作用。

鼓勵小朋友在校園踢足球，其實不單是由於想為專業足球加強人材供應鏈。事實上，1,000 個小球員之中，未必有

校園足球，不但志在選材，更重要的是讓學生健康愉快地成長，亦可以加強師生關係。

一個會踏入職業足球圈,參與足球的意義在於讓少年一代成長得更健康和更懂事。

一群人組成一支球隊,從訓練到比賽,首先當然會帶來健康的好處,有利加強身體協調和心肺功能;在心智上,足球有助青少年學懂溝通和願意溝通,讓年輕人明白自己必須努力做好才有上陣機會,亦必然會經歷順境和逆境。當然,這類正面效果並不只是來自足球,其他運動項目同樣有助促進小朋友的身心健康,令他們長遠成為一個更加「硬淨」的人。

參加內地聯賽 vs 開放港超

為香港足球出謀劃策,每個範疇都不能忽略,但最觸目和最具影響力的一環始終是頂級聯賽,因為對圈內人也好,圈外人也好,印象是好是壞,首先都是看聯賽表現,但偏偏這一環亦往往是最難搞好,因為需要的資源最多,持份者的利益糾結亦最複雜。過去 20 多年,有關香港足球何去何從的討論,總離不開一種呼聲,就是派隊參加內地聯賽。其實,這個想法真可行嗎?

早在 1997 年香港回歸之前,就出現了香港派隊參加甲 A 聯賽的議論。當時,考慮到這做法或會危及香港在國際足協的會員席位,所以球圈內外並沒有很著力去推動。20 多年過去了,中國內地的甲 A 聯賽都變身為中國超級聯賽了,香港足球的低迷境況亦較當年更甚,再談論參加內地聯賽,恐怕更難有邏輯基礎了。

跨境參加較大型聯賽的例子，在國際間其實不少，例如列支敦士登球會華杜茲（FC Vaduz）參加瑞士第二級聯賽、摩納哥（AS Monaco）參加法甲、北愛爾蘭的達利城（Derry City）參加愛爾蘭超級聯賽、聖馬力諾球隊卡杜歷卡（原名 San Marino Calcio，在 2019 解散，改名為 Cattolica S.M. Calcio）參加意大利丁組聯賽等，新加坡亦曾經與馬來西亞協議互派 23 歲以下青年隊參加對方的頂級聯賽，只是在完成協議的 4 個球季之後，就再沒有繼續了。

　　以上的例子都有各自出現的原因，列茲敦士登位處瑞士國境，面積只有香港九分之一，由於沒有本身的足球聯賽，所以要到瑞士「掛單」；摩納哥面積更細，一個灣仔區已經是這國家的 5 倍大，由於摩納哥從來不是歐洲足協和國際足協的會員，所以摩納哥這支富豪級球隊必須參加法甲，才能挑戰歐洲錦標；聖馬力諾大一點，約有沙田九成大小的面積，但始終地小人稀，雖然有聯賽，有盃賽，但水平太低，既然位處意大利境內，就因利成便參加半職業的意丁聯賽好了；至於北愛球隊參與愛爾蘭聯賽，當然與本屬同根的情意結有關。

　　香港與內地的情況，跟上述例子並不一樣，如果香港能夠參與中超或者中甲，我相信是好事，問題是有多可行？

　　首先，內地的職業足球系統何以要接受一支來自香港的球隊呢？由中乙爭上中甲，中甲爭上中超，本身已經爭得頭崩額裂，為何要讓出一個位置給香港球隊？即使讓香港派隊，香港又擁有中超或者中甲的實力嗎？跟中超球會的戰力差距已經太大，如果香港集中火力打中甲，或者還可以，不過即使有足夠戰鬥力，香港又有中超或者中甲球會的財

力嗎？

　　以 2019/20 球季為例，10 支港超聯球隊的總班費預算是
2 億 1,000 萬元左右。根據國際體育市場研究公司 Sporting
Intelligence 的《全球體育薪酬調查》，2019 年中超球員的平
均年薪約為 120 萬美元（約 936 萬港元），中位數是 36 萬
6,000 美元（約 285 萬港元）。在全球所有隊際球類項目的球
會薪酬排名榜中，上海上港超越了恒大，排名 158 位，每週
的球員薪金支出是 229 萬美元（1,786 萬港元），沒錯，是每
星期，還未計算職員和其他開支，上海上港一個禮拜的薪金
開支已多過大部分港超球會的全季班費。2019 年初，奪得
中乙升班資格的四川安納普爾那發過一篇新聞稿，表示他們
在 3 個球季共投資了 2 億元人民幣，這些都是公開的資料。

　　隨便一支中超中型班的班費，可能已經多過港超聯全部
球隊的總投資，即使屬於第三級的中國乙組球隊每季都要花
上近億港元，香港「玩得起」嗎？到內地參賽所需的巨額
投資又從何而來？

　　又再假設能夠成事，香港集中最佳人腳出戰內地，意味
著香港的一線本地球員中，部分精英會離開本地聯賽，因為
兼踢兩地是絕不可能的事，如是者，本土聯賽的質素會無可
避免地被拉低，這是我們想見到的嗎？本土比賽水平下降，
又怎樣培養具質素的接班人，他日接力打內地聯賽呢？

　　多年來，中超聯賽都不曾在香港主流傳媒出現過，更遑
論中甲了，如果香港拚盡全力爭取到一個出戰的席位，或者
可以引起多一點注意，帶來多一點報導，但除此之外，還有
甚麼意義呢？對於推動香港足球又從何說起呢？

　　青年球員外流到高水平的地方，像冰島的情況，當然有

助提升技術，但冰島的系統是讓青年球員盡早打穩根基，球會亦樂意讓年輕球員上陣，青年球員早露頭角，就有較大機會被歐洲的主流聯賽發現，北歐幾個國家的本土比賽，水平都不高，球員能夠外流是因為有表現潛質的機會，從而被個別吸納，而不是冰島組隊參加英冠或者西乙。

「我的綠皮書」認為，與其指望派隊參與內地聯賽，倒不如開放門戶，讓鄰近地區有興趣的球會，派隊參加港超聯。向海外打開門戶，需要的是宣傳推廣工作，相信商經局轄下的投資推廣署和工業貿易署可以幫得上忙。

香港超級聯賽自從成立開始，就採用了亞洲足協的發牌制度，為參賽資格訂定了一整套要求和準則，跟 2014 年之前大不相同，早年在香港頂級聯賽出現過的外來球隊都無需符合甚麼嚴格要求，由於大多是拉雜成軍，水平和管理都差強人意，主要目的只是湊夠隊數，效果當然不理想，但如果將參賽資格規範化和制度化，像富力 R&F，又是另一回事了。

開放門戶並不限於對外，亦包括對內。搞職業足球，花費越來越大，但回報卻似乎是越來越低，繼續「塘水滾塘魚」的話，只會越做越縮。開放門戶是要將市場範圍擴闊，和創造更多投資回報的可能性，既然球隊有盈利在短期內是不大可能的事，何不讓有心進入足球圈的投資者自行發掘其他回報和效益呢？發牌制度已經有一整套要求、準則和程序，大可考慮像股票市場一樣，接受新公司申請上市。這樣一來，跟足球圈還未有關係的新資源和專業人士就有機會加入，自組球會總比借人會籍吸引得多。

當然，開放門戶涉及不少技術問題，亦關係到足總的基

本結構和屬會的權益，需要從詳計議，但相比於參加內地聯賽，開放門戶的可行性或者更高。

放眼國際體壇，或者看看鄰近地區，通過局部開放市場以創造協同效益的例子比比皆是，NBA 有來自加拿大的多倫多速龍，澳洲職業聯賽（A-League）有來自新西蘭的威靈頓鳳凰，新加坡超級聯賽有來自日本的新加坡新潟天鵝（Albirex Niigata Singapore FC）以及來自汶萊的皇太子殿下足球會（DPMM FC）。新加坡跟我們特別相似，通過打開門戶，擴大市場覆蓋，其實是人同此心，只要根據一套制度運作，有規有矩，應該是更值得考慮的選項。2012 年，新加坡 S-League 的平均入場人數跌至 932 人，到 2019 年上升到約 1,300 人，我認為跟兩支具實力的外來球隊加入是有相當關係。近 5 屆新加坡聯賽錦標就是由兩支外來球隊包辦。

區域性合作是近年出現的另一個新現象，辦到第十屆的東南亞職業籃球聯賽（ASEAN Basketball League）短短 10 年間已逐步打響了名堂。這個源於東南亞國家聯盟（Association of Southeast Asian Nations，簡稱 ASEAN）的賽事已經擴大至東盟以外的國家和地區，有來自菲律賓、泰國、馬來西亞、越南、中國以及港澳台地區的球隊參加，汶萊和印尼都曾經有球隊角逐。只要有一套完整的運作準則，即使一個在亞洲都算不上頂級的賽事一樣可以產生互利效益，以香港球隊東方龍獅為例，ABL 提供的比賽量和比賽質素，對促進本土球員提升技術，增強戰鬥力，都有相當裨益。

對於像香港這類小型足球系統，區域性合作是尤其重要。在討論為青年球員打造銜接路的時候，我就建議過舉辦區域性國際青年聯賽和國際女子聯賽。

2019 年，參加亞洲足協「職業球會發牌制度研討會」。

博彩可以救足球？

在討論振興香港足球時，另一個最熱議的題目是開放本土頂級賽事接受投注，有不少人確信，開賭，香港足球才有希望。博彩和足球究竟是一種怎樣的關係呢？

合法的足球博彩，歷史比足球發展短得多。1960 年英國立法將賭博合法化，這一年因而被視為足球博彩合法化的開端。博彩公司自此如雨後春筍，零售點成行成市，英國的運動博彩是純商業運作，除了受到較為嚴格的監管之外，跟其他商業營運沒太大分別。經過 60 年發展了，現時英國運動博彩市場每年的投注總額已經超過 4,300 億英鎊，其中約有七成是來自足球。

在世界的另一端，亞洲國家對賭博的管理方式完全不同，體育博彩大多由政府監督，只許獨市經營，除了獲得特許的指定機構外，其他人接受投注都屬違法。綜觀各地政府的政策，發出單一牌照的目的通常不出 3 種，包括抗衡非法地下賭博活動、增加公共財政收入，以及利用博彩收入資助社會公益和建設等。

得力於資訊科技的發達，借互聯網和智能通訊器材之助，運動博彩市場的擴展速度是令人側目的，博彩公司在足球世界確實越來越「當眼」，跟球會的關係亦越來越密切，英超和英冠合共 44 間球會之中，有 26 間（約六成）的球衣胸口是印著博彩公司的標誌，單計英冠球會更加高達七成。不過，這種博彩公司互爭市場佔有率的局面在香港和其他亞洲國家是不存在的，可見將來亦不會出現。

借開放投注促進足球發展的想法，重點亦不外乎兩個，

第一是將部分博彩收益用於資助職業球會，第二是借助博彩活動提高一般人對足球的關注和興趣。

暫且不討論接受投注可能帶來的造假風險和社會代價，以及少不得的立法程序，單是如何將部分博彩收益注入球會，都已經是個相當複雜的技術性問題，首先要研究設定一個業務模式（business model），方能著手估算投注額和收益，然後才可以討論分成。

香港球季，包括代表隊的賽事，比賽都不足 160 場，究竟能夠為經營者帶來多少新投注額呢？由於賽事數目有限，賽期又分散，風險管理難度較高，經營者會如何考慮呢？假設本地波博彩可以獲得利潤，足球界又能夠從政府庫房和博彩營運者手中爭取到多少分成呢？又假設從博彩中獲得相當分成，但會否意味著球圈會失去原本投放於足球發展的公共資源呢？

套用小鳳姐的一句歌詞，如果開放香港足球接受投注，究竟會「得了甚麼？失了甚麼？可有認真算過？」（電視劇《大亨》主題曲）。

要評估效益，不能只靠一個籠統概念，而是需要建基於對潛在市場的研究，再根據數據進行推算，由於涉及太多可能性，實在難以憑空假設，要判斷成效，需要一套較仔細的研究和規劃作為進一步討論的基礎。

至於借足球博彩提升公眾興趣，又是否如此理所當然呢？不妨參考一下新加坡的經驗，新加坡跟我們同樣是華人為主的社會，在社會結構和足球發展方面都有甚多相似的地方，更有趣的是，大家都不約而同地劍指 2034 年，希望打入世界盃決賽週，新加坡的計劃叫《目標 2034》（*Goal 2034*）。其實，新加坡在 1998 年都曾經許下宏願，爭取

2010 年打入世界盃決賽週，最後當然沒有實現。

1999 年，新加坡退出馬來西亞盃。為了維持新加坡職業聯賽（S-League）的吸引力，新加坡政府特許博彩公司 Singapore Pools 接受聯賽投注，部分收益撥歸聯賽賽會及參賽球隊。2002 年，借助日韓世界盃的氣氛，受注範圍擴闊至國際賽和歐洲各主要聯賽。講足球博彩，新加坡起步比我們早了幾年。

20 年過去了，新加坡人對本土聯賽的興趣以至上座率有顯著提高嗎？球會的經營困難有大大減輕嗎？答案可能大家都知道，效果相當有限。至於新加坡的足球水平是否有大幅進步呢？國際地位有提升嗎？1999 年 1 月，新加坡足球在世界排名 94 位，到 2020 年 4 月，新加坡世界排名是 157 位，排在也門、阿富汗和馬爾代夫之後。

2017 年 4 月，新加坡警方突擊搜查當地足總及一間著名球會中峇魯（Tiong Bahru Football Club）的會所和辦事處，因為警方發現中峇魯的收入大部分來自設於會所內的角子老虎機，球會負責人亦承認，這是維持球會運作的重要財源。據說，類似的情況並不限於一間球會。這案件大概可以說明，缺少了門票以及其他商業收益，即使有足球博彩的分成，球會經營依然困難。

跟我們更接近，但足球環境大不相同的台灣，在 2008 年推出運動彩票，接受籃球、棒球和足球投注，籃球和棒球是台灣最受歡迎的運動，馬上被市場受落一點不為奇，但台灣民眾向來不甚熱衷的足球，有點意外地表現亦不俗，而且增長亦算顯著，原因之一是足球比賽數量多，另一原因聽聞是因為投注人士認為足球的賭法比較簡單，中獎機會較大。

經歷過 3 屆歐洲國家盃和 3 屆世界盃，台灣的運動彩票經營權都轉了手，現時接受投注的體育項目已經由籃、足、棒 3 項增加到 12 項，足球受注範圍的擴展幅度更大，連坦桑尼亞、尼日利亞以至尼加拉瓜聯賽都開了盤，2020 年 3 月，香港超級聯賽都被納入受注之列，足球的投注額已達到大約是棒球的三分之一。

　　不過，在這 12 年間，台灣足球卻仍然在掙扎，努力爭取突破框框，由早年的企業足球聯賽到 2007 年改組為城市足球聯賽，再到 2017 年重新名命為台灣企業甲級聯賽，始終未能超越只設一級聯賽和 8 支球隊的規模，到 2020 年才加入 4 支球隊，組成升降級聯賽，成為第二級聯賽的雛型，但足球仍未走向職業化，台灣民眾亦不見得比以往更積極關注和支持足球發展，或者有更多人踴躍入場觀戰。

　　值得注意的是，即使連遠在天邊的聯賽都開了盤，但本土的台企甲聯賽都依然不在受注賽事之列，這多少說明了政府和營運者對開放本土賽事的立場。

　　2013 年開始，亞洲足協跟瑞士數據公司 Sportradar 合作監察足球投注，通過及早發現不正常的注項，抽出可能被「做手腳」的比賽，2020 年 2 月，公司負責人曾經公開表示，雖然由 2016 年開始計算，內定賽果的個案下降了 21%，不過，由於亞洲地區的職業球員收入普遍偏低，而亞洲足球又越搞越蓬勃，所以參與內定賽果的誘因依然很大。在考慮開放投注時，必須明白這是難以避免的風險。

　　我未必可以斷言，如果香港開放本地波投注是否真能幫助足球復甦，但「我的綠皮書」始終未能找到令人信服的證據，說明兩者有正面關係，足以支持「博彩救足球」的想法。

2017 年擊敗巴林，世界排名一度升至 121 位，但礙於基礎單薄，寶島足球仍在掙扎前進之中。

第九章

結語

在本書開首，我提過 2016 年有位叫卡拉碧（Aldin Karabeg）的波斯尼亞球迷向英格蘭 4 級聯賽的全部 92 間球會發電郵提問：「可否告訴我，為甚麼我應該支持你們的球會？」

結果大部分沒回音，只有 10 間球會回覆了，包括阿仙奴、曼聯、愛華頓、車路士、史篤城、修咸頓、水晶宮、葉士域治、劍橋聯以及當時屬於第四組別（League 2）的班拿治（Barnet），2018 班拿治再降到第五級別。

卡拉碧將收到的全部回應都公開了。

在 10 份回覆之中，5 份少於 70 字，兩份少於 130 字，一份接近 500 字的回應列出了球會的票務安排和會員權益。其中 8 份回覆包含了「請參閱本會網頁」之類的訊息。卡拉碧說：「令我留下最深印象的是班拿治，他們的回信中提到我的國家，而且是用全名，波斯尼亞赫塞哥維拿（Bosnia Herzegovina），我知道他們真有看過我的電郵。我也準備給他們發個回應。」

最長的回應是用了超過 500 字回覆卡拉碧的愛華頓，全文沒有提過本會網頁，沒有推銷過甚麼門票和會籍，不是罐頭式的標準回應，整篇回覆只列出球會歷史進程中的 28 項里程碑，足以令人感受到作為愛華頓人（Evertonians）的自豪。全部回覆之中，亦只有愛華頓的回信人最後說：「歡迎你隨時與『我』（me）聯絡。」要注意的是「我」，不是「我們」（us）。球會還安排了當時陣中的波斯尼亞球員比錫治（Muhamed Bešić）錄了一條短片，歡迎卡拉碧加入支持愛華頓：

你現在可以視我為愛華頓擁躉。

（You can consider me an Everton fan now）

卡拉碧的選擇，非常清楚不過了。

星光熠熠，戰績顯赫，全球知名的超級巨型班對於數以億計的支持者無疑有著無比吸引力，但一份關心和誠意，或者只是一段對話，對於個別球迷的價值和感召可能更重於「三冠王」、「世界冠軍」或者「10屆盟主」等榮譽，卡拉碧的個案，見證了愛華頓憑「誠意」ko了三大豪門。

在云云英國球會之中，愛華頓算不上是戰績彪炳，但因為認同球會理念而成為死忠支持者的卻為數不少，而這種球會亦並非孤例。陳子軒先生在他的《左・外・野》中就談及德國乙組球會聖保利（St. Pauli）的個案。

與漢堡位處同區的聖保利，知名度遠不及漢堡，但忠心球迷並不介懷球隊的成績，曾經兩度短暫升上德甲，但都隨即打回原型，卻無損聖保利的人氣，主場約3萬2,000人的容量，無論球隊成績如何，上座率都維持穩定，只因球會擁抱著一個鮮明的左翼政治立場。儘管會方不時面臨財政危機，但管理層卻樂意跟擁躉攜手籌款，為古巴的學校和盧旺達的貧民添置清潔食水設施，這種舉措跟成績無涉，這是價值觀，是信念。

鋼鐵陣容要用金錢鑄造，這是必然定律，但球迷擁戴球隊，卻可以有璀璨輝煌以外的另類原因，能夠深耕細作，打造球隊的風格和價值觀，即使沒有超卓成績，一樣可以吸引球迷，英國有個新聞網站2020年初以擁躉的熱血程度（passionate fan bases）排名所有倫敦球會，結果順序是：（1）

韋斯咸（West Ham United）。（2）阿仙奴（Arsenal）。（3）米禾爾（Millwall）。（4）水晶宮（Crystal Palace）。（5）車路士（Chelsea）。（6）熱刺（Tottenham Hotspur）。（7）富林（Fulham FC，香港習慣上譯成富咸）。（8）溫布頓（AFC Wimbledon）。（9）查爾頓（Charlton Athletic）。（10）昆士柏流浪（Queens Park Rangers）。

我兒時看香港足球，第一隊喜愛的球隊是流浪，就是因為當時球隊展現的一份朝氣，一份兄弟幫打天下的情懷。香港球隊在建立自身風格和確立價值觀方面，還有很大的努力空間。

我在香港賽馬會工作了 17 年，有兩段經歷令我印象特別深刻。自從 1997 年賽馬投注額達到歷史高位，之後 9 年投注額節節下滑，2006 年甚至跌至觸及收支相抵的底線，那段日子，我都曾經懷疑，是否真是全球大勢所趨，賽馬業的風光將是一去不返？但領導層和負責賽馬及營銷的部門始終沒有放棄，持續地改良產品，提升服務，不斷試新，做調查，看反應，一直堅持了 9 年，結果，到 2006/07 馬季，形勢開始扭轉，幾經努力，賽馬業務經過重新定位，終於見到效果。

或者有人認為，馬會有財力，當然好辦事，對，資源是不能缺少，但不要忘記，改革花了 10 年，如果錢可以買成功，又何需整整一個年代？其實，更重要的是堅持和接受改變。賽馬和營銷並不是我的工作範圍，扭轉賽馬劣勢我沒有功勞，但從旁觀察，倒是得到不少啟發。

屬於我工作範圍的是跟曼聯足球會的合作，從 2012 年開始，經歷了費格遜（Sir Alex Ferguson）、莫耶斯

2015 年，與雲高爾有過一席話。

（David Moyes）、雲高爾（Louis van Gaal）、摩連奴（José Mourinho）以及蘇斯克查（Ole Gunnar Solskjær）等領隊，當然，我的工作跟曼聯領隊以及曼聯一隊的關係不大，接觸最多的是足球學校、青年軍以及部分一隊教練，這 8 年讓我體會到一間著名球會的可持續性主要是建基於制度和理念，領隊雖然是球會的領軍人，但一人去，一人來，不致動搖整體運作，才算是一間穩健球會。

幾次到訪曼聯在卡靈頓的訓練中心，印象最深是見到各級教練都做到以身作則，不管是面向社區的足球學校，還是球星如雲的專業隊，教練員在日常訓練中都會比球員更早到場，根據教案或者訓練計劃，在球員到達前將場地佈置好，然後迎接球員報到。無論是 10 歲的小朋友抑或身價連城的巨星，方式都大致一樣。

記得有一回，我早早到達訓練基地，一心看看 U10 隊的訓練，作為一個訪客，我當然是靜靜地靠邊站，沒料到被一個正在穿波鞋的小朋友發現，更沒料到他主動走來跟我握手：「Good morning sir」。我很能感受到，這應該是教練員恆常身教的成果。

我沒有碰見過「小豆」靴南迪斯（Javier Hernández Balcáza），但對他在曼聯的訓練倒有點了解，略知他在曼聯的日子，怎樣通過針對性訓練提升了頂上工夫，怎樣以 1.75 米的身高鍛鍊成一個頭鎚了得的前鋒。

寄語……

　　這年代，創造成果講求對症下藥，需要講方法創新，在體育領域，「創新」的基本材料不外乎人材（talent）、文化（culture）和領導才能（leadership），材料集齊，3 碗水煎埋 1 碗，天天服用，持之以恒，才能強身健體，香港在這三方面都仍有諸多不足的地方，身子難免虛弱。我們的足球發展環境，拍馬追不上任何足球發達的地方，但正因如此，我們更需要加把勁，補充條件上的不足。「我的綠皮書」寫到這最後篇章，容許我在此衷心寄語……

　　希望香港球員都願意再多做一點，就算已經十分努力，都希望再做到加零一，射門能力不夠好，就多鑽研射術，多反覆練習，沒草場，就踢石地，頭球不夠好，就多花一點心機，多練習彈跳。

　　希望香港教練繼續求進，我知道在香港教波的待遇和職業保障都頗不理想，可幸仍然不乏有心人，一場疫症過後，希望社會更關注教練員的境況和基本需要，但願香港教練可以再要求自己多一點，每課練習都比你的球員早到場，再提早一點為當天的訓練做好準備，以身作則，教練不但教踢波，更重要是教做人。

　　希望香港的裁判員更加與時並進。香港球證在外地執法國際賽的口碑，普遍不差，但在本土比賽卻未能獲得同樣肯定，究竟有那些環節還可以多做一點呢？

　　希望關心愛護香港足球的有心人，在球會管理和營銷方面，願意將橫杆再升高一點，更主動吸納多點專業人材，圈中人能夠和衷共濟，少一點成見和猜疑，多一點諒解和

有心鍛鍊，一定有辦法，連守門員都可以自己練。他選擇在門框兩側自己射自己，利用牆壁反彈，再快步練習左右撲救，功夫總要經過千錘百鍊才能打出來的。

合作。

希望政府的相關局署懷抱更大決心去實現理想，這需要更強的膽識將政策改良，改得更具彈性和針對性。要重新打造香港足球，並不是十年八載就可以完成的工程，但只要能夠跨過障礙，有朝一日摘下第一個果實的時候，公眾自能分享足球為社會帶來的自信和向心力，大家會認同投放公共資源是物有所值。

而最重要的始終是足總總會，任何範疇的改革都離不同這個領導機構，火車頭無力，列車就不可能開動，希望足總更加認真對待工作指標和程序，沒收到預期效果，不能只說「下次再努力啦」就了事，必須對工作成效問責，認真加強與各圈內、圈外持份者，包括普羅大眾的溝通。

咬緊牙關，推動改革，應該由壯大策劃能力開始，必須吸納更多不同專業，而又真正願意出心和出力的人，攜手將「意念」變成「行動」。至於無權無責，友情幫手，諮詢性質的委員會顯然未能發揮將耕耘變為收穫的影響力。

祝願⋯⋯

由動手到完成，這本小作花了超過一年半，期間讀了一些書，參考了一些報告，搜集了一些資料，請教過一些人，過程中有過懷疑，亦曾經想過作罷，到這刻回首，慶幸沒有放棄，因為收穫最多的始終是我自己。世上大概不會有擔保見效，萬無一失的好計劃，大多數改革在起步時都是受到質疑多於擁護，但必須決心動手，才會知道那裡出了問題，應該怎樣修正。寫書如此，搞足球相信都不會差得人遠。

我相信，香港足球的明天不會是命中注定，傳統智慧有云：「謀事在人，成事在天」，其實，所謂事在人為，我不信天公老爺會連工包料，你成功，但確信天道酬勤，成事都應該在人。正如不少教練都會說：全力拚，不一定會贏，不拚，就一定輸。

　　《我的香港足球綠皮書》嘗試探討了一些問題，援引了一些例子，分享了一些想法，我發覺，核心就是一個字：人。我相信，無論做青訓也好，搞營銷也好，提升香港足球水平也好，成敗都取決於我們怎樣對待「人」。

　　希望在可見的將來，有更多人加入這行列，為香港足球努力，再次讓香港足球成為香港的驕傲。

附
錄

足球陣式與戰術的演進

在足球仍處於盤古初開的年代，比賽只是跑來跑去，沒甚麼技戰術可言，體能好、跑得快，就是強。所謂工多藝熟，漸漸地，波踢多了，就會考慮怎樣善用一班人去達到取勝的目的，除了提升個人能力，陣式和戰術概念亦慢慢地形成和不斷改變。

要贏比賽，當然要入波多，想要取得更多入球，自然要盡量多人參與進攻，亦導致足球史第一個數字陣式的出現，陣式是 2-3-5，亦有人稱之為「倒立金字塔」，5 個前鋒，3 個中場，兩個後衛，這戰術出現在 19 世紀 70 年代的英國。3 個守方球員在攻方球員面前才不算越位，用意正在於應付大量的攻擊球員，那個年代，入球遠比今天多。

高度重視個人能力的概念亦由之而起了變化，明白到不能單靠一個人又扭又射，一手包辦，於是傳球技術亦發展起來，團隊合作概念亦開始佔上一個重要位置。踢好一場比賽，要全隊球員分工合作。

要贏，當然入球要比對手多，但只要本身不失球，比賽就輸不了，於是，兼顧攻和守的戰術意識就衍生了，1920年代，阿仙奴領隊靴拔卓文（Herbert Chapman）設計出 3-2-2-3 的陣法，亦即是廣為人知的 WM 陣式，中場球員在這個戰陣中更受重視，如果陣法用得好，可以迅速變成 7 個後衛或者 7 個前鋒。WM 陣式大概流行了四分一世紀。

1953 年，匈牙利在溫布萊球場打破主隊未曾在主場輸過波的紀錄，大勝英格蘭 6 比 3，當時，匈牙利 3 人教練團中的布高維（Marton Bukovi）將 WM 修改了一下，變成

WW，即是 3-2-3-2，將 3 前鋒之中的中鋒移後一線，成為輔助前鋒，或者被稱為「假九號仔」，在球衣號碼不跟人，只代表位置的那個年代，9 號仔就是中鋒，假 9 號仔就是一種新款正前鋒的概念，巴塞隆拿的美斯（Lionel Messi）和羅馬的托迪（Francesco Totti）都是這種踢法的代表性人物。將主力前鋒移後，目的是擾亂對方的中路防守，令一對中堅難於決定應該怎做，於是，一種應對的陣式叫 4-2-3-1 就出現了，亦是我們這年代最流行的陣法之一。

其實，不同時期陣式的演變並不代表全世界都在同一時間採用同一方式，前中後 3 線人手的部署在幾十年間就出現過很多組合，4-2-4、4-3-3 和 4-4-2 等等都是將攻守效能最大化的嘗試，再近期一點出現的 4-2-3-1、4-1-4-1、4-5-1、3-5-2 等等亦是類似的變調。暫且不深究數字排序，在概念的層面，有兩套戰術倒值得介紹一下。

在意大利，1950 年代出現過一套非常防守性的概念，叫 Catenaccio，有人譯作「鏈式防守」，或者叫「十字聯防」。做法是將一個中堅移後成為清道夫，防線上有任何走漏都由這位清道夫負責包抄，加上中場線其中一人稍稍墮後，一條 3 人橫線，加上前面一人和後面一人，看來就像一個中文的「十」字，這個陣法本來還有一個重點，就是要求後防球員能夠以精準長傳策動反擊，只是一般人不大注意這點，久而久之，意大利足球「非常防守性」以及「唔好睇」的印象就形成了。

講戰術陣式的演變，不能不提全能足球（Total Football）。我理解的全能足球概念，有一點像李小龍的哲學名言 become like water my friend。

話說早在二次大戰之前，阿積士的英籍教練雷諾士（Jack Reynolds）就提出了這個概念，雷諾士的一生，曾經 3 次獲聘任為阿積士教練，對於較少出產一級教頭的英國，雷諾士堪稱是少數殿堂級例子之一。

到二次大戰之後，最快創造出足球盛世的匈牙利，率先將足球戰術帶上一個劃時代的新高度。1950 至 1956 年間，匈牙利錄得國際賽 42 勝 7 和 1 負的驚人戰績，幾乎稱得上天下無敵，唯一敗仗就是 1954 年的世界盃決賽，匈牙利反勝為敗，悲劇性地飲恨於西德腳下，德國人稱那場勝仗為伯爾尼奇蹟（Wunder von Bern）。

匈牙利在短短 6 年間所創造的輝煌，除了得力於足球史上赫赫有名的巨星普斯卡斯（Ferenc Puskás）之外，亦因為這段日子匈牙利踢的是先進足球。普斯卡斯曾經這樣形容當時國家隊的踢法：

> 當我們進攻，每個人都進攻，防守時，亦一樣。我們踢的就是全能足球的原型。
>
> （When we attacked, everyone attacked, and in defence, it was the same. We were the prototype for Total Football.）
>
> （資料來源：https://www.thefalse9.com/2019/04/hungary-the-golden-team-tactics-formation-sebes.html）

除了上文提過的布高維之外，匈牙利國家隊還有另一位更著名的教練叫薛比斯（Gustav Sebes），他是匈牙利的副體育部長，親自領導足球運動，他亦提出過「人人同樣重要，可升任任何位置」的概念，在球衣號碼代表位置的時代，有些防守球員會不管對手是誰，只「嘜」號碼。

在 1953 年 11 月那場經典戰役，從未在主場敗陣的英格蘭迎戰匈牙利，有足球史檔案留下這樣一個紀錄：「匈牙利這場勝仗被很多人視為現代足球的誕生」（This win for Hungary was seen by many as the birth of modern football）。當時被視為世界第三勁旅的英軍有馬菲士（Stanley Matthews）和後來在 1966 年領軍奪得世界盃的領隊藍西（Alf Ramsey）壓陣，但遇上薛比斯的穿花蝴蝶式走位，令到球衣號碼混亂了慣常位置，一下子英格蘭守將感到眼花繚亂，進退失據，結果以 3 比 6 敗陣。

馬菲士爵士曾經這樣形容當日面對的匈牙利：

這是我面對過的最佳球隊，這支球隊亦是史上最佳。

（They are the best team I ever faced. They were the best ever.）

（資料來源：https://www.uefa.com/european-qualifiers/news/0253-0d8026b8531a-6be6e23436d1-1000--the-greatest-teams-of-all-time-hungary-1950-56/）

若非因為 1956 年匈牙利發生革命，最後受到蘇聯血腥鎮壓，亦終止了匈牙利足球盛世的話，之後 50 年的足球歷史或者會變得很不一樣。

這套在二次大戰前後已經萌芽的概念，經過匈牙利的演練，最終由被譽為全能足球之父的荷蘭人米高斯（Rinus Michels）加以完善和發揚光大。米高斯出身阿積士，曾經與雷諾士同期，因而有機會接觸這位前輩教練的想法，可說是接了棒，他再將概念變成方法，讓他的球員做到出現在甚麼位置，就做甚麼工作，甚麼位置的球員走開了，附近的球員就會補充，唯一例外只有守門員，這就令我聯想到李小龍 be water 的哲學性想法，李小龍曾經說：

水在杯中就是杯，水在瓶裡就是瓶。

（When you pour water in a cup, it becomes the cup. When you pour water in a bottle, it becomes the bottle.）

（資料來源：www.youtube.com/watch?v=FjBhBJt20X0）

即使以今天的標準，全能足球依然是相當前衛的戰術概念，事實上，戰術專家認為近年最具人氣的 Tiki-taka 戰術都是源於全能足球，只是全能足球較著重人的跑動，而 Tiki-taka 就比較講究球的滾動。

再走遠一點，在南美洲，曾經有人以政治觀念看待足球戰術。

歷史上有兩個阿根廷人曾經帶領國家隊捧走世界盃，1978 年的冠軍教練是在球場邊總是煙不離手的「煙鏟」文諾迪（Cesar Menotti），而 1986 年的主教練就是比拉度（Carlos Bilardo）。

文諾迪曾經將足球概念分成「左翼」和「右翼」兩派，他不是指球場上的邊線位置，而是結合了政治理念的戰術思想。文諾迪說：

右翼足球希望我們相信生活就是鬥爭，需要犧牲，我們要堅如鋼鐵，以任何方法爭取勝利。

（Right-wing football wants us to believe that life is struggle. It demands sacrifies. We have to become steel and win by any methods.）

（資料來源：https://thesefootballtimes.co/2016/04/28/cesar-luis-menotti-and-the-style-that-galvanised-argentina/）

　　文諾迪認為，比拉度就是他所形容的右派教練，而他自己就屬於左派，他認為：

足球應該呈現的是一片歡愉。

（Football was meant to be a spectacle of enjoyment.）

（資料來源：https://theantiquefootball.com/post/105629110568/menotti-vs-bilardo-the-battle-for-the-soul-of）

而足球員就應該是：

有幸為千萬人的夢想和感受作出演繹的人。

（a privileged interpreter of the dreams and feelings of thousands of people.）

（資料來源：https://punditarena.com/uncategorized/thepateam/football-is-just-a-commodity-of-the-market-place/）

　　兩位風格截然不同的教練都帶領過阿根廷國家隊登上世界之巔，說明技術和戰術概念並沒有絕對客觀的優劣，更關鍵的是誰更能精準演繹。

　　戰術演變，會否最終出現一套絕世無敵的最佳陣式而走到盡頭呢？這個當然不會。在意大利人將防守能力發揮到滴水不漏的年代，荷蘭人就想出以壓逼力破防守的概念，結果 1974 年荷蘭在世界盃大放異彩。這種壓逼性的想法，10 幾年後反過來又由另一位著名意大利教練沙基（Arrigo Sacchi）加以發揚，沙基帶領的 AC 米蘭在 80 年代末一度稱雄歐洲，沙基在一個戰術研討會上曾經解釋過他怎樣將壓逼性踢法細分為局部壓逼（partial pressing）、全盤壓逼（total

pressing）和假裝壓逼（fake pressing）。

「壓逼」一直到近年都是時興的戰術用詞，事實上，對壓逼踢法的探討和修訂其實一直都在進行，德國人高普（Jurgen Klopp）由帶領緬恩斯開始，轉到多蒙特，再到利物浦，都不停在試驗和改良，終於在戰術課本上再加一款叫「反壓逼」（gegenpress），大意是指要搶回對方的腳下球，最佳時間是自己剛失去皮球的一刻，因為對方正在思考應該如何處理剛到腳的皮球，而成功截擊的位置越前，完成反擊所需要的時間就越短，這種意識令利物浦球員在前場的搶截做得特別快和特別有決心。

平情而論，其實哥迪奧拿的曼城以至其他球隊都一樣採用壓逼和主動搶截的踢法，分別只是高普的利物浦做得更貫徹，發揮得更好。

作為一個評述員，我並不特別熱衷於研究戰術，雖然我明白戰術重要，但戰術本身並不具有決定性，戰術作為一套計劃，首先是來自教練的腦袋，然後通過訓練，將想法轉化成行動，之後需要有合適的球員去執行，才能發揮威力，如果沒有告魯夫和一班荷蘭黃金一代，全能足球未必會一炮而紅，同樣地，沒有美斯和他的巴塞隊友，Tiki-taka 也未必能夠演繹得出神入化，沒有高普和球員之間的高度了解和信任，利物浦亦不會打出「遇神殺神，遇佛殺佛」的氣勢。所以，戰術研發，說到底還是需要培養人，需要技術、腦筋和體能都好的球員，再加上合適的方法和大量的訓練，才會打活一套戰術。

我曾經向一位享負盛名的英國青年軍教練，本身亦是教練導師的比確（John Peacock）請教過，究竟世上是否有一

套陣式是特別優越？這是他給我的答案：

> 關鍵不一定在於陣式，問題在於怎樣佈置你的球員。這方
> 面很大程度上關係到你的球員的質素和球員的特點，以及
> 某種陣式是否配合你想用的特定系統。
>
> （It is not necessarily the formation that's the key, it's the question
> of how you deploy your players. That's very much depends on
> the quality of the player that you have, the characteristics of that
> player and does it suit the particular system that you want to
> play.）

任何戰術都必先建基於教練的目的，配合球員的能力，
以及可以讓他們準確演繹的安排才能收到理想的效果。我特
意花點篇幅，嘗試簡介戰術和陣式的演化以及相關的理念，
只是想指出，足球從來不是一成不變，因應本身的條件，裁
剪出合適的方法，才是好戰術。

要推動香港足球向前發展，都需要同一心態，要了解自
己的條件，尋找合適的方法，當然，排陣用兵的專業知識，
我只懂皮毛，不敢越俎代庖，虛心接受教練和專家指正。

香港球壇主要錦標及歷屆得主

年份	甲組聯賽 / 超級聯賽	特別銀牌 / 高級組銀牌	金禧盃 / 足總盃
1895-96		九龍會	
1896-97		山多倫艦隊	
1897-98		京士陸軍	
1898-99		香港會	
1899-00		威路殊陸軍 G 連	
1900-01		炮兵	
1901-02		威路殊陸軍 A 連	
1902-03		告羅利艦隊	
1903-04		亞利濱艦隊	
1904-05		威士堅陸軍	
1905-06		大亞丹艦隊	
1906-07		炮兵	
1907-08		香港會	
1908-09	巴付陸軍	畢霍艦隊	
1909-10	炮兵	巴付陸軍	
1910-11	巴付陸軍	海軍船塢	
1911-12	京士陸軍	京士陸軍	
1912-13	炮兵	工程	
1913-14	D.C.L.I.	炮兵	
1914-15	炮兵	工程	
1915-16	炮兵	香港會	
1916-17	工程	停辦	
1917-18	炮兵	停辦	
1918-19	海軍	香港會	
1919-20	香港會	警察	
1920-21	威路沙陸軍	地丹拿艦隊	
1921-22	居了艦隊	香港會	
1922-23	京士陸軍	九龍會	
1923-24	南華	東沙利陸軍	
1924-25	東沙利陸軍	九龍會	

督盃	菁英盃	史丹利木盾	香港賽馬會社區盃	聯賽盃

年份	甲組聯賽 / 超級聯賽	特別銀牌 / 高級組銀牌	金禧盃 / 足總盃
1925-26	九龍會	九龍會	
1926-27	西洋會	新京士陸軍	
1927-28	中華	九龍會	
1928-29	中華	南華	
1929-30	中華	森馬薛陸軍	
1930-31	南華	南華	
1931-32	海軍	威爾殊陸軍	
1932-33	南華	南華	
1933-34	威爾殊陸軍	威爾殊陸軍	
1934-35	南華 A	南華 B	
1935-36	南華 A	南華 A	
1936-37	奧斯德	南華 A	
1937-38	南華 B	南華 A	
1938-39	南華 A	南華 A	
1939-40	南華 A	東方	
1940-41	南華	南華	
1941-42			停辦
1942-43			停辦
1943-44			停辦
1944-45			停辦
1945-46	空軍	海軍	
1946-47	星島	星島	
1947-48	傑志	星島	
1948-49	南華 A	南華	
1949-50	傑志	傑志	
1950-51	南華	九巴	
1951-52	南華	星島	
1952-53	南華	東方	
1953-54	九巴	傑志	
1954-55	南華	南華	
1955-56	東方	東方	
1956-57	南華	南華	
1957-58	南華	南華	

督盃	菁英盃	史丹利木盾	香港賽馬會社區盃	聯賽盃
		星島甲		
		中華乙		
		九巴		
		九巴		
		警察甲		
		警察甲		
		東方		
		（停辦）		
		南華		
		南華		
		南華		
		南華		

年份	甲組聯賽 / 超級聯賽	特別銀牌 / 高級組銀牌	金禧盃 / 足總盃
1958-59	南華	南華	
1959-60	南華	傑志	
1960-61	南華	南華	
1961-62	南華	南華	
1962-63	元朗	光華	
1963-64	傑志	傑志	
1964-65	愉園	南華	南華
1965-66	南華	流浪	星島
1966-67	九巴	星島	星島
1967-68	南華	元朗	南華
1968-69	南華	怡和	南華
1969-70	怡和	星島	怡和
1970-71	流浪	流浪	星島
1971-72	南華	南華	流浪
1972-73	精工	精工	加山
1973-74	南華	精工	精工
改為足總盃			
1974-75	精工	流浪	精工
1975-76	南華	精工	精工
1976-77	南華	精工	流浪
1977-78	南華	愉園	精工
1978-79	精工	精工	元朗
1979-80	精工	精工	精工
1980-81	精工	精工	精工
1981-82	精工	東方	寶路華
1982-83	精工	愉園	寶路華
1983-84	精工	寶路華	東方
1984-85	精工	精工	南華
1985-86	南華	南華	精工
1986-87	南華	東方	南華
1987-88	南華	南華	南華
1988-89	愉園	南華	麗新花花
1989-90	南華	愉園	南華

督盃	菁英盃	史丹利木盾	香港賽馬會社區盃	聯賽盃
		南華		
		南華		
		（停辦）		
		愉園		
		南華		
		南華		
		南華		
		南華		
		星島		
		星島乙		
		星島		
台和		怡和		
東方		消防		
南華		消防乙		
精工		精工甲		
流浪		南華甲		
流浪		（停辦）		
愉園				
門上				
精工				
精工		精工乙		
南華		（停辦）		
東方				
路華				
路華				
精工				
精工				
精工				
南華				
南華				
花花				
新				

年份	甲組聯賽 / 超級聯賽	特別銀牌 / 高級組銀牌	金禧盃 / 足總盃
1990-91	南華	南華	南華
1991-92	南華	星島	依波路
1992-93	東方	東方	東方
1993-94	東方	東方	東方
1994-95	東方	流浪	流浪
1995-96	快譯通	南華	南華
1996-97	南華	南華	快譯通
1997-98	快譯通	愉園	快譯通
1998-99	愉園	南華	南華
1999-00	南華	南華	愉園
2000-01	愉園	東聯二合	快譯通
2001-02	晨曦	南華	南華
2002-03	愉園	南華	晨曦
2003-04	晨曦	愉園	愉園
2004-05	晨曦	晨曦	晨曦
2005-06	愉園	傑志	香雪晨曦
2006-07	南華	南華	南華
2007-08	南華	東方	公民
2008-09	南華	天水圍飛馬	新界地產 和富大埔
2009-10	南華	南華	天水圍飛馬
2010-11	傑志	公民	南華
2011-12	傑志	日之泉 JC 晨曦	傑志
2012-13	南華	和富大埔	傑志
2013-14	傑志	南華	東方沙龍
香港超級聯賽			
2014-15	傑志	東方	傑志
2015-16	東方	東方	香港飛馬
2016-17	傑志	傑志	傑志
2017-18	傑志	陽光元朗	傑志
2018-19	和富大埔	傑志	傑志

督盃	菁英盃	史丹利木盾	香港賽馬會社區盃	聯賽盃
南華				
永波路				
南華				
南華				
星島				
快譯通				
星島				
南華				
(停辦)				
				愉園
				南華
				晨曦
				晨曦
				晨曦
				傑志
				傑志
				南華
				康宏晨曦
				(停辦)
				南華
				傑志
				(停辦)
				(停辦)
			南華	傑志
	香港飛馬		南華	傑志
	和富大埔		東方	
	傑志		傑志	(停辦)
	理文		傑志	

《體育政策檢討小組報告書》及《香港足球總會意見書》

1. 簡介

1.1. 民政事務局就體育政策進行了廣泛的諮詢，並且就此發表報告書。

1.2. 作為香港體育界的一分子，香港足球總會固希望香港體壇能於世界發放光芒，故此經詳細研討，對此報告書有以下的意見，希望能為香港體壇的未來發展走向，略盡小小力量。

2. 整體意見

2.1 對於政府能夠對體育政策進行檢討，並且提出多項建議，感到十分高興。

2.2 同時十分關注及欣慰的是，於報告書中提出投放更多資源於隊際運動足球活動是全球及本港最受歡迎的項目，從最近於日韓舉行之世界盃中球迷全情投入，共同欣賞此項盛事，可見一班。

2.3 認同及支持體育發展目標。

3. 普及發展

　　若要推行體育普及發展，需要多方面的配合及方向。要建立一個良好體育基礎，必須從學校及教育制度方面開始。

3.1 學校配合

- 優質教育基金

　　建議優質教育基金調配更多資源於體育推廣活動方面，令到學生們能夠有更多機會參與體育活動，從而培育出對體育活動的興趣。而本會於去年開始推行"中小學足球推廣計劃"，受到學校的歡迎，總數有 115 間小學及 65 間中學參與，但由於資源所限，本會於本年度未能接納所有申請，故今年共有 170 間中小學參與，而優質教育基金就此計劃，兩年共撥款 $3,867,000 港元。本會希望基金能夠於本年後繼續支持此計劃，使參與的層面能更加擴大。

- 體育專課

　　正所謂「各有所長」，不是每一名學生都可以在學業上有成就的，他們可能在藝術或體育方面有良好的潛質。體育專課正好可以令到他們發揮所長。本會於去年開始於佛教大光中學、新界喇沙中學及棉紡會中學設立足球專課，讓學生能夠有更多機會接觸足球活動，提升足球基本技術，為未來於足球的發展打好基礎。而於過去一年的檢討中，證明這個計劃是成功，而其中大光中學及喇沙中學都表示會繼續此項計劃。但希望有關之資源能夠由學校或教育署資助，而本會則提供技術支援。

- 增加體育課

 由於現時中小學的體育課數目少，未能提供足夠的機會予青少年接觸體育活動，從而培養他們對體育活動的興趣。以上各項是通過校內的活動，推動體育活動的發展。

3.2 社區體育會

以上有關於學校推行之活動實為體育長遠發展打好基礎，此乃體育發展的苗芽期，但為了體育發展能全面成長，建議藉著社區體育會，推動全港市民的體育活動參與。

- 建議康文署分配更多資源投入社區體育會發展，由社區體育會主導體育地區發展
- 建議地區人事多參與地區體育活動發展
- 舉行不同歲數組別的活動，提供課餘的體育活動 成立社區體育會將可加強地區的聯繫，增加市民對地區的歸屬感。本會亦已開展地區足球發展的計劃。（附件 1）

3.3 地區體育會

本會建議成立地區體育會，參與由各總會舉辦的比賽，增加實戰經驗，並且可以凝聚區內的市民，增強睦鄰關係。

但需要康文署協助場地調配，以場地作為根據地，同時一個地區可容納多支球隊，增加參與人數。

本會曾就此建議編寫建議書，詳細請參考附件 2。

3.4 足球總會配合

本會認為足球總會的角色應該是提供技術支援及協助統

籌所有足球發展活動，而組織基層足球活動則應由其他
團體進行。

4. 精英培訓

任何體育項目的發展之成功是取決於代表隊的成績。在
發展基層及普及參與之餘，足夠資源投入及支援予代表隊訓
練亦是不容忽視。

同時，本會認為香港體育發展的軟件及硬件支援不足，
而現時的政策有"富者越富，貧者越貧"的感覺。

長遠目標

基於過往的經驗，本會經詳細研究後，定下了長遠目標
是二零零八年奧運的發展計劃。

但若果要達成這個目標，需要多方面的配套計劃，
包括：

- 代表隊訓練基地

 提供一個固定的訓練場地予各支代表隊進行訓練。

- 科研技術支援

 為代表隊成員提供體育科學及研究之協助，以科學方
 法協助球隊訓 練，進一步提升訓練效果。

- 提升教練質素

 建議提高教練培訓的資源，尤其多些支持高水平教練
 的培育。

同時為了令足球發展更趨完善，建議由政府提供土地及
資金，成立足球學院，以配合長遠發展。（附件 3）

但達成足球學院乃屬長遠目標，建議先可恢復體育學院

作為足球代表隊基地，以提供完善的配套設施予代表隊
進行訓練。同時康文署需要提供固定及獨家使用之 場
地予不同年齡組別代表隊進行訓練，避免場地質量受到
影響。

5. 設施

剛才所提出各點乃為訓練之場地，但同時間亦需提高比
賽場地的設施及質素。

旺角球場：需要改善旺角球場之配套設施，不論從球隊
使用的設施、傳媒使用設施、比賽統籌者使用的設施、
保安設施甚至乎觀眾席，都遠低於國際標準。

香港大球場：香港大球場的基本設施已達國際標準，但
收費昂貴。

建議：於新界東部（即沙田或大埔），興建一個容量約
一萬人之足球場。由於新界東部的人口數目已達一定數
量，應可容納此規模之球場。但此球場位置必須於鐵路
運輸網絡附近，以吸引市區居民前往。

6. 舉行大型國際賽事

香港足球總會曾舉辦多項大型國際賽事，就舉行此類型
賽事，曾面對各項問題，若果政府希望藉著舉辦國際賽事，
提升香港地位及吸引旅客，需要提供多方面協助予總會：
訓練場地

於舉辦國際賽事，這個問題一直困擾著舉辦者。因為外隊來港時，訓練時間不定，但由於場地未能配合，加上達到國際質素之場地不多，故此往往令到外隊對此不滿。

比賽場地

儘管香港大球場已達到國際基本標準，但是與其他較具質素球場之配套設施相比，仍有相當不足之處。建議可考察鄰近日本及南韓舉辦世界盃賽事之球場，以作為興建新球場之參考。

宣傳

旅遊發展局及新聞處可協助於國際上及本港宣傳及推廣各項國際賽事。

入境

由於現時所有參與收費比賽的參賽隊伍原則上都需要申請工作簽證，而申請手續需於香港進行及複雜，形成出現時間差，加上球隊挑選球員需要於最後數天才決定，引致很多時間都需要特別處理有關申請。

建議入境處可考慮設立一項特別之體育簽證予所有來港參與國際賽事之運動員，並且將之通傳各有關之中國大使館，所有經香港入境處及有關總會確認之申請，可於當地大使館處埋。

同時建議於外地國家隊來港時，有關之總會可派員前往禁區協助球隊出入境及清關事宜，此舉既可協助入境處及海關處理有關問題，亦可提昇香港的形象，而此舉於外國亦是常見。

清關

由於外國球隊來港期間，通常會帶備大量用品，包括裝備及藥品，故此希望海關及衛生署可予協助處理此類物品之清關問題。

醫療服務

作為一項體育活動，受傷是難以避免，往往亦有可能需要入院接受治療，但由於外國人入住公立醫院需要額外收費，建議若屬緊急事故，可考慮豁免額外收費。

國際賽事資料庫

就舉辦國際賽事設立資料庫，由各總會於舉辦賽事後，提供有關賽事之報告，予其他總會參考有關報告之內容，以作借鏡。

若香港要舉辦國際賽事，政府必須要提供更多協助，這不但有助提升本港之國際形象，亦可吸引外來遊客。

7. 體育行政架構

除了技術及設施層面外，推動體育活動亦需要行政上的協助。但現時香港在這方面的培訓不足，同意由於現時體育行政架構及資源分配重疊，需要成立一新體制達致成本效益。此架構必須由認識體育的 "技術官員" 掌管，而不是由 "文官" 主理。

對於成立體育委員會方面，本會認為該委員會必須達到以下情況，才會支持成立：

- 清晰的職責及管轄範圍，以及與政府撥款部門的工作關係。

- 同時該委員會應屬諮詢角色，中國香港奧委會及各完

善體育總會需要保持獨立運作。

- 至於康文署的角色應維持中央統籌撥款及設施提供者的角色,其他活動項目應由各總會負責,以提高成本效益。
- 體育學院的技術支援應提供予所有體育項目的精英運動員或代表隊,而不應只提供予重點項目。
- 委員會應每兩年舉行一次之全面諮詢會議,檢討有關之體育政策及發展策略。
- 應給予各體育總會一延續性資助保證,使其能推展長遠性發展計劃。

體育發展除了技術層面外,亦需注重行政工作,若行政發展追不上,將有礙整體發展。

8. 運動員出路

香港運動員的出路是培訓傑出運動員面對的最大問題。由於運動員生涯短暫,故此於退休後的生計是各運動員會否投入時間及資源於運動項目上的重要因素。

建議政府可仿傚其他運動先進國家,若於某些國際賽事中,獲得優良成績,可由政府保薦進入香港之大學,而於該等大學中,可提供特別課程予該等運動員修讀,這情況於美國十分普遍,它們有特別課程予運動員修讀。這將可協助運動員進修。

9. 總論

香港體育活動已發展多年，至今的成績是令人滿意，但若要更進一步，極需要政府及體育界人仕衷心合作，於各方面配合改善。在體育商業贊助並不熱衷的環境下，政府必須在政策及資助方面作出配合，才可達到加強香港體育文化的目標。

本會深信這份報告書的方向是正確，並希望各界人仕全力支持政府這個計劃，以推動本港體育發展。

Proposed Youth Development Plan (from 2002)

Criteria for such a Plan

1. **Playing football on a regular base**

 At least two sessions weekly and a match bi-weekly, ten month a year.

2. **Venue base**

 With good facilities include good quality grass (artificial) pitches, changing room club house. It must be close to users and safety. It is suggested to use to venues at each Region and building up to more venues as describe in the chart.

3. **Regionalization**

 Divide the territory into 10 Regions and Venue(s) be selected from these regions

 i. Island East : Eastern & Wanchai

 ii. Island West : C&W and South

 iii. Kowloon East : Kuentong and Saikung

 iv. Kowloon South : WTS & Kln City

 v. Kowloon West : Yautsimong & Shamsuipo

 vi. NT East : Shatin

vii. NT South : Tsuenwan & Kwaiching

viii. NT West : Tuenmun & YL

xi. NT North : Taipo & North

x. Outline island : CC, PC & Lantau

4. Categories

Properly divide in various age groups so that participants may be able to play with the same age and against more or less the same level.

5. Participants

Participants will be selected to further their trainings from the summer Macdonald programme to various venues and regions. Each squad should not exceed 25 members. once they are selected, they will continue their training and activities at that venue.

6. Membership

Participants selected to certain venue will become a member so as to have sense of belongings, the venue will have their Name and their Colours of jersey. Contributions are needed from participants.

7. Proper leader

Specialized coaches, referees and volunteers.

8. Talented top players

Special attention to the top talented players who may select into the national squads, football academy and oversea attachments.

二零零二至二零零三年乙丙組賽事模式

1. 前言

根據董事局指示，於四月十日，改革乙丙組聯賽小組召開會議討論改革乙丙組聯賽的細節。於會議中，達成多項建議之共識。此等建議已於四月二十四日通傳各董事，並獲得一致接納於二零零二至二零零三年度實施。

2. 改革目的

2.1 配合本會著重青訓工作的目標

2.2 增加地區球隊之參與

2.3 配合本會希望甲組球員年輕化，減低甲組賽事成本，為未來甲組聯賽培訓接班人

2.4 改善乙丙組形象

2.5 善用足總資源於乙丙組賽事

3. 政策

3.1 削減乙丙組註冊球員數目上限

3.2 於乙丙組賽事設立年齡限制

3.3 地區球隊於丙組中為獨立組別

4. 詳細內容

4.1 削減乙丙組註冊球員數目上限

 4.1.1 建議由現時上限之三十五人減至三十人。在聯賽規條許可下，球隊可在季中更換註冊名單。

4.2 於乙丙組賽事設立年齡限制

 4.2.1 終極目標

 乙組：出場二十五歲以上不多於四人

 丙組：出場二十二歲以上 不多於三人

 4.2.2 過渡期安排

 乙組

 小組同意，由於乙組較富競爭性及需為升上甲組增強實力，故此可接納較具彈性的安排。

 二零零二至零三年度：

 乙組：出場二十五歲以下不少於二個

 二零零三至零四年度：

 乙組：出場 二十五歲以下不少於四個

 同時於下一球季完結後，進行檢討，考慮其效果及反應。

 丙組

 建議由下年度（即二零零二至零三年度），將地區球隊與非地區球隊編排於二個不同組別參加聯賽

年齡限制

地區球隊限制：出場二十二歲以上不多於三人

建議非地區球隊限制之進程：

零二至零三　出場　二十二歲以下
　　　　　　　　　不少於三人

零三至零四　出場　二十二歲以下
　　　　　　　　　不少於四人

零四至零五　出場　二十二歲以下
　　　　　　　　　不少於五人

零五至零六　出場　二十二歲以下
　　　　　　　　　不少於六人

零六至零七　出場　二十二歲以下
　　　　　　　　　不少於七人

零七至零八　統一所有丙組球員年齡限制為：
　　　　　　　出場　二十二歲以上
　　　　　　　不多於三人

4.3 地區球隊

4.3.1 所有地區球隊必須為地區區議會承認並直接
或間接管理的球隊

4.3.2 現時本會共有五支區隊（屯門、九龍城、灣
仔、葵青及西貢）；預算下年度加至十至十二
隊區隊參加聯賽

4.3.3 同時建議邀請大專聯派隊加入地區隊組別參
賽

4.4 賽制

4.4.1 現時共有二十四支丙組隊，假定有兩隊升班、乙組有兩隊降班及有兩隊出局，則有二十二隊；

4.4.2 將五支區隊列於一組（假定為 A 組），其他十七支球隊列於另一組別（假定為 B 組）。兩組聯賽賽事皆以單循環進行

4.4.3 假定無任何球隊退出

4.4.4 B 組會進行單循環賽制，每隊於聯賽有十六場賽事

4.4.5 A 組會加入多五至七支區隊，共有十至十二支球隊，每支球隊有九至十場聯賽賽事

4.4.6 與現時賽制大致相同，兩個組別（即丙 A 及丙 B）之第一名將需爭奪丙組聯賽總冠軍

4.4.7 並於未來兩個球季（即二零零二至零三及二零零三至零四年度）丙組暫緩實施出局制度，但仍然維持升級制度

4.4.8 為增加球隊比賽機會，將考慮季中增加盃賽項目

4.4.9 本會將與康樂及文化事務署合作，透過康文署提供場地，並由區議會提供資源，配合本會政策，設立地區俱樂部，提升整體青訓及足球水平

5　升降制度

所有有權升班之球隊（包括丙組升乙組及乙組升甲組）

都必須遵守有關規定，如遇有任何球隊拒絕升班，將會
被停止基本會員之資格，轉為贊助會員

6. 費用

所有新加入地區、大專足球隊及學界參加丙組賽事將不
需繳交入會費一萬元；但需要繳交基本會員年費一千元
及每年參賽費一千元。

7. 其他比賽

足球總會鼓勵不適齡球會多參加非足總主辦賽事，以享
受參與足球比賽的樂趣。

建議成立香港足球學院

（一）引言

　　香港足球運動的發展在近年實在經歷了不少挫折，除了參與職業聯賽的足球隊伍數目減少外，本地球員的質素及香港代表隊成績強差人意，入場觀眾人數每下愈況等的現象，都為足球帶來了負面的影響。

　　事實上足球位列香港最受歡迎的體育項目之一，理應有極大的發展空間。然而，本地足球目前卻面臨種種困難，並在欠缺多方面資源的支持下艱苦生存。假若要改善香港足球現況，就必須要制定一套長遠及有系統的發展方向，以求提昇本地足球的水平，重新建立球迷基礎，進而致力爭取國際成績，香港足球才有重拾光輝的希望。

（二）有礙於香港足球發展的因素

　　目前香港足球在缺乏多方面的客觀條件支持下，一直以來發展都受到了很大的規限。從基礎層面上來說，現時培訓年青球員及技術發展的工作都遇到一定的難題。缺乏足夠具備水平的年輕球員時，會直接影響到職業足球的水平。而近年來職業足球水平下落，引致公眾對本地足球的評價毀

譽參半，支持者逐漸流失，歸根究底都是球賽及球員質素的問題。因此，要全面提昇香港足球運動的水平，就必須要有一個對症下藥的良方才能改變現狀。培育年輕的精英足球員是極重要的首步，也是為日後足球的發展奠鞏固根基的要項。

簡單來說，現時香港足球發展正面臨以下的阻礙：

1. 足球訓練場地及設施不足，令青訓、業餘以致職業聯賽的訓練都出現問題。

2. 過份依賴職業球會培訓年輕球員，而職業球會對球員的正規訓練大部分都在他們青少年後期才開始，以致球員的基本技術未能從小穩步發展。

3. 青少年培訓工作未能集中處理，導致水平和質素都出現參差不齊的現象。

4. 欠缺一所專門為培育足球精英運動員而設的專科學院，提供有系統之訓練予各年歲級別，為職業足球和香港代表隊供應新力軍。

5. 在推行足球運動時，家長憂慮子女在兼顧足球訓練時會耽誤學業。

6. 社會上一般認為足球運動不能當為一份終身職業，皆因運動員生涯短暫，如沒有具備其他專長或學歷，很難有其他出路，故此願意投身職業足球的年輕人相應減少。

7. 在缺乏高質素及充足的球員供應下，職業足球比賽的水平受影響，球迷發覺本地足球失去吸引力，球賽入座率亦下降。

8. 球市不振直接導致收入減少，職業球會在欠缺資金下經營及擴充就更加困難。

9.　政府未能提供足夠資助用以發展整體足球運動。

（三）成立足球學院的目的

1.　建設一所設備完善，配套設施充足的學院，為有興趣投身足球運動員行列之青少年提供專業及正規之足球訓練。

2.　在足球訓練以外亦為青少年提供修讀其他學科的機會，藉此提高運動員的教育水平，幫助他們日後繼續進修。

3.　為職業球會及香港各級代表隊訓練優秀的運動員，藉此逐步改善本地足球的水平。同時，亦為香港參與將來國際賽時爭取更佳的成績。

4.　為退役運動員提供教練課程及工作機會，作為確認其在足球事業上之成就，將足球發展成為一份終身職業。

5.　推行長遠及有系統的訓練制度。

6.　為甲級球會提供有潛質的青年球員。

（四）香港足球學院

1.　工作範圍

香港足球學院將負責整個足球發展的範疇，包括由基層興趣班至代表隊訓練工作等，其工作大綱分別為：

i) 技術發展：引入最新訓練方法，戰術分析，運動科學及醫學的配合及安排不同領域的研討會等等。

ii) 代表隊訓練：學院將負責管理不同組別的香港代表隊

的訓練工作。其中 U12、U14、U16 及 U18 等代表隊需要在學院長期集宿，而 U20 及香港代表 A 隊則安排定期訓練。

iii)青少年發展：學院將組織不同程度及適合不同年齡組別的興趣班及訓練班，旨在增加不同階層人士對參予足球活動的興 趣及為學院增加收入。

iv)教練培訓：學院將擔當教練培訓工作，組織不同程度的教練課程。除此之外，成立一系統化的教練註冊制度，使各 級教練能定期接受溫故知新的課程。

v) 球員支援：為各代表隊員提供良好住宿環境、膳食、教育及德育方面的支持。與學院鄰近的辦學機構安排教育課程予 住宿員。

2. 設施

建議香港足球學院包括以下設施：

i) 足球場三個，其中一個為人造草場。

ii) 可容納 200 人住宿的宿舍，康樂設施及飯堂。

iii)科研及醫療中心、體能訓練室。

iv)講授室多個。

v) 容納香港足球總會秘書處的辦公大樓。

3. 選址

香港足球學院可選址在香港政府預留予足球總會作為發展青年足球中心的土地建立。如舊陸軍醫院、荃灣醉酒灣堆填區及屯門的一幅空地等。

4. 財政安排

i) 所有基建費用建議向香港賽馬會慈善基金申請資助。香港足球學院可冠名「香港賽馬會香港足球學院」。

ii) 每年運作費用可從以下途徑考慮：

- 向香港賽馬會申請撥款成立基金，每年基金所賺取的收入作為部分運作費用。
- 透過香港政府撥款，包括經常性撥款及賭波稅收。
- 尋找 8-10 個合夥贊助商，每年贊助費用各為港幣五十萬元。
- 學院營運收益，包括訓練班、場地及住宿安排予甲組球會、醫療中心收入等。

5. 人員編制

香港足球學院的日常運作管理主要由技術發展部門負責，除必要人手外，大部分的專業員工包括教練、科研及醫療人員會以兼職或與外間機構合夥形式進行。

體育數據分析與體育數據市場

有關足球的話題，最常見的其中之一可能是：「足球有乜好睇？點解可以咁瘋魔？」其中一個常見答案是「睇入球囉」。

一般球迷在觀戰過程中情緒最激動的一刻往往是入球出現的瞬間，入對手波固然好，被對手入波都一樣。一場 0 比 0 的比賽雖然都可以很精彩，但總會覺得有點美中不足，因為欠了入球。

如此說來，在眾多隊際球類項目中，足球理應不受歡迎，因為籃球、手球、水球、欖球、冰球、美式足球的入球量都比足球多，但足球偏偏一支獨秀，其獨特而「剎食」之處或許正在於入球少。由於入球難，於是，盤、傳、控、射、頂頭鎚等等爭取入球的手段就衍生出很多看點和很多引人研究的地方。

傳統上，足球界人士普遍認為，這種運動複雜多變，難以歸納為數字，而講到足球訓練，亦特別強調球員天賦和教練經驗，很多著名教頭踢而優則教，突出的都是個人魅力和經驗，你有你一門，我有我一派，「信我啦，我哋以前都係咁樣練，咁樣踢……」。

足球的確比其他項目更難捉摸嗎？有一個統計似乎支持了這個印象，以賽前被捧為熱門　方的勝出率排列，5 個大球類項目的順序是：手球、籃球、美式足球、棒球和足球，其中 4 項的熱門隊獲勝比率都有六成或以上，只有足球低於五成半。

曾幾何時，足球是一種很有地域特色和種族風格的運動，世界足球百花齊放，南美洲有南美洲的浪漫、歐洲有歐

洲的強捍，單是歐洲，東歐和西歐都可以不同，互相融合的程度遠不及今天深。不過，隨著資訊科技的發達，全球一體化的流行，職業足球員在世界各地的流動性不斷提高，在「贏波」越來越成為首要目標的今天，不同地域的獨特風格逐漸變得模糊，比賽更加講求效率，黑貓還是白貓不再是重點，因為大家都只看重捉到老鼠的貓。

要有取勝把握，就必須找到足以令自己壓倒對手的優勢，要掌握球員質素、戰術概念、陣容部署等各方面的些微優勢，就需要從數據中發掘尋找，加上近年更趨炙手可熱的人工智能（artificial intelligence），總合而成的一項新興產業就是體育數據分析（sports analytics）。分析數據不是為了學術研究，而是要創造優勢。

美國人搞體育，對統計數字特別重視，方法亦特別熟練，效力職棒球隊波士頓紅襪（Boston Red Sox）長達 16 年，到 2019 退休的標占士（Bill James）是這方面的先行者，他一手設計過很多統計方法，撰寫關於美國職業棒球史的著作都有 20 幾本，你或者都留意到有本傳記式故事叫 *Moneyball*，或者根據這本書拍成的同名電影，裡面被描繪得像秘笈一樣的統計法 Sabermetrics 就是由他創造。占士說過：

> 在體育場上，真實情況比你的個人信念更加有力，因為了解真實情況才會讓你佔上風。
>
> （In sports, what is true is more powerful than what you believe, because what is true will give you an edge.）

（資料來源：Chris Anderson and David Sally, The Numbers Game, Penguin Books 2013, p.1）

　　將體育資料和賽事統計當生意做，都是美國人領先，早在超過 100 年前，Elias Sports Bureau 已經成立，這間公司以美國 4 大職業體育賽事作為重心，到近年，又加入了美職聯足球和女子 NBA。

　　大概到上世紀的 70 年代左右，數據分析開始應用到改善運動員的訓練效果，澳洲體育學院（Australian Institute of Sport）聯同一間資訊科技公司研發出一套器材，持續收集運動員的訓練數據，協助擬定訓練方法和計劃。在運動科學和運動醫學等領域，軟件和硬件都已經發展得相當成熟。

　　有關英式足球比賽的統計和數據收集，雖然起步比較遲，但普及得快。今時今日，我輩足球評述員「講波」時都必定引用過實時統計，一則作為話題，二則輔助分析；另外，體育博彩的快速發展亦促進了數據服務的需求。足球評述員和普羅球迷都相當喜好的 Opta 成立於 1996 年，這間英國公司最初為英超賽事做統計，數據只供天空電視（Sky Sports）使用，但非常迅速地，Opta 的客戶群擴展到其他電視網絡、報章、球會以至博彩公司等等。15 年後，到 Opta 賣盤時，成交價達到 4,000 萬英鎊。

　　20 多年後的今天，做體育數據生意的公司已經成行成市了，大小公司之間的收購合併逐漸形成幾間跨國大企業，Opta 之外，還有 Prozone、Sportradar、俄羅斯的 InStat、意大利的 Wyscout 等等，各洲份當然還有很多不同公司，實在多不勝數。不同公司各有專長，亦各有特定的主打客戶。至於各職業球會，要不是自行成立數據分析部門，就是索性收購一間公司，阿仙奴在 2012 年就花了超過 2 億 1,000 萬英鎊收購了專門做足球數據的 StatDNA。這類數據分析公司多年

前已拓展到香港，暫時規模較少，但發展空間還有很大。

有體育數據市場的業界人員估計，到 2022 年，全球數據分析市場的經營總值可望達到 40 億美元，其實還未算得上一個大額數字，可見的將來，增長仍會持續。

已經發展成為一種專業和一種產業的數據分析其實遠遠不止於在電視上常見的「控球比率」、「射門中框率」、「傳球次數」、「全隊跑動總距離」等數字，對於一間職業球會，由應否重金收購某某球員，到應該如何設計訓練模式，怎樣訂定門票價格，數據分析都逐漸成為一個必備基礎。

上文提過 2003 年出版的傳記式故事 *Moneyball* 就是講述美國職棒球隊 Oakland Athletics 的總經理邊恩（Billy Beane）如何善用數據去改造球隊，在財力有限的困境中，根據表現數據在眾多身價不高的失意軍人中尋找合適球員，重組大軍，結果打出一片新天的事蹟。故事後來還拍成電影，由畢彼特（Brad Pitt）主演。

當然，出於戲劇需要，*Moneyball* 是將球隊的成就過份簡化了，而且，及後亦被揭發當時球隊有兩位主力球員都使用了違禁藥。我不會將數據分析過份神化，畢竟一大堆數字不會確保贏冠軍，但數據的確可以提升決策的準繩度，展望未來，肯定會越發成為輔助訓練和比賽的重要工具。

數據分析並不是全新事物，基礎不外乎數學和統計學，不過，踏入大數據年化，應用科技的進展令到可以收集的數據大大增加，混算數據的能力亦大大提升，經整合、分析然後應用的範圍更加廣闊，一間職業球會的不同工種，由選材、訓練、用人排陣以至商務經營都用得著，雖然精準眼光和創意頭腦仍然重要，但數據分析有助提高每個決定的準確

性。已經有著名體育服裝品牌做到將輕型儀器裝入波衫，紀錄球員的心跳、速度、加速反應等數據，以便及早察覺每個球員的身體狀況，讓不在狀態的球員休息，可以減低受傷的風險。

錄影分析是另一個進展甚快的環節，美國就有數據分析公司為 NBA 球隊在賽場上裝置 6 部攝錄機，紀錄每個球員的移動，叫 Player Tracking，從而了解每個球員的最強動作，最佳和最差的起手位置等等，一場比賽，可以有多達 140 萬個原數據。

分析有根有據，在了解自己的同時，亦可以發掘對手的弱點，做到知己知彼，對排陣用兵，自然更加具有針對性。開發形形式式的分析和演算軟件未來將是一門高增長的行業，除了需要資訊科技知識，亦需要對各種體育項目有專門認識的人。

在學術的層面，數據分析算是一個新領域，第一本專業期刊 *Journal of Quantitative Analysis in Sport* 在 2005 年才出現，到 2007 年，著名的麻省理工商學院第一次主辦體育分析會議（MIT Sloan Sports Analytics Conference），6 年間參加人數增長了超過 30 倍，成為業內一個最重要的聚會，而由麻省理工商學院主辦，大概說明這新興事業的主要成分是「科技」和「商業」。

在歐洲，與體育相關的學位課程多不勝數，就連西甲都開辦了碩士學位，課程的 4 大學習範疇中就包括「賽事分析」（game analysis），而課程的主要對象之一正是職業和半職業球員，為他們退役後轉型為球探或者技術分析員等鋪路。

建基於可以見到的機械動作，數據分析的下一波發展將會是利用數據推算運動員的心理狀態，從而評估個別運動員應對不同處境的能力，打順境波和逆境波時的穩定性，在場上肩付不同責任時的情緒反應等等。當職業體育的價錢牌數目越來越大，球隊就越願意想盡辦法去掌握各種可能性，從而保障勝算。

巴塞隆拿的運動科技、創新及分析部主管魯爾（Raúl Peláez Blanco）對球會在這方面的新需求解釋得很清楚：

> 評核球員時，我們不倚賴事件數據（筆者按：即傳球、射門、頭球等數字），我們認為需要的是明白球員在不同情況下的表現，例如，當我們看見一個翼鋒打反擊時盤球盤得非常好，我們會問，在面對有組織的防線時他會如何運球。事件數據無法給我們答案。
>
> We do not rely on event data in player evaluation. We believe we need to understand how players act in different contexts. For example, if we are looking at a winger who dribbles very well in counterattacks, we ask how he also dribbles when the opposing defence is organized. Event data doesn't tell us this.
>
> （資料來源：https://barcainnovationhub.com/what-do-you-need-to-learn-to-work-in-football-analytics/）

如果你仍然懷疑是否真有這個市場的話，不妨想想，在發明電燈之前，何嘗有人覺得需要電燈？在發明個人電腦之前，何嘗有人覺得需要電腦？到一經用過，就會變成「無咗唔得」。自從比利邊恩取得成功，至十多年後，每支美國職

棒大聯盟（Major League Baseball）的球隊都採用了類似方法。我們讀初階經濟學時都學過「有需求就會有供應」的法則；但兩百多年前出現的薩斯定律（Says' Law of Market）就指出了「供應會創造需求」的現象，只要有人材，有前瞻能力，就有可能打造新市場。

在美國，勞工統計局（Bureau of Labor Statistics）已經將數據分析歸入「統計員」的類別，2019 年平均年薪中位數是 87,780 美元，估計由 2018 至 2028 年，薪酬會有約 30% 增長，比其他大部分專業都要好。

我是個 old school，一個舊派人，這年代還在「爬格仔」寫書，科技潮流這東西我無法走在前頭了，但我確信體育數據市場仍有龐大的開拓空間，可以發展成產業鏈的重要一環，香港創新科技界以及體育界的年輕一代，不妨認真嘗試把握這個升浪。

香港的體育界和傳媒業早累積了參與國際體育市場的基礎和經驗，語言能力和科技應用程度雖然近年都有點轉弱，但還算不錯，未來面對的潛在市場以及競爭對手都會是來自一個更廣闊的亞洲地區，雖然個別院校已經開設了數據分析的學科，但我仍然希望專上教育界會願意研究，考慮拓展這個新領域，現在起步已經不算早，只希望，起碼在亞洲地區還不至於太遲。

策劃編輯　　梁偉基

責任編輯　　梁偉基

書籍設計　　a_kun

書　　名　　**我的香港足球綠皮書**

著　　者　　李德能

出　　版　　三聯書店（香港）有限公司

　　　　　　香港北角英皇道 499 號北角工業大廈 20 樓

　　　　　　Joint Publishing (H.K.) Co., Ltd.

　　　　　　20/F., North Point Industrial Building,

　　　　　　499 King's Road, North Point, Hong Kong

香港發行　　香港聯合書刊物流有限公司

　　　　　　香港新界大埔汀麗路 36 號 3 字樓

印　　刷　　美雅印刷製本有限公司

　　　　　　香港九龍觀塘榮業街 6 號 4 樓 A 室

版　　次　　2020 年 7 月香港第一版第一次印刷

規　　格　　大 32 開（140 × 210 mm）256 面

國際書號　　ISBN 978-962-04-4681-8

　　　　　　© 2020 Joint Publishing (H.K.) Co., Ltd.

　　　　　　Published & Printed in Hong Kong